CEDU(쎄듀)는 **A C**omprehensive **E**nglish e**DU**cation(종합적 영어교육)의 약자입니다.

펴낸이 김기훈 김진희

펴낸곳 ㈜쎄듀/서울시 강남구 논현로 305 (역삼동)

발행일 2019년 2월 8일 초판 1쇄

내용 문의 www.cedubook.com

구입 문의 콘텐츠 마케팅 사업본부

Tel. 02-6241-2007

Fax. 02-2058-0209

등록번호 제22-2472호

ISBN 978-89-6806-138-7

978-89-6806-136-3 (세트)

GRAMMAR

2

문장
시제
조동사
비교

이미지로 정리하는 비주얼 영문법

그래머 픽

저자

김기훈 現 ㈜ 쎄듀 대표이사
現 메가스터디 영어영역 대표강사
前 서울특별시 교육청 외국어 교육정책자문위원회 위원
저서 천일문 / 천일문 Training Book / 천일문 GRAMMAR / 천일문 STARTER
어법끝 / 어휘끝 / 첫단추 / 쎈쓰업 / 파워업 / 빈칸백서 / 오답백서
쎄듀 본영어 / 문법의 골든룰 101 / ALL씀 서술형 / 수능실감
거침없이 Writing / Grammar Q / Reading Q / Listening Q 등

쎄듀 영어교육연구센터
쎄듀 영어교육센터는 영어 콘텐츠에 대한 전문지식과 경험을 바탕으로
최고의 교육 콘텐츠를 만들고자 최선의 노력을 다하는 전문가 집단입니다.

인지영 책임연구원

마케팅	콘텐츠 마케팅 사업본부
영업	문병구
제작	정승호
인디자인 편집	올댓에디팅
디자인	윤혜영
일러스트	그림숲, 최연주
영문교열	Adam Miller

Features

<GRAMMAR PIC>은 다음과 같은 특징이 있습니다.

01 핵심 문법을 도식으로 시각화

복잡한 문법 사항을 글로만 읽고 이해하기는 매우 어렵습니다. <GRAMMAR PIC>은 문법을 시각적으로 보여주는 도식을 사용하여 하나의 이미지로 쉽게 이해하고 오래 기억할 수 있도록 하였습니다.

> 「There is[are]+주어」 구문은 어떤 장소에 무엇인가가 존재하는 것을 나타낼 때 쓰는 표현으로 '~이 있다'라는 뜻이다. be동사 뒤에 오는 명사가 주어이며, 주어의 수에 따라 be동사의 형태가 결정된다.

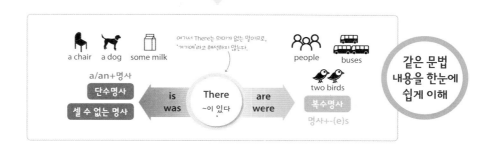

02 내용별 분권으로 각 문법 개념의 A-Z를 한 번에 학습

한 가지 문법 개념을 권마다 따로 학습하지 않고, 한 권 안에서 해당 개념의 모든 것을 학습할 수 있도록 구성하였습니다. 중학생이 꼭 알아야 할 내용을 빠짐없이 담아 문법 개념을 총정리하고 효율적으로 시험에 대비할 수 있도록 도와줍니다.

03 실전 감각을 키워주는 문제

전국 중학교의 내신 문법 문제 총 2만 5천여 문제를 취합 및 분석한 후 출제 빈도가 높은 문제들로 구성하여 실전 감각을 높일 수 있도록 하였습니다. 또한, 3~4개의 챕터들을 엮은 누적 테스트를 통해 완벽한 내신 대비가 가능합니다.

Preview.

GRAMMAR PIC 교재 구성

1 도식으로 미리 보는 핵심 문법

본격적으로 학습하기에 앞서
챕터의 핵심 내용을
그림으로 간략하게 소개

2 한눈에 쉽게 이해하는 개념 학습

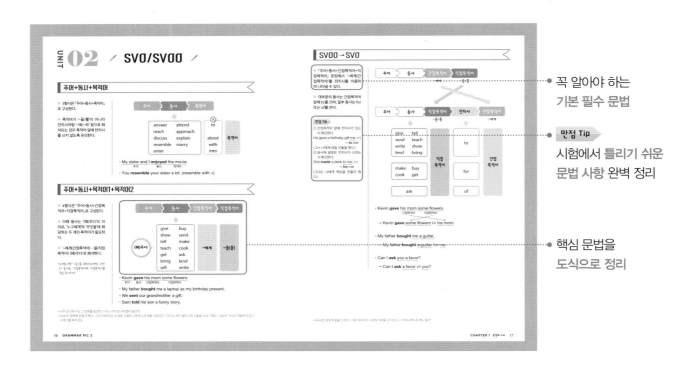

꼭 알아야 하는
기본 필수 문법

만점 Tip
시험에서 틀리기 쉬운
문법 사항 완벽 정리

핵심 문법을
도식으로 정리

- 어휘리스트와 어휘테스트를 www.cedubook.com에서 다운로드 받을 수 있습니다.
- 교강사 여러분께는 위 부가서비스를 비롯하여, 문제 출제 활용을 위한 한글 파일, 챕터별 추가 문제, 수업용 PDF를 제공해 드립니다.
 파일 신청 및 문의는 book@ceduenglish.com

3 실전 감각을 키우는 적용 start! & 챕터 clear!

- ### 적용 start!
 개념 학습 후 곧바로 실전 문제 풀이로
 내신 시험 완벽 대비

- ### 챕터 clear!
 서술형을 포함한 기출 유형을 완벽 반영하여
 내신 시험에 최적화된 학습 가능
 서술형 고난도 표시

4 빠짐없이 복습하는 누적 테스트

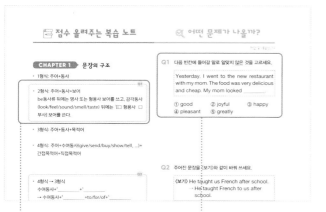

- ### 점수 올려주는 복습 노트
 빈칸을 채우며 앞에서 학습한
 챕터들 정리 및 복습

- ### 어떤 문제가 나올까?
 시험에 반드시 나오는
 기출 유형 문제 수록

- ### 누적 테스트
 3~4개 챕터의 기출 포인트가 누적된 실전 문제로
 학습 완성도 점검

Contents

CHAPTER 1

문장의 구조

시제 ①

CHAPTER 2

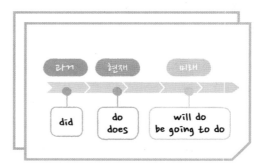

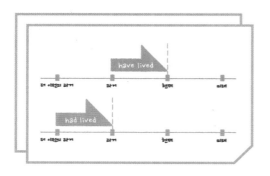

CHAPTER 3

시제 ②

누적 테스트 1회 CHAPTER 1 ~ CHAPTER 3

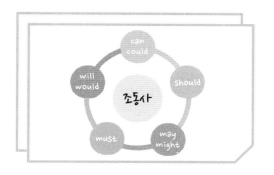

CHAPTER 4 조동사

문장의 종류

CHAPTER 5

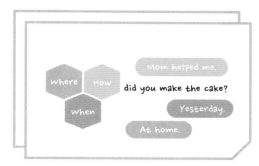

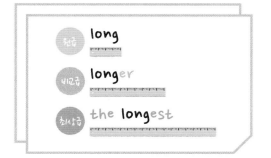

CHAPTER 6 비교 표현

알면 더 이해하기 쉬운 문법 용어

☑ 잘 모르는 용어는 체크해 두고 반복해서 보세요.

☐ 동사	☐ 목적격보어	☐ 인칭대명사	☐ 긍정문
☐ be동사	☐ 감각동사	☐ 모음	☐ 부정문
☐ 일반동사	☐ 간접목적어	☐ 자음	☐ 원급
☐ 수식어	☐ 직접목적어	☐ 과거분사	☐ 배수사
☐ 수식어구	☐ 시제	☐ 조동사	☐ 복수명사
☐ 보어	☐ 동사원형	☐ 의문사	☐ 단수명사
☐ 주격보어	☐ 주어의 인칭과 수	☐ 평서문	☐ 단수동사

☐ **동사** 동사는 크게 be동사와 일반동사로 나눌 수 있다.
 – be동사: 동작을 하지는 않지만 '～이다, ～이 있다'와 같이 주어의 상태를 나타내는 동사
 – 일반동사: '가다, 하다, 좋아하다'처럼 동작이나 행동, 상태를 나타내는 말

be동사 vs. 일반동사

[틀린 문장] **Is** your father play the violin?
→ **Does** your father play the violin?

기출 다음 빈칸에 알맞지 않은 것은?

Does your sister _____?

① study English
② read a novel
③ a good dancer ← 주어진 문장이 Does로 시작하는 일반동사의 의문문이므로
④ speak Chinese 빈칸에는 동사원형으로 시작하는 말이 들어가야 한다.
⑤ hate carrots a good dancer는 명사구이므로 be동사의 보어 자리에 쓸 수 있다.

☐ **수식어** 문장을 구성하는 필수 요소(주어, 동사, 목적어, 보어)는 아니지만 문장의 의미를 좀 더 구체적으로 나타내 주는 것으로, 형용사, 부사, 「전치사+명사」 등이 있다.

☐ **수식어구** 두 개 이상의 단어가 모여서 수식어 역할을 하는 것

☐ **보어** 의미가 불완전한 동사를 도와 설명을 보충하는 말로, (대)명사나 형용사가 쓰인다.

☐ **주격보어** 동사 뒤에 쓰여 주어를 보충 설명해주는 말
「주어+동사+주격보어」 구조에서 쓰이며, 주격보어 자리에는 명사, 형용사 등이 올 수 있다.

☐ **목적격보어** 목적어 뒤에 쓰여 목적어를 보충 설명해주는 말
「주어+동사+목적어+목적격보어」 구조에서 쓰이며, 목적격보어 자리에는 명사, 형용사 등이 올 수 있다.

☐ **감각동사** 사람의 감각을 나타내는 동사
look+형용사: ~하게 보이다
sound+형용사: ~하게 들리다
smell+형용사: ~한 냄새가 나다
taste+형용사: ~한 맛이 나다
feel+형용사: ~하게 느끼다

감각동사 vs. 지각동사
감각동사와 지각동사는 각각 다른 구조에서 쓰이므로 주의해야 한다.
감각동사 뒤에는 주어의 상태를 설명하는 말이 나오고, 지각동사 뒤에는 목적어와 목적어의 상태를 설명하는 말이 나온다.
– 감각동사: look, sound, smell, taste, feel … +**주격보어(형용사)**
– 지각동사: see, watch, hear, smell, feel … +**목적어**+**목적격보어(동사원형/-ing)**

I **feel** *comfortable*. (감각동사) 나는 편안하다고 느낀다.
　동사　　　형용사

I **felt** the house *shaking*. (지각동사) 나는 집이 흔들리는 것을 느꼈다.
　동사　　명사　　현재분사

☐ **간접목적어** 목적어가 두 개(누구에게/무엇을) 필요한 동사가 쓰인 구조 「동사+목적어1+목적어2」에서 '~에게'에 해당하는 목적어1을 간접목적어라고 한다.

☐ **직접목적어** 목적어가 두 개(누구에게/무엇을) 필요한 동사가 쓰인 구조 「동사+목적어1+목적어2」에서 주는 대상인 '~을'에 해당하는 목적어2를 직접목적어라고 한다.

☐ **시제** '언제의 일'인지 나타내는 것으로 '동사'에 표시하여 동사의 형태가 시제에 따라 변한다.
현재, 과거, 미래, 진행형, 완료형 등이 있다.

☐ **동사원형** 모양이 바뀌지 않은 동사의 원래 형태를 말한다.
동사원형을 쓰는 경우
– 현재 시제: 주어가 1, 2인칭, 또는 3인칭 복수이면서 현재의 상태나 습관을 나타낼 때
– 명령문을 만들 때
– 조동사 뒤에 동사를 쓸 때
– 원형부정사: 사역동사나 지각동사의 목적격보어 자리에 쓸 때

☐ **주어의 인칭과 수**
　　– 1인칭: '나(I)' 또는 '나'를 포함한 다른 사람(we)
　　– 2인칭: '너(you)' 또는 '너'를 포함한 다른 사람(you)
　　– 3인칭: '나'와 '너'를 제외한 나머지(he, she, it, they)
　　– 수: 셀 수 있는 것이 하나이면 단수, 둘 이상이면 복수

☐ **인칭대명사**
　　– 주격은 '~은/는/이/가'라는 뜻으로 주어 자리에 쓰인다.
　　– 소유격은 '~의'라는 뜻으로 명사 앞에서 명사를 수식한다.
　　– 목적격은 동사의 목적어 또는 전치사의 목적어로 쓰인다.

☐ **모음** 알파벳 26글자 속에는 5개의 모음 a, e, i, o, u가 있다.

☐ **자음** 알파벳 26글자에서 모음을 제외한 나머지

☐ **과거분사(p.p.)** 보통 「동사원형+-ed」의 형태로 여러 역할을 한다. (불규칙 ☞ 동사 변화표 p.119)
　　– 명사 수식: 명사를 꾸며주는 형용사 역할을 한다.
　　– 주격보어/목적격보어 역할: 주어나 목적어가 어떤 상태인지 설명해준다.
　　I was **shocked** when I heard the news. 나는 그 소식을 들었을 때 충격받았다.
　　He found *his house* **covered with mud**. 그는 자신의 집이 진흙으로 뒤덮인 것을 발견했다.

　　과거분사는 다음과 같은 문장에서도 쓰이므로 반드시 잘 알아 두어야 한다.
　　– 수동태: be동사+**p.p.**
　　– 분사구문
　　– 현재완료/과거완료: have[has] **p.p.**/had **p.p.**
　　– 가정법 과거완료: If+주어+had **p.p.** ~, 주어+조동사 과거형+have **p.p.** ...

☐ **조동사** 조동사는 동사 앞에 위치하여 문법적인 기능을 하거나 동사의 의미를 덧붙인다.
　　– 문법적 기능을 돕는 조동사: be, have, do
　　– 의미를 보충해주는 조동사: can, may, must, will, shall, need, could, might, would, should, used to 등

☐ **의문사** 물어볼 때 쓰는 말로, 쓰임에 따라 의문대명사, 의문부사, 의문형용사로 나뉜다.
　　– 의문대명사: who(누구), what(무엇), which(어떤 것)
　　Who is he? 그는 누구니?
　　– 의문형용사: whose(누구의), what(어떤), which(어떤)
　　*형용사처럼 쓰이는 것이므로 뒤에 명사가 온다.
　　What size do you wear? 어떤 사이즈를 입으시나요?
　　– 의문부사: 시간, 장소, 이유, 방법 등을 물을 때
　　when(언제), where(어디서), why(왜), how(어떻게, 어떤 상태로)

☐ **평서문** 사실을 평범하게 서술하는 문장으로 보통 「주어+동사」의 어순이다.
평서문은 내용의 긍정·부정에 따라 긍정문과 부정문으로 나눌 수 있다.

☐ **긍정문** '～이다'라는 뜻의 문장

☐ **부정문** '～이 아니다'라는 뜻의 문장

☐ **원급** 형용사나 부사의 정도를 나타내는 비교급, 최상급에 대하여 기준이 되는 원래의 형태로
원급 비교 표현에서 쓰인다.
– 원급 비교: as+형용사[부사]의 원급+as (…만큼 ～한)

☐ **배수사** 수사(three, four, five …) 뒤에 '～ 배'를 의미하는 times를 써서 나타낸 것
'두 배'는 two times가 아니라 twice로 쓴다.
twice, three times, four times …

☐ **복수명사** 명사는 둘 이상의 복수를 나타낼 때 형태가 달라지는데, 보통 명사 뒤에 -(e)s를 붙여서 복수형
을 만든다.

☐ **단수명사** 명사의 개수가 한 개인 것

☐ **단수동사** 주어가 3인칭 단수(he, she, it 등)일 때 쓰는 동사의 형태
– be동사의 3인칭 단수형: is, was
– 일반동사의 3인칭 단수 현재형: 동사원형+-(e)s

G A R
M
M A R
P I C.

CHAPTER ①
문장의 구조

주어	동사		
주어	동사	보어	
주어	동사	목적어	
주어	동사	목적어 1	목적어 2
주어	동사	목적어	보어

UNIT 01 / SV/SVC

주어+동사

◆ 1형식은 주어와 동사만으로 완전한 문장이다.

◆ 「주어+동사」 뒤에 시간(언제), 장소(어디서) 등을 나타내는 수식어(구)와 함께 잘 쓰인다.

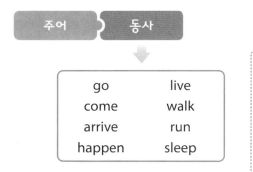

주어	동사

go	live
come	walk
arrive	run
happen	sleep

수식어(구)

quietly
yesterday
in the morning
on the road
at school
with my sister

• **The moon shines** / brightly.
　　주어　　동사　　수식어

• **The accident happened** / yesterday.
　　주어　　　동사　　　수식어

• **The boy runs** / along the river.
　　주어　　동사　　수식어구

주어+동사+보어

◆ 2형식은 「주어+동사+보어」로 구성된다.

◆ 보어 자리에는 명사, 대명사, 형용사가 쓰인다. 이때 보어는 주어의 상태를 보충 설명해주므로 '주격보어'라고 한다.

◆ be동사류 뒤의 주격보어 자리에는 명사 또는 형용사가 쓰인다.

◆ 감각동사 뒤의 주격보어 자리에는 형용사가 쓰인다.

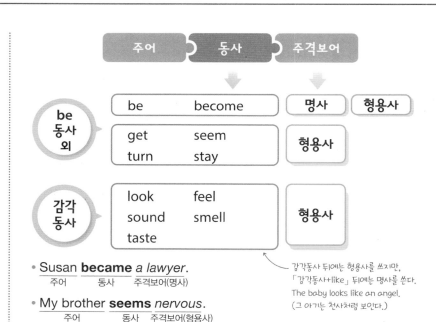

주어	동사	주격보어

be 동사 외

be	become	→ 명사　형용사
get	seem	→ 형용사
turn	stay	

감각동사

look	feel	→ 형용사
sound	smell	
taste		

감각동사 뒤에는 형용사를 쓰지만,
「감각동사+like」 뒤에는 명사를 쓴다.
The baby looks like an angel.
(그 아기는 천사처럼 보인다.)

만점 Tip

부사는 보어 자리에 올 수 없다. 우리말로 보어가 '~하게'라고 해석되는 경우 부사를 쓰지 않도록 주의한다.
It sounds **strange**. (strangely (×)) (그것은 이상하게 들린다.)

• Susan **became** *a lawyer*.
　주어　　동사　　주격보어(명사)

• My brother **seems** *nervous*.
　　주어　　　동사　　주격보어(형용사)

• This book **looks** *useful*.
　주어　　동사　주격보어(형용사)

• 달이 밝게 빛난다. / 그 사고는 어제 일어났다. / 그 소년은 강을 따라 달린다.
• Susan은 변호사가 되었다. / 나의 오빠는 긴장한 것 같다. / 이 책은 유용해 보인다.

적용 start!

[1~3] 다음 중 빈칸에 들어갈 말로 알맞지 <u>않은</u> 것을 고르세요.

1

My sister Jisu is _____.

① wisely　　② smart
③ a student　　④ my best friend
⑤ shy and quiet

2

I felt _____ this morning.

① so great　　② terrible
③ coldly　　④ very happy
⑤ like a movie star

3

My cat ran _____.

① suddenly　　② at night
③ a minute ago　　④ the room
⑤ behind the house

4 다음 중 주어진 우리말을 바르게 영작한 것을 고르세요.

이 주스는 건강한 맛이 난다.

① This juice tastes health.
② This juice tastes healthy.
③ This juice tastes healthily.
④ This juice tastes like healthy.
⑤ This juice tastes like healthily.

5 다음 중 빈칸에 목적어가 필요하지 <u>않은</u> 문장을 고르세요.

① The little boy has _____.
② We bought _____ last night.
③ A bird flew _____ over my head.
④ Mike really wants _____.
⑤ My mom made _____ for me.

서술형

[6~7] 우리말과 일치하도록 괄호 안의 말을 사용하여 문장을 완성하세요.

6

그 남자는 농구 선수처럼 보인다.

→ _____

(the man, a basketball player, look)

7

나의 아버지는 지난주에 매우 바쁘신 것 같았다.

→ _____ last week. (very busy, seemed, my father)

8 다음 중 어법상 알맞지 <u>않은</u> 문장을 고르세요.

① The boy looks hungry.
② She walked along the river.
③ The pizza smells delicious.
④ The music sounds sleep.
⑤ The milk went bad easily.

주어+동사+목적어

◇ 3형식은 「주어+동사+목적어」로 구성된다.

◇ 목적어가 '~을/를'이 아니라 전치사처럼 '~에/~와' 등으로 해석되는 경우 목적어 앞에 전치사를 쓰지 않도록 유의한다.

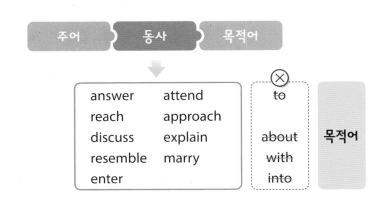

- My sister and I **enjoyed** the movie.
 주어 동사 목적어
- You **resemble** your sister a lot. (resemble with ×)

주어+동사+목적어1+목적어2

◇ 4형식은 「주어+동사+간접목적어+직접목적어」로 구성된다.

◇ 이때 동사는 '(해)주다'의 의미로, '누구에게'와 '무엇을'에 해당하는 두 개의 목적어가 필요하다.

◇ '~에게(간접목적어) …을(직접목적어) (해)주다'로 해석한다.

*수여동사란 '~을/를 (해)주다'라는 의미의 동사로, 간접목적어와 직접목적어를 갖는 동사이다.

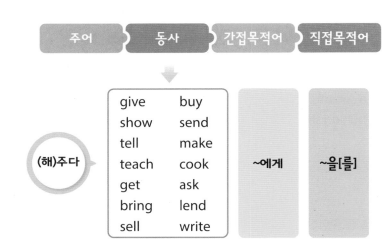

- Kevin **gave** his mom some flowers.
 주어 동사 간접목적어 직접목적어
- My father **bought** me a laptop as my birthday present.
- We **sent** our grandmother a gift.
- Sam **told** his son a funny story.

- 나의 언니와 나는 그 영화를 즐겼다. / 너는 너의 언니와 많이 닮았다.
- Kevin은 엄마께 꽃을 드렸다. / 나의 아버지는 내 생일 선물로 나에게 노트북을 사주셨다. / 우리는 우리 할머니께 선물을 보내 드렸다. / Sam은 자신의 아들에게 웃긴 이야기를 해주었다.

SVOO → SVO

◆ 「주어+동사+간접목적어+직접목적어」 문장에서 '~에게(간접목적어)'를 전치사를 이용하여 나타낼 수 있다.

◆ 대부분의 동사는 간접목적어 앞에 to를 쓰며, 일부 동사는 for 또는 of를 쓴다.

만점 Tip
① 간접목적어 앞에 전치사가 있는지 확인한다.
He gave a birthday gift me. (×)
　　　　　　　　　　→ **to** me
(그는 나에게 생일 선물을 줬다.)
② 동사에 알맞은 전치사가 쓰였는지 확인한다.
She **made** a desk to me. (×)
　　　　　　　　　→ **for** me
(그녀는 나에게 책상을 만들어 줬다.)

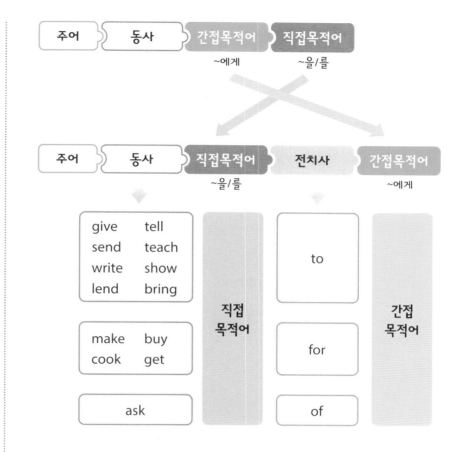

• Kevin **gave** his mom some flowers.
　　　　　　　간접목적어　　직접목적어
→ Kevin **gave** some flowers **to** his mom.

• My father **bought** me a guitar.
→ My father **bought** a guitar **for** me.

• Can I **ask** you a favor?
→ Can I **ask** a favor **of** you?

• Kevin은 엄마께 꽃을 드렸다. / 나의 아버지는 나에게 기타를 사주셨다. / 너에게 부탁 좀 해도 될까?

:: 적용 start!

[1~2] 다음 중 빈칸에 들어갈 알맞은 말을 고르세요.

1

My mother bought a warm sweater _____ me.

① to ② for ③ of
④ in ⑤ on

2

Yuna _____ a cake to her friend.

① made ② bought ③ gave
④ cooked ⑤ asked

서술형

[3~5] 우리말과 일치하도록 괄호 안의 말을 바르게 배열하여 문장을 완성하세요.

3

나의 언니는 주말마다 우리에게 맛있는 음식을 요리해준다.
(delicious / us / food / cooks)

→ My sister _____
every weekend.

4

직원은 그들에게 안내 책자를 보여주었다.
(showed / the staff / them / a guidebook / to)

→ _____ .

5

나는 오늘 선생님께 세 가지 질문을 했다.
(the teacher / asked / I / three questions)

→ _____
today.

6 다음 중 주어진 우리말을 바르게 영작한 것을 고르세요.

Jack은 자신의 가장 친한 친구와 결혼했다.

① Jack married his best friend.
② Jack married to his best friend.
③ Jack married for his best friend.
④ Jack married with his best friend.
⑤ Jack married at his best friend.

7 다음 중 빈칸에 들어갈 전치사가 순서대로 바르게 짝지어진 것을 고르세요.

• Did he ask a question _____ you?
• My grandma told a sad story _____ me.
• Jake bought a toy train _____ his brother.

① to – for – of ② to – of – for
③ of – for – to ④ of – to – for
⑤ for – to – to

8 다음 중 어법상 알맞은 문장을 고르세요.

① Susan made gloves of Amy.
② I sent an email my friend Sam.
③ We discussed about this problem yesterday.
④ My aunt taught me to yoga.
⑤ She reached the top of the mountain.

9 다음 문장을 3형식으로 바르게 전환한 것을 고르세요.

> The children wrote their parents a letter.

① The children wrote a letter their parents.
② The children wrote a letter to their parents.
③ The children wrote a letter of their parents.
④ The children wrote their parents to a letter.
⑤ The children wrote their parents for a letter.

10 다음 중 어법상 알맞지 <u>않은</u> 문장 <u>두 개</u>를 고르세요.

① He didn't cook anything her.
② Bring me a glass of water, please.
③ James did not attend to the meeting.
④ Nancy didn't answer my question.
⑤ They sold us an old computer.

서술형
[11~12] 두 문장의 의미가 같도록 빈칸에 알맞은 말을 쓰세요.

11
> My brother lent Cindy his cell phone.

→ My brother lent _____ _____

_____ _____ _____ .

12
> Kate got me a blanket.

→ Kate _____ _____ _____

_____ _____ .

13 다음 중 문장의 전환이 어법상 알맞지 <u>않은</u> 것을 고르세요.

① Ben sent Andy a postcard.
 → Ben sent a postcard to Andy.
② My dad made my dog a small house.
 → My dad made a small house for my dog.
③ Jake got me a comic book.
 → Jake got a comic book of me.
④ The man told her a lie.
 → The man told a lie to her.
⑤ Harry showed his friends his room.
 → Harry showed his room to his friends.

14 다음 중 빈칸에 to가 들어갈 수 <u>없는</u> 것을 고르세요.

① Minji sent a text message _____ Joe.
② Alberto teaches Italian _____ us.
③ She told an old story _____ her son.
④ Did you write the card _____ her?
⑤ We made dinner _____ Sophie.

고난도
15 다음 중 어법상 알맞은 문장으로 바르게 짝지어진 것을 고르세요.

ⓐ The girl gave to him a book.
ⓑ She told her secret to me.
ⓒ The scientists explained their research.
ⓓ He teaches soccer his students.
ⓔ Bill entered into the apartment building.

① ⓐ, ⓑ ② ⓑ, ⓒ ③ ⓒ, ⓔ
④ ⓐ, ⓑ, ⓒ ⑤ ⓒ, ⓓ, ⓔ

UNIT 03 / SVOC /

주어+동사+목적어+보어

◇ 5형식은 「주어+동사+목적어 +목적격보어」로 구성된다.

◇ 목적어의 상태를 보충 설명 해주는 목적격보어가 쓰인다. 목적격보어로는 주로 명사와 형용사가 쓰인다.

만점 Tip

SVC 문형과 마찬가지로 부사는 목적격보어 자리에 올 수 없다.
It makes me sad. (sadly (×))
(그것이 나를 슬프게 한다.)

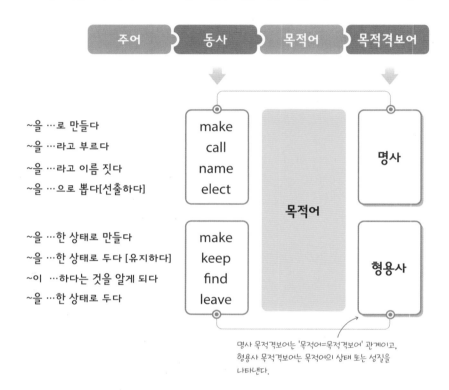

| | 주어 | 동사 | 목적어 | 목적격보어 |

~을 …로 만들다
~을 …라고 부르다
~을 …라고 이름 짓다
~을 …으로 뽑다[선출하다]

make
call
name
elect

~을 …한 상태로 만들다
~을 …한 상태로 두다 [유지하다]
~이 …하다는 것을 알게 되다
~을 …한 상태로 두다

make
keep
find
leave

목적어

명사

형용사

명사 목적격보어는 '목적어=목적격보어' 관계이고, 형용사 목적격보어는 목적어의 상태 또는 성질을 나타낸다.

- A lot of practice **made** me ***a great singer***.
 주어 동사 목적어 목적격보어(명사)
- She **calls** her dog ***Buddy***.
- My aunt **named** her daughter ***Emily***.

- My brother always **keeps** his room ***clean***.
 주어 동사 목적어 목적격보어(형용사)
- I **found** the teacher ***angry***.
- Rebecca **left** her clothes ***neat***.

• 많은 연습은 나를 훌륭한 가수로 만들었다. / 그녀는 자신의 개를 Buddy라고 부른다. / 나의 이모는 자신의 딸을 Emily라고 이름 지었다. / 내 남동생은 항상 자신의 방을 깨끗하게 유지한다. / 나는 선생님이 화가 나신 것을 알았다. / Rebecca는 자신의 옷들을 단정한 상태로 두었다.

적용 start!

1 다음 중 빈칸에 들어갈 말로 알맞지 <u>않은</u> 것을 고르세요.

> The movie made him _____.

① famous ② glad ③ sadly
④ rich ⑤ a star

2 다음 중 빈칸 (A), (B)에 들어갈 말이 바르게 짝지어진 것을 고르세요.

> • Refrigerators keep food ___(A)___ .
> • We found the song ___(B)___ .

① cold – beautiful
② coldly – beautiful
③ cold – beautifully
④ coldly – beautifully
⑤ coldly – beauty

서술형

[3~5] 우리말과 일치하도록 괄호 안의 말을 바르게 배열하여 문장을 완성하세요.

3
> 모든 사람이 그를 영웅이라고 불렀다.
> (him / called / a hero)

→ Everybody _____ .

4
> Tom은 그 의자가 아주 편안하다는 것을 알게 되었다.
> (very comfortable / found / the chair)

→ Tom _____
_____ .

5
> 나는 창문을 계속 열어두었다.
> (the window / kept / open)

→ I _____ .

6 다음 중 밑줄 친 부분이 어법상 알맞지 <u>않은</u> 것을 고르세요.

① She found the musical <u>exciting</u>.
② Nancy named her puppy <u>Tommy</u>.
③ Robin left his desk <u>messy</u>.
④ Jake made his mother <u>angrily</u>.
⑤ We elected Tom <u>the class president</u>.

7 다음 중 주어진 우리말을 바르게 영작한 것을 고르세요.

① 그들은 그 방을 이틀간 비워두었다.
→ They left the room empty for two days.
② 너는 오늘 우리를 자랑스럽게 만들었다.
→ You made us proudly today.
③ 부모님은 나를 동민이라고 이름 지으셨다.
→ My parents named Dongmin for me.
④ 햇빛이 그 창문을 뜨겁게 만들었다.
→ The sunlight made the window for hot.
⑤ 그 장갑이 내 손을 따뜻하게 했다.
→ The gloves kept my hands warmly.

8 다음 중 어법상 알맞은 문장을 <u>모두</u> 고르세요.

① Please call me to Jenny.
② The loud noise kept us awake.
③ Fruits and vegetables make you health.
④ She found the test very difficulty.
⑤ The song made the singer so famous.

챕터 clear!

[1~2] 다음 중 빈칸에 들어갈 말로 알맞지 <u>않은</u> 것을 고르세요.

1

My sister looks _____ .

① strong ② young
③ lovely ④ like an adult
⑤ hungrily

2

Nick and Jim are _____ .

① not busy
② close friends
③ very bravely
④ good baseball players
⑤ tall and handsome

3 다음 빈칸에 공통으로 들어갈 알맞은 전치사를 쓰세요.

- He taught history _____ us.
- The man gave a napkin _____ me.
- Sue told the story _____ Olivia.

[4~5] 다음 중 밑줄 친 부분이 어법상 알맞지 <u>않은</u> 것을 고르세요.

4
① The blueberry muffin smells <u>good</u>.
② The old house looks <u>scary</u>.
③ I feel very <u>thirsty</u> right now.
④ The drum sounds <u>loudly</u>.
⑤ This soup tastes <u>awful</u>.

5
① We call this flower <u>a rose</u>.
② The teacher found her <u>honest</u>.
③ They named their dog <u>Bob</u>.
④ We elected him <u>our leader</u>.
⑤ The waiter kept the table <u>cleanly</u>.

[6~7] 우리말과 일치하도록 괄호 안의 말을 바르게 배열하여 문장을 완성하세요.

6

Robert는 그녀에게 물을 좀 갖다 주었다.
(for / got / Robert / her / some water)

→ _____ .

7

그 사진작가는 나에게 사진들을 보내주었다.
(the photos / the photographer / me / sent)

→ _____
_____ .

[8~9] 다음 중 〈보기〉의 문장과 구조가 같은 문장을 고르세요.

8

〈보기〉 My family keeps the garden beautiful.

① Henry and I exercised at the gym.
② The coffee tasted bitter.
③ The girl became a doctor.
④ I found his painting so simple.
⑤ She gave Julia a ticket for the concert.

9

〈보기〉 Ted made her tomato pasta last weekend.

① The baby's smile made me happy.
② Hard work made Daisy sick.
③ He didn't tell anyone his secrets.
④ Everything seems fine.
⑤ I got nervous before the contest.

서술형
[10~12] 다음 문장에서 어법상 알맞지 않은 부분을 찾아 바르게 고치세요.

10 The students discussed about air pollution.

_____ → _____

11 Your voice sounds your sister's voice.

_____ → _____

12 In the end, I found her advice helpfully.

_____ → _____

서술형
[13~14] 두 문장의 의미가 같도록 각각 4형식은 3형식으로, 3형식은 4형식으로 바꿔 쓰세요.

13

Ian told the kids the story about his childhood.

→ Ian _____

_____ .

14

Linda made sandwiches for her sister.

→ Linda _____

_____ .

[15~16] 다음 중 주어진 우리말을 바르게 영작한 것을 고르세요.

15

Ron은 자신의 부모님을 위해 점심을 요리했다.

① Ron cooked lunch his parents.
② Ron cooked lunch to his parents.
③ Ron cooked lunch for his parents.
④ Ron cooked his parents to lunch.
⑤ Ron cooked his parents for lunch.

16

그녀의 강의는 나를 졸리게 만들었다.

① Her lecture sleepy made me.
② Her lecture made sleepy me.
③ Her lecture made sleep me.
④ Her lecture made me sleepy.
⑤ Her lecture made me sleep.

[17~18] 다음 중 어법상 알맞은 문장을 고르세요.

17
① He bought a fancy car to himself.
② The band's music sounds great.
③ The accident happened it last night.
④ My father gave to me a nice watch.
⑤ Did your sister marry with George?

18
① My mother made some cookies me.
② The train reached at the station.
③ This scarf feels very softly.
④ Josh stayed silently all day.
⑤ Liz showed her album to her family.

[19~20] 다음 중 빈칸에 to가 들어갈 수 없는 것을 고르세요.

19
① The girl gave snacks _____ him.
② My dad bought a bike _____ me.
③ She told a ghost story _____ her friends.
④ We sent two packages _____ Johnson.
⑤ My brother taught math _____ me.

20
① He wrote a postcard _____ his girlfriend.
② The actor showed his cat _____ his fans.
③ Mike lent his laptop _____ his brother.
④ My grandmother gives candy _____ us.
⑤ Susan asked many questions _____ her teacher.

[21~22] 다음 빈칸에 들어갈 전치사가 순서대로 바르게 짝지어진 것을 고르세요.

21
• Sally got a nice hat _____ her friend.
• I lent my textbook _____ my classmate.

① of – for ② for – to
③ to – of ④ for – of
⑤ to – to

22
• My dad bought a gold ring _____ my mom.
• The man asked our names _____ us.
• They sent some flowers _____ Ms. Baker.

① to – for – of ② of – to – for
③ of – for – to ④ for – of – to
⑤ to – of – for

서술형

[23~24] 우리말과 일치하도록 괄호 안의 말을 사용하여 문장을 완성하세요.

23
> 그 남자는 심사위원들에게 자신의 요리에 관해 설명했다.

→ _____
to the judges. (the man, his dish, explain)

24
> 이 비누는 달콤한 과일 같은 향이 난다.

→ _____
(sweet fruit, this soap, smell)

고난도

[25~26] 다음 중 문장의 구조가 나머지와 다른 것을 고르세요.

25
① Matt wrote me a poem on my birthday.
② The doll made the baby happy.
③ My parents call my little sister Sunshine.
④ The boy found his mother sick.
⑤ She made her daughter a great model.

26
① Gary seems lonely these days.
② She became very confident.
③ Your vacation plan sounds wonderful.
④ My teacher is very generous.
⑤ I slept in my bed for eight hours.

서술형 고난도

27 다음 ⓐ~ⓔ 중 어법상 알맞지 <u>않은</u> 것을 찾아 그 기호를 쓰고 바르게 고치세요.

Lemons are a healthy fruit. They smell ⓐ <u>good</u> and taste ⓑ <u>sour</u>. They have a lot of vitamins. They are ⓒ <u>useful</u> in our daily lives, too. They can make your clothes ⓓ <u>clean</u>. They can keep the air ⓔ <u>freshly</u>, too.

_____ → _____

[28~29] 다음 중 어법상 알맞지 <u>않은</u> 문장을 고르세요.

28
① The box looks really heavy.
② Eric lent his yellow cap to me.
③ Minsu and I attend to the same school.
④ The woman's story sounds true.
⑤ Did she get you an umbrella?

29
① The trash can smelled so bad.
② They approached the tower.
③ She didn't answer the phone last night.
④ Mr. Kim taught tennis us yesterday.
⑤ I found the teacher very upset.

30 다음 중 문장의 전환이 어법상 알맞지 <u>않은</u> 것을 고르세요.

① Tom sent me a long letter.
　→ Tom sent a long letter to me.
② He teaches students biology.
　→ He teaches biology to students.
③ The reporter asked him some questions.
　→ The reporter asked some questions to him.
④ The artist showed me her paintings.
　→ The artist showed her paintings to me.
⑤ She bought her nephew a doll.
　→ She bought a doll for her nephew.

고난도

31 다음 중 어법상 알맞은 문장으로 바르게 짝지어진 것을 고르세요.

ⓐ Does this soup taste salt?
ⓑ Amy's voice sounds lovely.
ⓒ Many visitors entered the museum.
ⓓ Hojin sent a Christmas card of me.
ⓔ My brother leaves his room dirty.

① ⓐ, ⓑ　　② ⓑ, ⓒ　　③ ⓒ, ⓔ
④ ⓑ, ⓒ, ⓔ　　⑤ ⓓ, ⓔ

서술형 고난도

32 우리말과 일치하도록 〈조건〉에 맞게 문장을 완성하세요.

그는 나에게 마술에 관한 모든 것을 말해주었다.

〈조건〉
• 각각 (1) 4형식과 (2) 3형식 문장으로 쓸 것
• tell, everything about magic을 사용할 것

(1) _____
(2) _____

CHAPTER ②

시제 ①

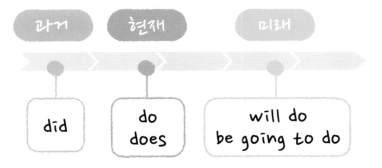

01 / 현재, 과거, 미래 시제 /

현재 시제

◇ 현재 시제는 현재의 상태, 반복되는 일이나 습관, 변함없는 진리를 나타낸다.

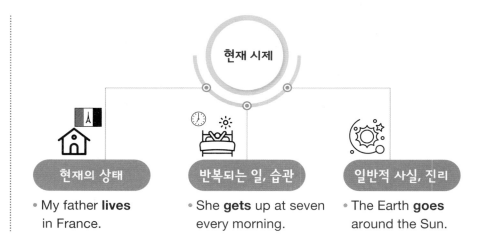

현재 시제

현재의 상태
• My father **lives** in France.

반복되는 일, 습관
• She **gets** up at seven every morning.

일반적 사실, 진리
• The Earth **goes** around the Sun.

과거 시제

◇ 과거 시제는 '~했다'의 의미로 과거에 있었던 일이나 상태를 나타낸다.

◇ 과거 시제는 특정 과거 시점을 나타내는 표현과 함께 자주 쓰인다.

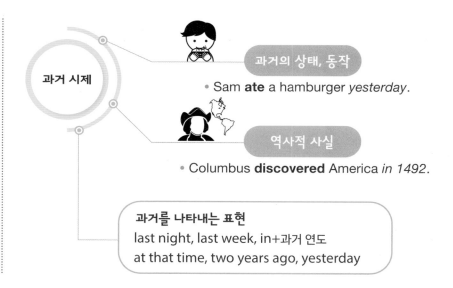

과거 시제

과거의 상태, 동작
• Sam **ate** a hamburger *yesterday*.

역사적 사실
• Columbus **discovered** America *in 1492*.

과거를 나타내는 표현
last night, last week, in+과거 연도
at that time, two years ago, yesterday

• 나의 아버지는 프랑스에 사신다. / 그녀는 매일 아침 7시에 일어난다. / 지구는 태양 주위를 돈다.
• Sam은 어제 햄버거를 먹었다. / 콜럼버스는 1492년에 미국을 발견했다.

미래 시제

◇ 미래 시제는 「will+동사원형」, 「be going to+동사원형」으로 '~할 것이다, ~일 것이다'를 의미한다.

◇ 미래에 할 일 또는 앞으로 일어날 상황을 나타내며 미래를 나타내는 시간 표현과 함께 자주 쓰인다.

◇ 「be going to+동사원형」의 be동사는 주어의 인칭과 수에 따라 형태가 달라진다.

＊「인칭대명사 주어+will」은 'll로 줄여 쓸 수 있다.

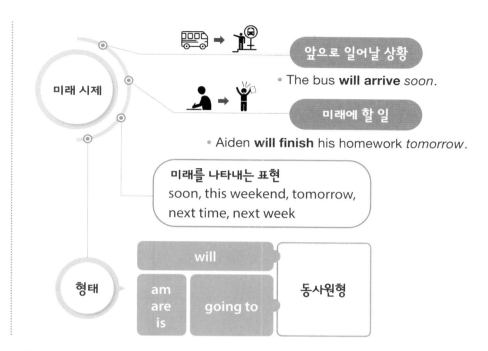

앞으로 일어날 상황

• The bus **will arrive** soon.

미래에 할 일

• Aiden **will finish** his homework *tomorrow*.

미래를 나타내는 표현
soon, this weekend, tomorrow, next time, next week

형태

will	
am are is	going to

동사원형

미래 시제의 부정문과 의문문

◇ 미래 시제의 부정문은 「will+not+동사원형」, 「be동사+not+going to+동사원형」 형태로 쓴다.

＊will not은 줄임말 won't로 자주 쓰인다.

◇ 미래 시제의 의문문은 「(의문사+)will+주어+동사원형 ~?」, 「(의문사+)be동사+주어+going to+동사원형 ~?」 형태로 쓴다.

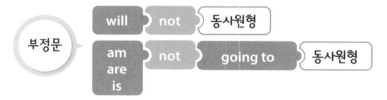

부정문

• Sara **will not[won't] be** here today.
• I'**m not going to tell** anyone about this.

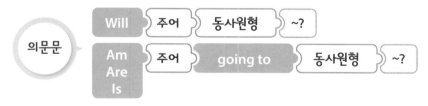

의문문

• A: **Will** the class **begin** at nine o'clock?
 B: Yes, it will. / No, it won't.
• A: **Are** you **going to come** to my birthday party tomorrow?
 B: Yes, I am. / No, I'm not.
• A: What **are** you **going to do** this weekend?
 B: I'**m going to get** a haircut.

• 버스가 곧 도착할 것이다. / Aiden은 내일 숙제를 끝낼 것이다.
• Sara는 오늘 여기에 오지 않을 것이다. / 나는 이것에 관해 아무에게도 이야기하지 않을 것이다. / A: 그 수업은 9시 정각에 시작할까? B: 응, 그럴 거야. / 아니, 그렇지 않을 거야. / A: 너는 내일 내 생일 파티에 올 거니? B: 응, 갈 거야. / 아니, 가지 않을 거야. / A: 너는 이번 주말에 뭐할 거니? B: 나는 머리를 자를 거야.

[1~2] 다음 중 빈칸에 들어갈 알맞은 말을 고르세요.

1
I _____ a plane to Sydney last night.

① take ② takes
③ took ④ will take
⑤ am going to take

2
We _____ to Sally's birthday party next Saturday.

① go ② goes
③ went ④ will go
⑤ is going to go

3
다음 중 밑줄 친 부분과 바꿔 쓸 수 있는 것을 고르세요.

Monica will do the laundry after dinner.

① going do ② going to do
③ is going do ④ is going to do
⑤ is going doing

서술형
[4~5] 우리말과 일치하도록 괄호 안의 말을 사용하여 문장을 완성하세요.

4
학교 버스는 매일 아침 8시에 도착한다.

→ The school bus _____ at eight every morning. (arrive)

5
Edison은 1879년에 전구를 발명했다.

→ Edison _____ the light bulb in 1879. (invent)

6
다음 중 밑줄 친 부분이 어법상 알맞지 <u>않은</u> 것을 고르세요.

① My mom always <u>gets up</u> early.
② It <u>rained</u> a lot last weekend.
③ <u>Will you invite</u> all your friends yesterday?
④ Terry <u>likes</u> Thai dishes so much.
⑤ She's <u>not going to join</u> the reading club.

[7~8] 다음 대화의 빈칸에 들어갈 알맞은 말을 고르세요.

7
A: _____
B: Yes, I am. I'll go there with Jinho.

① Will you visit the zoo?
② Are you going to visit the zoo?
③ Were you going to visit the zoo?
④ Is Jinho going to visit the zoo?
⑤ Will you going to visit the zoo?

8
A: Will Mary come to the school festival tomorrow?
B: _____ She has a bad cold.

① Yes, she is.
② No, she isn't.
③ Yes, she will.
④ No, she won't.
⑤ No, she aren't.

9　다음 중 주어진 우리말을 바르게 영작한 것을 고르세요.

Danny는 다음 주 월요일에 Alice를 만날 것이다.

① Danny met Alice next Monday.
② Danny meets Alice next Monday.
③ Danny will meet Alice next Monday.
④ Danny will meets Alice next Monday.
⑤ Danny is going meet Alice next Monday.

10　다음 중 빈칸에 들어갈 말로 알맞지 <u>않은</u> 것을 고르세요.

We're going to practice the song
_____.

① tomorrow
② after school
③ this evening
④ next week
⑤ last Tuesday

11　다음 중 어법상 알맞지 <u>않은</u> 문장을 <u>모두</u> 고르세요.

① We will have lunch together a week ago.
② Mina replied to my letter yesterday.
③ The company made the game in 2000.
④ I sold my old jacket next week.
⑤ Julia drinks two cups of milk every morning.

서술형

[12~14] 다음 문장에서 어법상 알맞지 <u>않은</u> 부분을 찾아 바르게 고치세요.

12　The Korean War ends in 1953.

_____　→　_____

13　Anna is going not to leave her hometown.

_____　→　_____

14　The girl met her old friend next vacation.

_____　→　_____

서술형

15　다음 Tom의 일정표를 보고 표의 내용에 맞게 질문에 알맞은 대답을 완성하세요.

yesterday	clean the house
today	play soccer with friends
tomorrow	do volunteer work

(1) Q: What did Tom do yesterday?
　　A: He _____ yesterday.
(2) Q: What will Tom do tomorrow?
　　A: He _____ tomorrow.

고난도

16　다음 중 짝지어진 대화가 어법상 <u>어색한</u> 것을 고르세요.

① A: How was your summer vacation?
　　B: It was great.
② A: Did you eat pizza yesterday?
　　B: No, I didn't. My sister ate it.
③ A: Will you go to church this Sunday?
　　B: Yes, I will. I go there every Sunday.
④ A: Is she going to have dinner with us?
　　B: No, she isn't. She already had dinner.
⑤ A: Are you going to take Chinese class?
　　B: No, I don't. I will take French class.

UNIT 02 / 진행 시제 /

진행 시제

◇ 진행 시제는 「be동사+동사의 -ing」의 형태로 특정 시점에 진행 중인 일을 나타낼 때 쓴다.

◇ 동작이 아닌 소유, 지각, 감정, 상태 등을 나타내는 동사는 진행형으로 쓸 수 없다.

*단, 해당 동사가 다른 뜻으로 쓰여 동작을 의미할 때는 진행형으로 쓸 수 있다.
He's **having** lunch now. <have: 먹다>
(그는 지금 점심을 먹고 있다.)

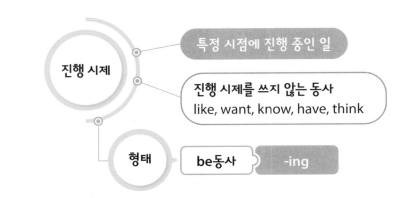

진행 시제

특정 시점에 진행 중인 일

진행 시제를 쓰지 않는 동사
like, want, know, have, think

형태 be동사 -ing

동사의 -ing형 만드는 법

◇ 진행 시제에서 동사의 -ing형은 다음과 같은 규칙으로 만든다.

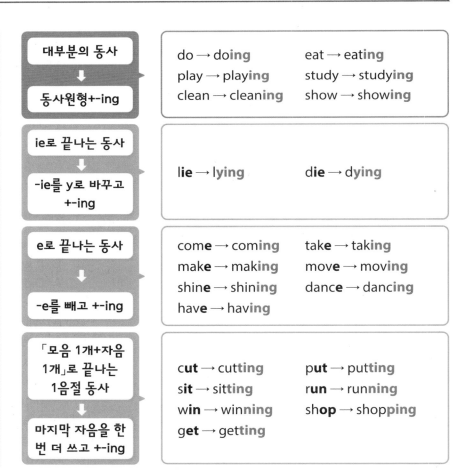

대부분의 동사
↓
동사원형+-ing

do → do**ing** eat → eat**ing**
play → play**ing** study → study**ing**
clean → clean**ing** show → show**ing**

ie로 끝나는 동사
↓
-ie를 y로 바꾸고 +-ing

l**ie** → l**ying** d**ie** → d**ying**

e로 끝나는 동사
↓
-e를 빼고 +-ing

com**e** → com**ing** tak**e** → tak**ing**
mak**e** → mak**ing** mov**e** → mov**ing**
shin**e** → shin**ing** danc**e** → danc**ing**
hav**e** → hav**ing**

「모음 1개+자음 1개」로 끝나는 1음절 동사
↓
마지막 자음을 한 번 더 쓰고 +-ing

c**ut** → cu**tting** p**ut** → pu**tting**
s**it** → si**tting** r**un** → ru**nning**
w**in** → wi**nning** sh**op** → sho**pping**
g**et** → ge**tting**

현재진행형, 과거진행형

◇ 현재진행형은 '~하고 있다, ~하는 중이다'의 의미로 지금 진행 중인 일을 나타낸다.

◇ 과거진행형은 '~하고 있었다, ~하는 중이었다'의 의미로 과거의 특정 시점에 진행 중이었던 일을 나타낸다.

*진행을 나타내는 be going과 미래를 나타내는 be going to를 혼동하지 않도록 유의한다.
I **am going** to school now.
I **am going** to take a shower.

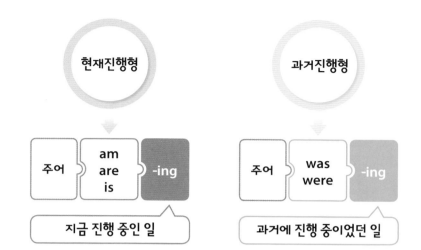

- I **am reading** a comic book now.
- Jack and Jane **are drawing** a picture.
- My brother **is playing** a computer game.

- I **was watching** a movie after lunch last Monday.
- They **were talking** on the phone yesterday.

진행 시제의 부정문과 의문문

◇ 진행 시제의 부정문은 「주어+be동사+not+-ing」형태로 쓴다.

◇ 진행 시제의 의문문은 「be동사+주어+-ing ~?」형태로 쓴다.

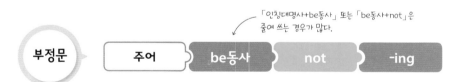

- Joseph **is not[isn't] wearing** his glasses.
- Eric **was not[wasn't] sitting** on the chair at that time.

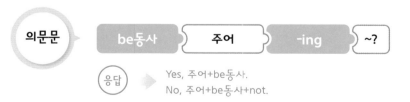

- A: **Are** you **making** some cookies now?
 B: Yes, I **am**. / No, I'm **not**.

• 나는 지금 만화책을 읽고 있다. / Jack과 Jane은 그림을 그리고 있다. / 나의 오빠는 컴퓨터 게임을 하고 있다. / 나는 지난 월요일 점심 식사 후에 영화를 보고 있었다. / 그들은 어제 전화통화를 하고 있었다.
• Joseph은 안경을 쓰고 있지 않다. / Eric은 그때 의자에 앉아 있지 않았다. / A: 너는 지금 쿠키를 만들고 있니? B: 응, 만들고 있어. / 아니, 만들고 있지 않아.

[1~2] 다음 중 빈칸에 들어갈 알맞은 말을 고르세요.

1

Dongmin _____ in the library now.

① study ② studied
③ will study ④ is studying
⑤ was studying

2

My uncle _____ in the office yesterday.

① works ② will work
③ is working ④ are working
⑤ was working

서술형

[3~5] 우리말과 일치하도록 괄호 안의 말을 사용하여 문장을 완성하세요.

3

Clara는 지금 운전하는 중이니?

→ _____ now? (drive)

4

그때 그의 심장이 빠르게 뛰고 있었다.

→ His heart _____ then.
(fast, beat)

5

그 소녀들은 선생님과 이야기하고 있지 않았다.

→ The girls _____
with their teacher. (talk)

6 다음 중 주어진 우리말을 바르게 영작한 것을 고르세요.

그들은 지금 농구를 하고 있지 않다.

① They don't play basketball now.
② They aren't play basketball now.
③ They aren't playing basketball now.
④ They weren't playing basketball now.
⑤ They not playing basketball now.

서술형

[7~8] 다음 문장을 괄호 안의 지시대로 바꿔 다시 쓰세요.

7

Nami helps her mother. (현재진행형)

→ _____

8

Colin and I ordered lunch. (과거진행형)

→ _____

9 다음 중 밑줄 친 부분이 어법상 알맞지 <u>않은</u> 것을 고르세요.

① John <u>was running</u> in the park.
② Brian <u>is liking</u> apples very much.
③ The students <u>are eating</u> snacks now.
④ We <u>aren't playing</u> baseball right now.
⑤ My brother <u>wasn't doing</u> the dishes.

[10~11] 다음 중 대화의 빈칸에 들어갈 알맞은 말을 고르세요.

10

A: _____
B: No, I wasn't. I used mine.

① Are you use my camera last night?
② Are you using my camera last night?
③ Were you use my camera last night?
④ Were you using my camera last night?
⑤ Am I using my camera last night?

11

A: Is your brother speaking Chinese?
B: _____ He speaks Chinese very well.

① Yes, he is.　　② No, he isn't.
③ Yes, he was.　④ No, he wasn't.
⑤ Yes, he does.

12 다음 중 빈칸에 was[Was]를 쓸 수 없는 것을 고르세요.

① Nick _____ taking a shower then.
② Jane _____ brushing her teeth.
③ _____ she cleaning her room?
④ I _____ coming home with my mom.
⑤ My father _____ cooking dinner now.

서술형

[13~14] 다음 문장에서 어법상 알맞지 않은 부분을 찾아 바르게 고치세요.

13 I was asking not a question to the teacher.

_____ → _____

14 We are knowing each other's names.

_____ → _____

15 다음 중 어법상 알맞은 문장 두 개를 고르세요.

① The boy is lying on the bench.
② Are your parents watching TV now?
③ We're studying not in our classroom.
④ The cook is cuts the potatoes now.
⑤ Watering is your mom the flowers?

서술형

16 그림과 일치하도록 〈보기〉에서 알맞은 단어를 골라 그림 속 인물들이 지금 하고 있는 일을 묘사하는 문장을 완성하세요.

〈보기〉	read	jog	ride

(1) The girl _____ in the park.
(2) The boys _____ bikes.
(3) The old man _____ a newspaper.

고난도

17 다음 중 짝지어진 대화가 어법상 어색한 것을 고르세요.

① A: What were you doing this morning?
　 B: We were playing games.
② A: Are you looking for your cell phone?
　 B: Yes, I am. I can't find it.
③ A: Are Kate and Jim studying in the library?
　 B: Yes, they do. The exam is next week.
④ A: Is my brother waiting for me?
　 B: No, he isn't. He went home.
⑤ A: Was Paul swimming in the river?
　 B: No, he wasn't. He can't swim.

챕터 clear!

[1~2] 다음 중 빈칸에 들어갈 알맞은 말을 고르세요.

1

> Ron _____ his phone number next month.

① changes
② changed
③ will change
④ will changing
⑤ are going to change

2

> She _____ at a department store last Thursday.

① work
② works
③ will work
④ is working
⑤ was working

서술형

[3~5] 우리말과 일치하도록 괄호 안의 말을 바르게 배열하여 문장을 완성하세요.

3

> 우리는 그곳에서 오래 머무르지 않을 것이다.
> (going / are / stay / we / to / not)

→ _____ there for a long time.

4

> 그 아이들이 손뼉을 치고 있었니?
> (clapping / were / their hands / the children)

→ _____
_____ ?

5

> George는 밤늦게 TV를 켜지 않을 것이다.
> (will / the TV / George / turn on / not)

→ _____
late at night.

[6~7] 다음 중 (A), (B)에 들어갈 말이 바르게 짝지어진 것을 고르세요.

6

> Last year I _____(A)_____ few friends, but I _____(B)_____ a lot of friends this year.

① had – had
② had – has
③ had – have
④ have – have
⑤ have – had

7

> • Steve usually _____(A)_____ to the gym on weekends.
> • The girl _____(B)_____ the violin in her room now.

① goes – is play
② goes – is playing
③ is going – is playing
④ will go – play
⑤ will go – is playing

8 다음 중 밑줄 친 부분이 어법상 알맞지 <u>않은</u> 문장을 고르세요.

① I <u>was</u> very hungry yesterday.
② The boy <u>raised</u> his hand quietly.
③ My brother <u>is standing</u> there alone.
④ Were the men <u>knock</u> on the door?
⑤ He <u>is</u> fourteen years old this year.

9 다음 중 빈칸에 들어갈 말로 알맞지 <u>않은</u> 것을 고르세요.

> Taehun feels fine today. But he had a bad cold _____.

① yesterday ② last week
③ last night ④ tomorrow
⑤ two days ago

서술형

[10~11] 다음 문장을 괄호 안의 지시대로 바꿔 쓰세요.

10
> The actress acts on the stage.
> (will 의문문)

→ _____

11
> Maria drank a cup of tea after breakfast.
> (과거진행형)

→ _____

고난도

12 짝지어진 대화가 어법상 <u>어색한</u> 것을 고르세요.

① A: Is Terry fixing his computer now?
 B: Yes, he will. He fixes things well.
② A: Were you at home yesterday?
 B: No, we weren't. We were at the amusement park.
③ A: Are you playing a game?
 B: No, I'm not. I am downloading a new game.
④ A: Will Bob leave next week?
 B: No, he won't. He'll leave next month.
⑤ A: Are you going to read this book?
 B: Yes, I am. It looks interesting.

[13~14] 다음 중 주어진 우리말을 바르게 영작한 것을 고르세요.

13
> 나는 오늘 밤 TV를 보지 않을 것이다.

① I will watch TV tonight.
② I'm not watch TV tonight.
③ I'm going to watch TV tonight.
④ I'm going not to watch TV tonight.
⑤ I'm not going to watch TV tonight.

14
> 너는 오늘 일찍 잘 거니?

① You will go to bed early today?
② You will goes to bed early today?
③ Will you go to bed early today?
④ Will you goes to bed early today?
⑤ Will go you to bed early today?

서술형

[15~17] 우리말과 일치하도록 괄호 안의 말을 사용하여 문장을 완성하세요.

15
> 너는 그 약속을 지킬 거니?

→ _____
 (the promise, going, keep)

16
> Andrew는 지금 춤추고 있지 않다.

→ _____
 at the moment. (dance)

17

너와 네 형은 음악을 듣고 있었니?

→ _____
 to music? (listen, your brother)

18 다음 대화의 밑줄 친 부분을 바르게 고친 것을 고르세요.

A: Can I help you?
B: Yes, I'm look for a skirt.

① looks for ② looked for
③ looking for ④ will look for
⑤ won't look for

[19~21] 다음 대화의 빈칸에 들어갈 알맞은 말을 고르세요.

19

A: It's very cold outside.
B: Don't worry. I _____ you my
 gloves.

① lend ② lent
③ was lending ④ am lending
⑤ will lend

20

A: Was Jake drawing a picture during art
 class?
B: _____ He drew a lion.

① Yes, he was. ② No, he wasn't.
③ Yes, he is. ④ No, he isn't.
⑤ Yes, he were.

21

A: Will you make breakfast yourself?
B: _____ I'll buy some salad instead.

① Yes, I will. ② No, I won't.
③ Yes, I won't. ④ Yes, I am.
⑤ Yes, I'm not.

22 다음 중 주어진 문장과 같은 의미를 가진 문장을 고르세요.

Edward is going to return the book.

① Edward returns the book.
② Edward will return the book.
③ Edward will returns the book.
④ Edward will returning the book.
⑤ Edward is returning the book.

23 다음 중 주어진 우리말을 바르게 영작한 것을 고르세요.

① Robert는 어제 아침에 여기에 없었다.
 → Robert isn't here yesterday morning.
② 엄마는 주방에서 쿠키를 좀 굽고 계셨다.
 → Mom baking some cookies in the
 kitchen.
③ Jane은 이번 주 토요일에 파티에 갈 거니?
 → Will Jane goes to the party this
 Saturday?
④ 그들은 서로 싸우고 있었다.
 → They were fighting each other.
⑤ 너는 겨울방학 동안 요가를 배울 거니?
 → Are you going to learning yoga
 during winter vacation?

24 다음 중 어법상 알맞지 <u>않은</u> 것을 고르세요.

① My family is going to moving to a big city.
② Are the rabbits eating carrots?
③ Is she taking care of my nephew?
④ King Sejong created Hangul.
⑤ My dad didn't believe the news then.

서술형
25 다음 Sue의 어제 일과표를 보고 표의 내용에 맞게 질문에 알맞은 대답을 완성하세요.

4 p.m. ~ 5 p.m.	walk her dog
5 p.m. ~ 6 p.m.	do math homework
6 p.m. ~ 7 p.m.	have dinner with her family

(1) Q: What was Sue doing at 4:30?
 A: She _____.
(2) Q: What did Sue do from six o'clock?
 A: She _____.

26 다음 괄호 안의 지시대로 문장을 바꾼 것 중 어법상 알맞지 <u>않은</u> 것을 고르세요.

① Jiwon will borrow a novel. (의문문)
 → Will borrow Jiwon a novel?
② Mina is wearing glasses. (의문문)
 → Is Mina wearing glasses?
③ I will climb the mountain. (부정문)
 → I won't climb the mountain.
④ Tony was solving the puzzle. (의문문)
 → Was Tony solving the puzzle?
⑤ Mike is going to see the dentist. (부정문)
 → Mike isn't going to see the dentist.

서술형
[27~28] 괄호 안의 말을 사용하여 다음 대화의 빈칸에 들어갈 알맞은 말을 쓰세요.

27
A: _____ in London now?
 (it, rain)
B: Yes, it is. How's the weather like there?

28
A: What will you do tomorrow?
B: I _____.
 (watch, a soccer game)

고난도
29 다음 중 어법상 알맞은 문장이 바르게 짝지어진 것을 고르세요.

ⓐ Is Sora writing a birthday card?
ⓑ My sister is wanting new earphones.
ⓒ Is he going buy a cake after school?
ⓓ We are not going to take a taxi.
ⓔ Jimmy won't picks the flowers.

① ⓐ, ⓑ ② ⓑ, ⓒ ③ ⓓ, ⓔ
④ ⓐ, ⓓ ⑤ ⓒ, ⓓ, ⓔ

서술형
30 다음 대화를 읽고 우리말과 일치하도록 밑줄 친 문장을 〈조건〉에 맞게 쓰세요.

A: Joe, did you prepare lunch for the picnic?
B: Of course. <u>나는 샌드위치를 가져갈 거야.</u> I packed some fruits, too.

〈조건〉
• 7 단어로 쓸 것
• bring, a sandwich를 사용할 것

→ _____

GRAMMAR PIC.

CHAPTER ③

시제 ②

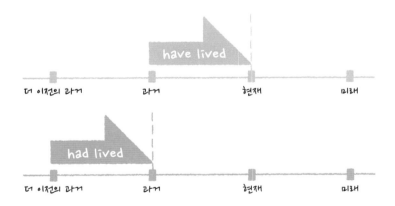

UNIT 01 / 현재완료 /

현재완료

◇ 현재완료는
「have[has]+p.p.(과거분사)」의
형태로 과거에 일어난 일이 현재
까지 영향을 줄 때 쓴다.

◇ 「have[has]+p.p.」는
「've['s] p.p.」로 줄여 쓸 수 있다.

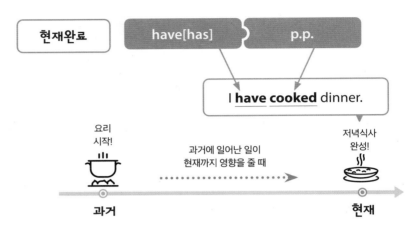

현재완료 have[has] p.p.

I **have cooked** dinner.

요리
시작!

과거에 일어난 일이
현재까지 영향을 줄 때

저녁식사
완성!

과거 현재

- My uncle **has built** a house for his family.
- They**'ve eaten** lunch already.

동사의 과거분사형(p.p.)

◇ 동사의 과거분사는 대부분
「동사원형+-(e)d」의 형태이지만
불규칙하게 변화하는 동사들도
많다. (☞ 동사 변화표 p. 119)

Ⓐ Ⓐ Ⓐ
cut – cut – **cut**
hurt – hurt – **hurt**
put – put – **put**
read – read – **read**
[ri:d] [red] [red]

Ⓐ Ⓑ Ⓐ
become – became – **become**
come – came – **come**
run – ran – **run**

Ⓐ Ⓑ Ⓑ
bring – brought – **brought**
build – built – **built**
catch – caught – **caught**
find – found – **found**
have – had – **had**
keep – kept – **kept**
think – thought – **thought**

Ⓐ Ⓑ Ⓒ
be – was/were – **been**
choose – chose – **chosen**
drink – drank – **drunk**
eat – ate – **eaten**
grow – grew – **grown**
ride – rode – **ridden**
write – wrote – **written**

• 나는 저녁 식사를 요리했다. / 나의 삼촌은 자신의 가족을 위해 집을 지으셨다. / 그들은 이미 점심을 먹었다.

현재완료의 부정문과 의문문

◆ 현재완료의 부정문은
「have[has]+not+p.p.」
의 형태로 쓰며,
「haven't[hasn't]+p.p.」로
줄여 쓸 수 있다.

◆ 현재완료의 의문문은
「Have[Has]+주어+p.p. ~?」의
형태로 쓰고, 응답은 「Yes, 주어
+have[has].」 또는 「No, 주어
+haven't[hasn't].」로 쓴다.

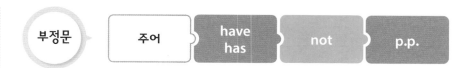

- My friends **haven't arrived** here yet.
- Mike **has never been** to Tokyo before.

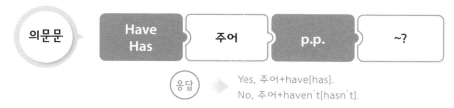

- A: **Have** you **read** this book before?
 B: Yes, I **have**. / No, I **haven't**.

- A: **Has** your little sister **played** the piano?
 B: Yes, she **has**. / No, she **hasn't**.

현재완료진행

◆ 현재완료진행은
「have[has]+been+-ing」의
형태로 과거에 시작한 어떤 동작
이나 상태가 현재까지 '진행 중'
임을 나타낼 때 쓴다.

◆ '~해 오고 있다, ~하고 있
는 중이다'의 의미를 나타내며,
「've['s] been+-ing」로 줄여 쓸
수 있다.

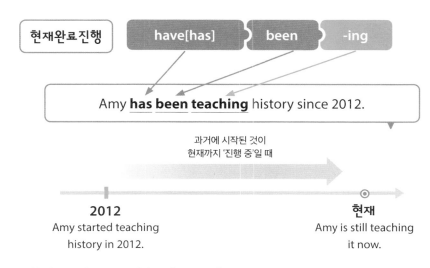

- We **have been waiting** for you for 2 hours.

- 내 친구들은 아직 이곳에 도착하지 않았다. / Mike는 전에 도쿄에 가본 적이 없다. / A: 너는 전에 이 책을 읽어 봤니? B: 응, 읽어 봤어. / 아니, 못 읽어 봤어. / A: 너희 여동생은 피아노를 연주했니? B: 응, 그녀는 연주했어. / 아니, 그녀는 연주하지 않았어.
- Amy는 2012년부터 역사를 가르쳐 오고 있다 / Amy는 2012년에 역사를 가르치기 시작했다. / Amy는 지금도 그것을 가르치고 있다. / 우리는 너를 두 시간 동안 기다리고 있다.

[1~2] 다음 중 동사의 변화형이 바르지 <u>않은</u> 것을 고르세요.

1
① put – put – put
② eat – ate – eaten
③ grow – grew – grewed
④ find – found – found
⑤ come – came – come

2
① drink – drunk – drank
② run – ran – run
③ build – built – built
④ choose – chose – chosen
⑤ have – had – had

[3~4] 우리말과 일치하도록 빈칸에 들어갈 알맞은 말을 고르세요.

3

Elsa는 지난주부터 단편소설을 읽어왔다.
→ Elsa _____ short stories since last week.

① read ② has read ③ have read
④ reads ⑤ has readed

4

그 소년은 두 시간째 TV를 보고 있는 중이다.
→ The boy _____ TV for two hours.

① watching ② been watching
③ has watching ④ has be watching
⑤ has been watching

5
다음 중 주어진 문장을 부정문으로 바르게 고친 것을 고르세요.

I have finished my homework.

① I didn't have finished my homework.
② I not have finished my homework.
③ I am not have finished my homework.
④ I have not finished my homework.
⑤ I have finished not my homework.

6
다음 문장을 의문문으로 바르게 고친 것을 고르세요.

Lucy has lost her key.

① Does Lucy have lost her key?
② Did Lucy lose her key?
③ Has Lucy lost her key?
④ Has Lucy lose her key?
⑤ Have Lucy lost her key?

서술형

[7~8] 우리말과 일치하도록 괄호 안의 말을 사용하여 현재완료 형태로 문장을 완성하세요.

7

K-pop은 최근 인기가 매우 높아졌다.

→ K-pop _____
recently. (very popular, become)

8

너는 우리 영어 선생님에 대한 소식을 들은 적 있니?

→ _____ about
our English teacher? (hear, the news)

9 다음 밑줄 친 (A), (B)를 바르게 고쳐 쓴 것끼리 짝지어진 것을 고르세요.

> • Peter ___(A)___ a cat since 2015.
> • I ___(B)___ my friends at the theater last week.

① raised – met
② raised – meeted
③ raised – have met
④ has raised – met
⑤ has raised – have met

10 다음 대화의 빈칸에 들어갈 알맞은 말을 고르세요.

> A: Have you ever been to China?
> B: _____ But I will visit there someday.

① Yes, I was.
② Yes, I did.
③ Yes, I have.
④ No, I didn't.
⑤ No, I haven't.

11 다음 문장을 어법상 바르게 고친 것을 고르세요.

> We have seen that movie yesterday.

① We has seen that movie yesterday.
② We saw that movie yesterday.
③ We seen that movie yesterday.
④ We have saw that movie yesterday.
⑤ We have been seeing that movie yesterday.

12 다음 중 어법상 알맞지 <u>않은</u> 문장을 고르세요.

① The thief has stolen my bag.
② Kevin has rided a horse for three hours.
③ Sora has never seen a musical before.
④ The writer has written five books since 2010.
⑤ He has been working for the company for seven years.

13 다음 중 짝지어진 대화가 <u>어색한</u> 것을 고르세요.

① A: Have you thought about your future?
 B: Yes, I have.
② A: Has your sister brought the snacks?
 B: No, she hasn't.
③ A: Has the museum kept his paintings?
 B: Yes, it has.
④ A: Has Robert caught a cold?
 B: Yes, he has.
⑤ A: Have your American friends ever tried Korean food?
 B: No, they had.

서술형
[14~15] 다음 문장을 괄호 안의 지시대로 바꿔 다시 쓰세요.

14
> The men have cut down the trees.
> (의문문으로)

→ _____

15
> Scott has cleaned the bathroom.
> (부정문으로)

→ _____

UNIT 02 / 현재완료의 의미 /

현재완료의 의미

◇ 계속: '지금까지 계속 ~해 오다'의 뜻으로 과거의 어느 시점부터 현재까지 계속되는 어떤 동작이나 사건을 나타낼 때 쓴다.

◇ 경험: '~한 적이 있다'의 뜻으로 현재까지의 경험을 나타낼 때 쓴다.

◇ 완료: '막 ~했다'의 뜻으로 어떤 동작이 현재에 완료되었음을 나타낸다.

◇ 결과: '~했다(그래서 지금 …이다)'의 뜻으로 과거의 일이 현재까지 영향을 미칠 때 쓴다.

◇ 현재완료의 의미별로 함께 자주 쓰이는 표현들이 있다.
- 계속: since, for, how long
- 경험: ever, before, once, never
- 완료: just, yet, already

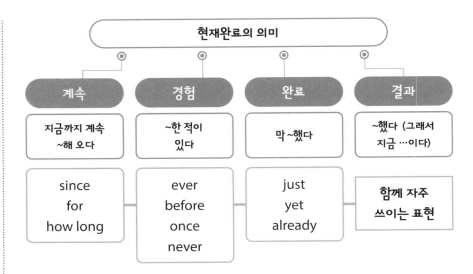

- Mina **has lived** here *since* last year. <계속>　*since+시점: ~이래로 vs. for+기간: ~동안*
- My mother **has** *never* **drunk** coffee. <경험>
- Nancy **has** *just* **graduated** from high school. <완료>
- My older brother **has gone** to Canada. <결과>
　　　have been(경험) vs. have gone(결과)

과거 부사구와 함께 쓰지 않는 현재완료

◇ 현재완료와 과거를 나타내는 부사(구)는 함께 쓸 수 없다.

◇ 과거를 나타내는 표현
- ago, last, yesterday, in+연도 등

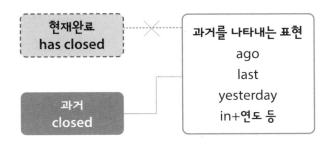

- The bookstore **closed** *three weeks ago*. (has closed ×)

• 미나는 작년부터 여기에서 살았다. / 나의 어머니는 커피를 드셔본 적이 전혀 없으시다. / Nancy는 이제 막 고등학교를 졸업했다. / 나의 오빠는 캐나다로 가버렸다.
• 그 서점은 3주 전에 문을 닫았다.

:: 적용 start!

1 다음 중 〈보기〉의 밑줄 친 부분과 어법상 쓰임이 같은 것을 고르세요.

> 〈보기〉 She has learned the violin since 2012.

① Have you ever heard jazz music?
② Ms. Johnson has gone to Italy.
③ They have visited Jeju Island twice.
④ My mom has already bought the shoes.
⑤ We have taken care of Tom for many years.

2 다음 중 (A), (B)에 들어갈 말이 바르게 짝지어진 것을 고르세요.

> • My family has raised a dog ____(A)____ five years.
> • They have played basketball ____(B)____ one o'clock.

① for – for
② for – since
③ since – by
④ by – since
⑤ since – for

3 다음 중 주어진 문장과 의미가 같은 것을 고르세요.

> Daniel has gone to London.

① Daniel went to London then.
② Daniel is going to go to London.
③ Daniel has been to London before.
④ Daniel went to London and came back.
⑤ Daniel went to London and he isn't here now.

4 다음 중 현재완료의 의미가 나머지와 다른 것을 고르세요.

① The boy has been to India once.
② I have never seen real sharks.
③ Nancy has met Tony before.
④ He hasn't finished the work yet.
⑤ Have you ever watched this TV program?

서술형

[5~6] 우리말과 일치하도록 괄호 안의 말을 사용하여 현재완료 형태로 문장을 완성하세요.

5 선수들이 방금 막 경기장에 입장했다.

→ _____

(just, the players, the stadium, enter)

6 준수는 외국인과 대화해본 적이 없다.

→ _____

(Junsu, talk, never, to foreigners)

서술형

7 다음 두 문장을 〈보기〉와 같이 현재완료를 사용하여 한 문장으로 바꿔 쓰세요.

> 〈보기〉
> Sam lost his wallet.
> Sam doesn't have it now.
> → Sam has lost his wallet.

> Yuri borrowed my textbook.
> I don't have it now.

→ _____

과거완료

과거완료의 쓰임과 형태

◇ 과거완료는 「had+p.p.(과거분사)」의 형태로 과거의 어느 시점보다 더 먼저 일어난 일이 과거의 그 시점까지 영향을 줄 때 쓴다.

◇ 「had+p.p.(과거분사)」는 「'd+p.p.」로 줄여 쓸 수 있다.

◇ 과거완료의 부정문은 「had+not+p.p. ~?」 형태로 쓰고, 「hadn't p.p.」로 줄여 쓸 수 있다.

◇ 과거완료의 의문문은 「Had+주어+p.p. ~?」의 형태로 쓰고, 응답은 「Yes, 주어+had.」 또는 「No, 주어+hadn't.」로 쓴다.

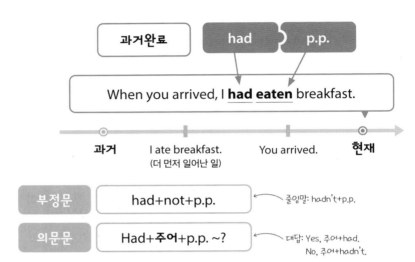

과거완료 | had) p.p.

When you arrived, I **had eaten** breakfast.

과거 — I ate breakfast. (더 먼저 일어난 일) — You arrived. — 현재

| 부정문 | had+not+p.p. | 줄임말: hadn't+p.p. |
| 의문문 | Had+**주어**+p.p. ~? | 대답: Yes, 주어+had. / No, 주어+hadn't. |

- Linda **had studied** in Japan before she became a doctor.
- My aunt **hadn't driven** a car until 2016.
- A: **Had** you **turned** off the light before you came out?
 B: Yes, I **had**. / No, I **hadn't**.

과거완료의 의미

◇ 과거완료는 현재완료와 같이 '경험', '계속', '완료', '결과'를 나타낸다.

◇ 대과거란 과거에 일어난 두 가지 일 중 더 먼저 일어난 일을 가리키는 말이다.

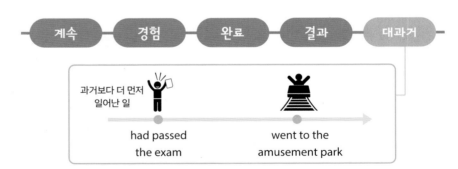

계속 | 경험 | 완료 | 결과 | 대과거

과거보다 더 먼저 일어난 일

had passed the exam — went to the amusement park

- Ally **had lived** in Seoul before she moved to Busan 2 years ago. <계속>
- She knew John because she **had met** him twice before. <경험>
- **Had** Jim already **eaten** the cookies before I came home? <완료>
- Steve **had injured** his foot and could not play soccer. <결과>
- I **went** to the amusement park after I **had passed** the exam. <대과거>

- Linda는 의사가 되기 전에 일본에서 공부했었다. / 나의 이모는 2016년까지 차를 운전해 본 적이 없으셨다. / A: 너는 나오기 전에 불을 껐니? B: 응, 그랬어. / 아니, 그렇지 않았어.
- Ally는 2년 전에 부산으로 이사 가기 전에 서울에 살았었다. / 그녀는 John을 전에 두 번 만난 적이 있었기 때문에 그를 알고 있었다. / 내가 집에 오기 전에 Jim이 이미 쿠키를 먹어버렸니? / Steve는 발을 다쳐서 축구를 할 수 없었다. / 시험에 합격한 후에 나는 놀이공원에 갔다.

∷ 적용 start!

1 다음 중 빈칸에 들어갈 알맞은 말을 고르세요.

> Susan _____ at the hotel for three days, and then she left for another city.

① stay
② stays
③ is staying
④ has stayed
⑤ had stayed

[2~3] 우리말과 일치하도록 괄호 안의 말을 사용하여 문장을 완성하세요. (단, 과거와 과거완료 시제를 구분하여 쓸 것)

2

> 우리가 공항에 도착했을 때, 비행기는 이미 이륙했었다.

→ When we _____ at the

airport, the plane _____

already. (arrive, take off)

3

> 내가 동물원을 방문하기 전까지 나는 코끼리를 본 적이 없었다.

→ I _____ an elephant before

I _____ the zoo. (see, visit,
never)

[4~5] 다음 두 문장을 한 문장으로 바꿔 쓸 때, 시간 순서가 드러나도록 시제를 구분하여 문장을 완성하세요.

4

> I couldn't cross the river.
> The water rose very fast.

→ I couldn't cross the river because

_____.

5

> He baked some potatoes.
> He ate them with his sister.

→ After _____,

he _____.

6 다음 중 어법상 알맞지 <u>않은</u> 문장을 고르세요.

① His room was dirty because he had not cleaned it for a week.
② They returned after they traveled for two months.
③ I didn't have money because I had lost my wallet.
④ John didn't eat any snacks because he had already had lunch.
⑤ She had just set the table when I rang the doorbell.

7 다음 중 〈보기〉의 밑줄 친 부분과 어법상 쓰임이 같은 것을 고르세요.

> 〈보기〉 Cathy <u>had been</u> abroad twice before she graduated.

① She <u>had already reached</u> the restaurant when I called her.
② Mark <u>had burned</u> the pan, so he bought a new one.
③ He <u>had visited</u> Europe several times before he got a job.
④ I <u>had just finished</u> my homework when my mom came home.
⑤ My uncle <u>had lived</u> with us for 3 years before he got married.

챕터 clear!

[1~2] 다음 중 동사의 변화형이 바른 것을 고르세요.

1
① begin – begun – began
② write – wrote – written
③ steal – stole – stole
④ keep – keeped – kept
⑤ build – build – build

2
① hurt – hurted – hurted
② ride – rode – roden
③ sell – selled – sold
④ think – thought – thought
⑤ cut – cutted – cutted

[3~4] 다음 중 빈칸에 들어갈 알맞은 말을 고르세요.

3

> The Korean national team has won many medals _____.

① last year ② in 2010
③ since last week ④ yesterday
⑤ a few days ago

4

> Before the police caught the thief, he _____ jewelry in the shop.

① steals ② stolen
③ has stolen ④ has been stealing
⑤ had stolen

5 다음 두 문장의 뜻이 같도록 빈칸에 들어갈 알맞은 말을 고르세요.

> My father left for New York, so he is not here now.
> = My father _____ for New York.

① leaves ② has left
③ is leaving ④ had left
⑤ has been leaving

6 다음 중 〈보기〉의 밑줄 친 부분과 어법상 쓰임이 같은 것을 고르세요.

> 〈보기〉 I have read a magazine for an hour.

① It has snowed since Monday.
② She has just finished her report.
③ I have never heard of that name.
④ My brother has broken the window once.
⑤ He has already taken a shower.

서술형

[7~8] 다음 문장을 괄호 안의 지시대로 바꿔 쓰세요.

7

> Billy has lost his passport at the airport.
> (의문문으로)

→ _____

8

> The singer has lived in Toronto before.
> (부정문으로)

→ _____

[9~10] 다음 중 (A), (B)에 들어갈 말이 바르게 짝지어 진 것을 고르세요.

9

> • They _____(A)_____ their friends yesterday.
> • Phil _____(B)_____ the grass since 10 o'clock.

① invited – cutted
② invited – has cut
③ invited – cut
④ have invited – cut
⑤ have invited – has cut

10

> Susan _____(A)_____ after she _____(B)_____ back from a long trip.

① had been sick – came
② had been sick – had come
③ had been sick – has come
④ was sick – had come
⑤ was sick – has come

서술형

[11~12] 우리말과 일치하도록 시제에 유의하여 밑줄 친 부분을 바르게 고쳐 쓰세요.

11

> 내가 이곳에 도착한 이후로 계속 비가 오는 중이다.
> → It has been <u>rained</u> since I arrived here.

→ _____

12

> 내가 택시를 탔을 때 콘서트는 이미 시작되었었다.
> → The concert <u>begin</u> already when I took a taxi.

→ _____

13 다음 중 현재완료의 의미가 나머지와 <u>다른</u> 것을 고르세요.

① Insu hasn't solved the problem yet.
② We have just sat on the bench.
③ Nari has lost her dog at the park.
④ Haven't you found it yet?
⑤ She has already bought the ticket.

14 다음 대화의 빈칸에 들어갈 알맞은 말을 고르세요.

> A: Have you ever used this program before?
> B: _____ It's quite easy.

① Yes, I do. ② Yes, I have.
③ No, I hadn't. ④ Yes, I can.
⑤ No, I'm not.

서술형

[15~16] 우리말과 일치하도록 괄호 안의 말을 사용하 여 문장을 완성하세요. (반드시 시제를 구분하여 쓸 것)

15

> 나비는 내가 사진을 찍기 전에 날아가 버렸다.

→ The butterfly _____ away before I _____ of it. (fly, take a picture)

16

> 지원이와 나는 지난주 이후로 서로 이야기하지 않았다.

→ Jiwon and I _____ to each other since last week. (talk)

17 다음 대화의 빈칸에 들어갈 말로 어색한 것을 고르세요.

> A: Have you ever traveled by ship?
> B: No, I haven't. But I traveled by train
> _____.

① last year ② in 2017
③ two months ago ④ since July
⑤ in my childhood

18 다음 중 짝지어진 대화가 어색한 것을 고르세요.

① A: Have you ever been to Taiwan?
 B: No, I haven't.
② A: Has he changed his mind?
 B: Yes, he has. He won't go there.
③ A: Have you ever spoken to an American?
 B: No, I didn't. English is hard.
④ A: Has the train left the station?
 B: Yes, it has. It left for Busan.
⑤ A: Have you ever heard him sing?
 B: Yes, I have. He's a very good singer.

19 다음 중 밑줄 친 부분이 어법상 알맞지 않은 것을 고르세요.

① They <u>haven't had</u> a holiday for ten years.
② My mom and dad <u>have worked</u> for 17 years.
③ He asked for help after he <u>had hurt</u> his leg.
④ My grandmother <u>has never grown</u> flowers.
⑤ She <u>has being translated</u> English novels into Korean since 2009.

서술형

20 주어진 두 문장을 같은 의미의 한 문장으로 만들 때, 빈칸에 알맞은 말을 쓰세요.

> Someone stole my umbrella.
> I don't have it now.

→ Someone _____ my umbrella.

서술형 고난도

21 주어진 우리말과 의미가 같도록 빈칸에 각각 알맞은 말을 쓰세요.

> (1) Jacob은 하와이로 가버렸다.
> → Jacob _____ _____ _____ Hawaii.
> (2) Jacob은 하와이에 가본 적이 있다.
> → Jacob _____ _____ _____ Hawaii.

서술형

[22~24] 우리말과 일치하도록 괄호 안의 말을 사용하여 문장을 완성하세요.

22
> Jake는 오늘 아침부터 열쇠를 찾고 있다.

→ _____

(look for, the key, this morning)

23
> 우리는 전에 이 음식을 주문해본 적이 없다.

→ _____

_____ before.

(order, never, this food)

24
> Dan은 아직 컴퓨터를 끄지 않았다.

→ _____

_____ yet.

(the computer, turn off)

25
① Has the girl watered the plants?
② I've forgotten my friend's address.
③ We have bought our house in 2008.
④ The man has been waiting for his wife.
⑤ Have you already started the game?

26
① She hasn't washed her clothes yet.
② I was late for school because I had missed the bus.
③ Have you ever told your secrets to other people?
④ We had just stood up when he came in.
⑤ I turned off the TV after the movie has ended.

27 다음 중 빈칸에 들어갈 말이 나머지와 <u>다른</u> 것을 고르세요.

① I have studied Spanish _____ 2016.
② He has been in the hospital _____ last weekend.
③ Ken has closed his store _____ Friday.
④ She has lost 3kg _____ New Year's Day.
⑤ We haven't seen each other _____ a long time.

서술형
[28~29] 다음 문장에서 밑줄 친 부분을 바르게 고치세요.

28 The company <u>made</u> a lot of useful products since last year.

→ _____

29 They <u>have</u> standing in line for thirty minutes.

→ _____

고난도
30 다음 중 어법상 알맞은 문장으로 바르게 짝지어진 것을 고르세요.

ⓐ Sujin and I haven't been to Bali before.
ⓑ The artist has donated all her money before she died.
ⓒ We have been watching the game since nine o'clock.
ⓓ I have received not any gifts from him.
ⓔ The Internet has become a part of everyday life.

① ⓐ, ⓒ ② ⓑ, ⓔ ③ ⓓ, ⓔ
④ ⓐ, ⓒ, ⓔ ⑤ ⓑ, ⓒ, ⓓ

서술형
31 다음 대화에서 어법상 알맞지 <u>않은</u> 부분을 찾아 바르게 고치세요.

A: Have you taken the swimming class?
B: Yes, you haven't. It was very fun.

_____ → _____

서술형 고난도
32 다음 글을 읽고 빈칸 ⓐ, ⓑ에 괄호 안의 동사를 알맞은 형태로 쓰세요.

Mr. Harrison ⓐ _____ (come) to our school in 2015. He ⓑ _____ (teach) us English since then. He is a really kind and nice teacher. We like him very much.

ⓐ _____ ⓑ _____

R

E

V

I

E

W

T.

누적 테스트

1회

정답 및 해설 p.14

CHAPTER 1 ▶ 문장의 구조

- 1형식: 주어+동사

- 2형식: 주어+동사+보어 **Q1**
 be동사류 뒤에는 명사 또는 형용사 보어를 쓰고, 감각동사 (look/feel/sound/smell/taste) 뒤에는 [1][□ 형용사 □ 부사] 보어를 쓴다.

- 3형식: 주어+동사+목적어

- 4형식: 주어+수여동사(give/send/buy/show/tell, ...)+ 간접목적어+직접목적어

- 4형식 → 3형식 **Q2**
 수여동사+[2]_____+[3]_____
 → 수여동사+[4]_____+to/for/of+[5]_____

 ① give, tell, send, teach, write, show, lend, bring+ 직접목적어+[6]_____+간접목적어
 ② make, buy, cook, get+직접목적어+[7]_____+간 접목적어
 ③ ask+직접목적어+[8]_____+간접목적어

- 5형식: 주어+동사+목적어+[9]_____ **Q3**
 목적격보어로는 주로 명사나 형용사가 쓰인다.

- 명사 목적격보어를 필요로 하는 동사: make, call, name, elect

- 형용사 목적격보어를 필요로 하는 동사: make, keep, find, leave

Q1 다음 빈칸에 들어갈 말로 알맞지 <u>않은</u> 것을 고르세요.

> Yesterday, I went to the new restaurant with my mom. The food was very delicious and cheap. My mom looked _____.

① good ② joyful ③ happy
④ pleasant ⑤ greatly

Q2 주어진 문장을 〈보기〉와 같이 바꿔 쓰세요.

> 〈보기〉 He taught us French after school.
> → He taught French to us after school.

My mom cooks me sweet apple pies.

→ _____.

Q3 다음 괄호 안에서 알맞은 것을 고르세요.

(1) My favorite sweater keeps me [warm / warmly].
(2) Sumin left her room [clean / cleanly].
(3) We made Jessica [happily / the leader].

- 10 _____ 시제는 현재의 상태, 반복되는 일 또는 습관, 일반적인 사실 또는 진리를 나타낸다.

- 11 _____ 시제는 과거의 상태나 동작, 역사적 사실을 나타낸다. yesterday, last week 등과 같이 과거를 나타내는 표현과 함께 쓴다.

- 12 _____ 시제는 미래에 할 일 또는 앞으로 일어날 상황을 나타내고, 「will+동사원형」 또는 「be going to+동사원형」을 쓴다.

- 13 _____ 형은 「am/are/is+-ing」의 형태로 지금 진행 중인 일을 나타낸다. **Q4**

- 14 _____ 형은 「was/were+-ing」의 형태로 과거의 특정 시점에 진행 중이었던 일을 나타낸다.

- 15 _____ 는 「have[has]+p.p.」의 형태로 과거에 일어난 일이 현재까지 영향을 줄 때 쓴다.

- 현재완료진행은 「have[has]+been+-ing」의 형태로 과거에 시작한 어떤 동작이나 상태가 현재까지 진행 중임을 나타낼 때 쓴다.

- 현재완료의 의미 **Q5**
 ① 계속: 지금까지 계속 ~해 오다
 ② 경험: ~한 적이 있다
 ③ 완료: 막 ~했다
 ④ 결과: ~했다(그래서 지금 …이다)

- 현재완료와 과거를 나타내는 부사(구)는 함께 쓸 수 없다. **Q6**

- 16 _____ : 17 「_____+p.p.」의 형태로 과거의 어느 시점에 일어난 일이 과거의 한 시점까지 영향을 줄 때 쓴다.

Q4 우리말과 일치하도록 주어진 단어를 사용하여 문장을 완성하세요.

A: What are they doing?
B: 그들은 이어폰으로 음악을 듣고 있어.
 (listen, to music)

→ They _____
 through their earphones.

Q5 다음 중 〈보기〉와 용법이 같은 문장을 고르세요.

〈보기〉 Cindy has studied Chinese for two
 years.

① She has been to Tokyo twice.
② We have met John many times.
③ My sister has worked for the company since 2013.
④ I have lost my hair pin on the bus.
⑤ He has just graduated from high school.

Q6 다음 중 어법상 알맞지 않은 문장을 고르세요.

① She has already finished the report.
② Minji has left for Busan two hours ago.
③ I have known Susan since last year.
④ Have you been to that store before?
⑤ David has just written an e-mail.

CHAPTER 1-3

1 다음 중 동사의 변화형이 올바른 것을 고르세요.

① drink – drunk – drank
② catch – catched – catched
③ choose – chose – chosed
④ come – came – come
⑤ ride – rode – rodden

[2~4] 다음 중 빈칸에 들어갈 알맞은 말을 고르세요.

2

My sister and I _____ to the gym next week.

① go　　　　　② went
③ was going　　④ have gone
⑤ will go

3

Tom _____ the airport on time.

① was　　　　② reached
③ arrived　　④ looked
⑤ went

4

After we _____ dinner, the guests sat down around the table.

① prepare　　　　② will prepare
③ had prepared　④ are preparing
⑤ have prepared

5 다음 괄호 안에서 알맞은 것을 고르세요.

(1) I found this tool very [useful / usefully].
(2) Dark chocolate tastes [bitter / bitterly].
(3) The song made him [greatly / a super star].

6 다음 중 〈보기〉와 용법이 같은 문장을 고르세요.

〈보기〉 He has visited China several times.

① Clara has lost her ring in the office.
② I have just received an e-mail from Alice.
③ She has never tried Spanish food.
④ I have liked him for two years.
⑤ We have studied English since elementary school.

서술형
[7~8] 주어진 문장을 〈보기〉와 같이 바꿔 쓰세요.

〈보기〉
He sent his daughter some flowers.
→ He sent some flowers to his daughter.

7 Please show me your student card.

→ _____

8 Grace made me a beautiful dress.

→ _____

[9~10] 다음 중 빈칸에 들어갈 말로 알맞지 <u>않은</u> 것을 고르세요.

9

> She looked _____ in the new shirt.

① pretty ② good
③ lovely ④ beautifully
⑤ nice

10

> My dad _____ a Christmas card to me.

① made ② sent ③ wrote
④ gave ⑤ showed

11 다음 중 밑줄 친 부분이 어법상 알맞지 <u>않은</u> 문장을 고르세요.

① They <u>are playing</u> baseball on the playground now.
② Adam <u>is going to go</u> to Bangkok next month.
③ They <u>have built</u> this building in 2018.
④ My dad <u>hasn't done</u> the dishes yet.
⑤ The girl <u>will not call</u> Jack today.

12 다음 중 주어진 우리말을 바르게 영작한 것을 고르세요.

> 나는 그녀를 한 시간 동안 기다리고 있는 중이다.

① I wait for her for an hour.
② I have waiting for her for an hour.
③ I was waiting for her for an hour.
④ I have waited for her for an hour.
⑤ I have been waiting for her for an hour.

[13~14] 다음 중 (A), (B)에 들어갈 말이 바르게 짝지어진 것을 고르세요.

13

> · James _____(A)_____ at six o'clock every morning.
> · Mr. Davis _____(B)_____ on the phone then.

① gets up – was talking
② gets up – is talking
③ is getting up – will talk
④ is getting up – is talking
⑤ will get up – talks

14

> · I lent my tablet PC _____(A)_____ William.
> · The teacher asked a question _____(B)_____ me.

① for – of ② to – of
③ for – to ④ to – to
⑤ of – for

[15~16] 다음 중 〈보기〉의 문장과 구조가 같은 문장을 고르세요.

15

> 〈보기〉 I'm going to send them these photos.

① I felt sleepy after lunch yesterday.
② She showed us some famous paintings.
③ He made his son a great soccer player.
④ My classmates are studying at the library.
⑤ Jimin didn't answer my question.

16

<보기> Good meals will keep you healthy.

① The police asked him some questions.
② This chocolate pudding tastes sweet.
③ The girl was drinking a cup of green tea.
④ Helen told her best friend a secret.
⑤ People called the boy a liar.

17 다음 중 빈칸에 to가 들어갈 수 없는 것을 고르세요.

① Henry sent a text message _____ me this morning.
② He taught science _____ us last year.
③ My dad cooked dinner _____ us yesterday.
④ Rick told some funny stories _____ me.
⑤ Noah wrote several letters _____ me from France.

서술형

[18~20] 우리말과 일치하도록 괄호 안의 말을 사용하여 문장을 완성하세요.

18

Anna는 스무 살 전에는 해외에 나가 본 적이 없었다.

→ Anna _____ _____ _____ abroad before she was twenty. (never, be)

19

그는 그렇게 머리를 자르니 어려 보인다.

→ He _____ _____ with that haircut. (look, young)

20

Sam은 그 휴대폰을 3년 동안 사용해왔다.

→ Sam _____ _____ the cell phone for three years. (use)

21 다음 중 짝지어진 대화가 어색한 것을 고르세요.

① A: Is he playing an online game now?
 B: No, he isn't. He's reading now.
② A: Are you going to finish the work today?
 B: No, I don't.
③ A: Has Ms. Kim already gone home?
 B: Yes, she has.
④ A: Were you taking a shower last night?
 B: No, I wasn't. I was doing the dishes.
⑤ A: Have your friends visited you in the hospital?
 B: Yes, they have.

서술형

22 주어진 두 문장을 같은 의미의 한 문장으로 만들 때, 빈칸에 알맞은 말을 쓰세요.

Someone took my bag.
I don't have it now.

→ Someone _____ _____ my bag.

[23~24] 다음 중 어법상 알맞지 않은 문장을 고르세요.

23

① The woman looks a reporter.
② Olivia hadn't lived in a big city until 2015.
③ World War I ended in 1918.
④ My brother always leaves his room dirty.
⑤ This steak tastes really terrible.

24
① My dad keeps the house keys safe.
② We had started the game after everyone came to my house.
③ Mr. Peterson married her five years ago.
④ Have you ever rented a car before?
⑤ I sometimes call James Jimmy.

25 다음 중 현재완료의 의미가 나머지와 <u>다른</u> 것을 고르세요.

① Some of them haven't solved the question yet.
② Ben has just watered the plants in the garden.
③ I haven't tried Japanese food before.
④ The man has already read the article.
⑤ My parents have just come home from work.

서술형
[26~29] 다음 문장을 괄호 안의 지시대로 바꿔 쓰세요.

26
> Andrew visits his grandparents on New Year's Day. (be going to 의문문으로)

→ _____

27
> Sophie has been sick since last week. (의문문으로)

→ _____

28
> I take a walk along the Han River. (과거진행형으로)

→ _____

29
> My little brother has written an invitation for his birthday party. (부정문으로)

→ _____

30 다음 중 문장의 전환이 어법상 알맞지 <u>않은</u> 것을 고르세요.

① He didn't tell me his story.
　→ He didn't tell his story to me.
② Nancy will make her mom gloves.
　→ Nancy will make gloves for her mom.
③ I will buy myself nice clothes.
　→ I will buy nice clothes to myself.
④ The child asked him several questions.
　→ The child asked several questions of him.
⑤ The company sent a big cake to my family.
　→ The company sent my family a big cake.

서술형
31 우리말과 일치하도록 괄호 안의 말을 사용하여 문장을 완성하세요.

> A: What were you doing last night?
> B: 나는 저녁을 먹은 후에 내 노트북으로 영화를 보고 있었어.

→ I _____ on my laptop after dinner. (watch, a movie)

CHAPTER ④

조동사

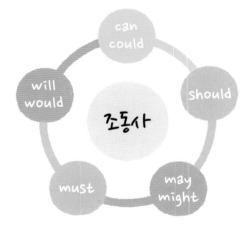

UNIT 01 / can, may, will

조동사

◇ 조동사는 동사에 능력, 요청, 의무 등의 의미를 더해 주는 말이다.

◇ 조동사 뒤에는 항상 동사원형을 쓴다. 따라서 주어가 3인칭 단수이고 현재를 나타낼 때도 동사원형을 써야 한다.

◇ 조동사의 부정문은 「조동사+not+동사원형」, 의문문은 「조동사+주어+동사원형 ~?」으로 나타낸다.

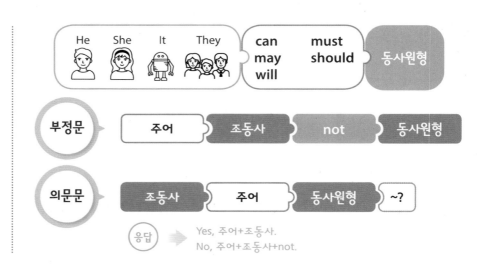

He She It They | can may will must should | 동사원형

부정문 | 주어 | 조동사 | not | 동사원형

의문문 | 조동사 | 주어 | 동사원형 | ~?

응답 ➡ Yes, 주어+조동사.
No, 주어+조동사+not.

can

◇ can은 능력, 허가, 금지, 요청 또는 부탁, 가능성 또는 추측, 부정적 추측을 나타낼 때 쓴다.

◇ '능력'을 나타내는 can은 be able to로 바꿔 쓸 수 있는데, 두 개의 조동사는 연달아 쓸 수 없으므로 다른 조동사를 쓸 땐 be able to로 바꿔 써야 한다.
The man **will be able to** fix this car soon. (will can ×)
(그 남자는 곧 이 차를 고칠 수 있을 것이다.)

◇ 과거형 could는 과거의 능력이나 좀 더 공손한 요청을 나타낼 때 쓴다.

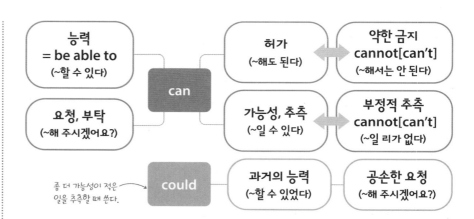

능력 = be able to (~할 수 있다)

요청, 부탁 (~해 주시겠어요?)

can

허가 (~해도 된다) ⬌ 약한 금지 cannot[can't] (~해서는 안 된다)

가능성, 추측 (~일 수 있다) ⬌ 부정적 추측 cannot[can't] (~일 리가 없다)

좀 더 가능성이 적은 일을 추측할 때 쓴다. → could

과거의 능력 (~할 수 있었다)

공손한 요청 (~해 주시겠어요?)

- Kevin **can**(= **is able to**) *speak* Chinese. <능력>
- **Can** I *use* your computer for an hour? <허가>
- You **cannot** *drive* a car in this area. <약한 금지>
- The man **can** *be* the winner of the game. <가능성, 추측>
- My friend's story **cannot** *be* false. <부정적 추측>
- **Could** you *wake* me up tomorrow morning? <공손한 요청>

• Kevin은 중국어를 말할 수 있다. / 내가 너의 컴퓨터를 한 시간 동안 사용해도 되니? / 당신은 이 구역에서 차를 운전해서는 안 된다. / 그 남자가 그 경기의 우승자일 수 있다. / 내 친구의 이야기가 거짓일 리 없다. / 내일 아침에 저를 깨워주시겠어요?

may

◇ may는 허가나 추측을 나타낼 때 쓴다.

◇ 좀 더 가능성이 적은 일을 추측할 때는 과거형 might를 쓴다.

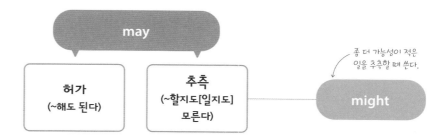

- A: **May** I *open* the window for a while? <허가>
 B: Yes, you **may**. / No, you **may not**.
- You **may not** *enter* that building until next week. <허가>

- Ted **may** *change* his decision about the trip. <추측>
- Tom **might not** *come* to the festival this weekend. <추측>

will

◇ will은 미래의 일이나 의지, 요청을 나타낼 때 쓴다.

◇ 과거형 would를 써서 좀 더 정중한 요청을 나타낼 수 있다. would는 또한 과거의 습관을 나타낼 수 있다.

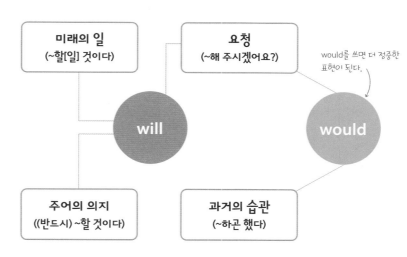

- Susan **will** *visit* my house this evening. <미래>
- He **will not[won't]** *play* the computer game again. <주어의 의지>
- **Will[Would]** you *close* the door? <요청>
- Every morning, he **would** *get up* at six. <과거의 습관>

- A: 내가 잠깐 창문을 열어도 되니? B: 응, 돼. / 아니, 안 돼. / 너는 다음 주까지 저 건물에 들어가서는 안 된다. / Ted는 그 여행에 대한 자신의 결정을 바꿀지도 모른다. / Tom은 이번 주말에 축제에 안 올지도 모른다.
- Susan은 오늘 저녁에 우리 집을 방문할 것이다. / 그는 다시는 컴퓨터 게임을 하지 않을 것이다. / 문을 좀 닫아주시겠어요? / 매일 아침, 그는 6시에 일어나곤 했다.

∷ 적용 start!

[1~2] 우리말과 일치하도록 빈칸에 들어갈 알맞은 말을 고르세요.

1

나는 그 질문에 대답할 수 없었다.
→ I _____ answer the question.

① may not ② cannot
③ won't ④ might not
⑤ couldn't

2

내가 너의 우산을 빌려도 되니?
→ _____ I borrow your umbrella?

① May ② Can't ③ Will
④ Would ⑤ Might

서술형

[3~5] 우리말과 일치하도록 〈보기〉에서 알맞은 조동사를 골라 괄호 안의 말을 사용하여 문장을 완성하세요. (단, 한 번씩만 쓸 것)

〈보기〉 may will can

3

그는 오늘 저녁에 집에 머물지 않을 것이다.

→ He _____ at home this evening. (stay)

4

나의 누나는 중국어를 잘 말할 수 있다.

→ My sister _____ Chinese well. (speak)

5

그들은 역에 늦게 도착할지도 모른다.

→ They _____ late to the station. (arrive)

6 다음 밑줄 친 부분과 바꿔 쓸 수 있는 말을 고르세요.

Nancy <u>can't</u> lift this heavy bag.

① is able to ② isn't able to
③ was able to ④ wasn't able to
⑤ weren't able to

[7~8] 다음 중 밑줄 친 부분의 쓰임이 나머지와 다른 것을 고르세요.

7
① <u>May</u> I sit next to Sophie?
② You <u>may</u> take a nap after lunch.
③ It <u>may</u> rain heavily tomorrow morning.
④ <u>May</u> I ask a question about your job?
⑤ You <u>may</u> not use my cell phone.

8
① Fred <u>can't</u> finish his homework by ten o'clock.
② <u>Can</u> you swim in deep water?
③ Cheetahs <u>can</u> run very fast.
④ <u>Can</u> I try this yellow skirt on?
⑤ I <u>cannot</u> solve these questions. They're too difficult.

서술형

9　다음 그림을 보고 〈조건〉에 맞게 문장을 완성하세요.

〈조건〉 can, park를 사용할 것

→ You ＿＿＿＿＿＿＿＿＿＿＿＿ your car here.

10　다음 중 주어진 우리말을 바르게 영작한 것을 고르세요.

① 나는 그에게 그 비밀을 말하지 않을 것이다.
　→ I may not tell the secret to him.

② 우리는 공공장소에서 시끄럽게 하면 안 된다.
　→ We would not make noise in public places.

③ 내 여동생은 내 이야기를 이해하지 못했다.
　→ My sister couldn't understood my story.

④ 너는 집에서 시험공부를 할 거니?
　→ Could you study for the test at home?

⑤ Wilson이 우리를 자기 졸업식에 초대할지도 모른다.
　→ Wilson might invite us to his graduation.

11　다음 대화의 빈칸에 들어갈 알맞은 말을 고르세요.

A: Do you exercise regularly?
B: I ＿＿＿＿＿ ride a bike on weekends, but not anymore.

① will　　② would　　③ may
④ could　　⑤ might

[12~13] 다음 중 어법상 알맞지 <u>않은</u> 문장 <u>두 개</u>를 고르세요.

12　① Oliver might knew her phone number.
② The news of the big fire cannot be true.
③ They will go not to the party tonight.
④ You could be a good doctor in the future.
⑤ Only kids under 6 are able to enter for free.

13　① You may not turn on your phone during the test.
② Can you read this Chinese word?
③ Anyone can joins our basketball club.
④ I'm not able to help you right now.
⑤ Could you passed me the sugar?

서술형

[14~15] 다음 밑줄 친 부분을 〈조건〉에 맞게 영작하세요.

14　
A: I don't know Japanese at all. <u>너는 그것을 읽을 수 있니?</u>
B: Yes, I can. It says "Don't touch."

〈조건〉
• 알맞은 조동사와 read, it을 사용할 것
• 4 단어로 쓸 것

→ ＿＿＿＿＿＿＿＿＿＿＿＿＿＿＿？

15　
우리는 좋은 시간을 보낼 수 있을 거야.

〈조건〉
• able, have, a good time을 사용할 것
• 9 단어로 쓸 것

→ ＿＿＿＿＿＿＿＿＿＿＿＿＿＿＿.

UNIT 02 / must, have to, should /

must

◈ must는 의무나 금지, 강한 추측을 나타낼 때 쓰며, 의무를 나타내는 must는 have[has] to로 바꿔 쓸 수 있다.

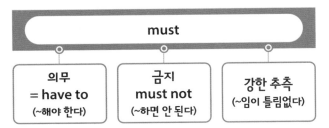

- I **must**(= **have to**) *get up* early for my English exam. <의무>
- Students **must not** *break* the school rules. <금지>
- Mike's face is red. He **must** *be* shy. <강한 추측>

have to

◈ have[has] to는 의무 또는 필요를 나타낸다.

◈ don't[doesn't, didn't] have to는 '~할 필요가 없다[없었다]'의 의미로 불필요를 나타낸다.

◈ will have to: ~해야 할 것이다

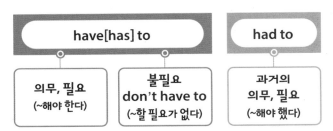

- We **have to** *keep* quiet in the library. <의무, 필요>
- She **didn't have to** *go* to work yesterday. <불필요>
- We **had to** *leave* for the airport at 7 a.m. <과거의 의무, 필요>

should

◈ should는 의무나 충고를 나타낼 때 쓴다.

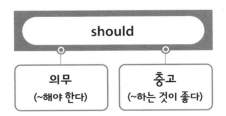

- You **should** *finish* your homework by 6 o'clock. <의무>
- Children **should** *eat* a variety of foods for their health. <충고>

- 나는 영어 시험을 위해 일찍 일어나야 한다. / 학생들은 학교 규칙을 어기면 안 된다. / Mike의 얼굴이 빨갛다. 그는 수줍어하는 게 틀림없다.
- 우리는 도서관에서 조용히 해야 한다. / 그녀는 어제 출근할 필요가 없었다. / 우리는 오전 7시에 공항으로 출발해야 했다.
- 너는 숙제를 6시까지 끝내야 한다. / 아이들은 건강을 위해 다양한 음식을 먹는 것이 좋다.

:: 적용 start!

1 다음 대화의 빈칸에 들어갈 알맞은 말을 고르세요.

> A: Mom, may I go out and play?
> B: No. You _____ your homework first.

① may do
② must did
③ should do
④ should did
⑤ had to do

2 다음 중 주어진 우리말을 바르게 영작한 것을 고르세요.

> 너는 내일 아무것도 가져올 필요가 없다.

① You must not bring anything tomorrow.
② You should not bring anything tomorrow.
③ You have not to bring anything tomorrow.
④ You have to not bring anything tomorrow.
⑤ You don't have to bring anything tomorrow.

서술형

3 다음은 박물관에서 지켜야 할 규칙을 나타낸 그림입니다. 그림의 내용에 맞게 괄호 안의 말을 사용하여 문장을 완성하세요.

(1) (2)

(1) You _____.
(quiet, should, be)

(2) You _____.
(take, must, a picture)

4 다음 중 밑줄 친 부분의 쓰임이 나머지와 <u>다른</u> 것을 고르세요.

① Jennifer <u>must</u> be an American.
② I <u>must</u> take care of my little sister.
③ We <u>must</u> protect the Earth.
④ Children <u>must</u> go to bed early.
⑤ You <u>must</u> not follow a stranger.

서술형

[5~6] 우리말과 일치하도록 괄호 안의 말을 사용하여 빈칸을 완성하세요.

5

> 그 소녀는 약을 먹을 필요가 없다.

→ The girl _____ _____ _____

_____ _____ _____.

(have to, take, the medicine)

6

> John은 너무 자주 식사를 걸러선 안 된다.

→ John _____ _____ _____
too often. (should, meals, skip)

7 다음 중 주어진 우리말을 바르게 영작하지 <u>않은</u> 것을 고르세요.

① 저 잘생긴 남자는 배우임이 틀림없다.
→ That handsome man must be an actor.
② Jessica는 전혀 서두를 필요가 없다.
→ Jessica must not hurry at all.
③ 너는 건강을 위해 운동하는 것이 좋다.
→ You should exercise for your health.
④ 우리는 쓰레기를 땅에 버리면 안 된다.
→ We shouldn't throw trash on the ground.
⑤ 너는 이 책을 일주일 내로 반납해야 한다.
→ You must return this book within a week.

UNIT 03 / would like to, had better, used to

would like to

◇ would like to는 희망이나 권유, 제안을 나타낼 때 쓴다.

```
            would like to

    희망              권유, 제안
  ~하고 싶다         ~하시겠어요?
```

줄임말
'd like to

- I **would like to** *take* a trip to Paris. <희망>
- A: **Would** you **like to** *play* basketball with us? <권유, 제안>
 B: Yes, I **would**. / No, I **wouldn't**.

had better

◇ had better는 충고나 권고를 나타낼 때 쓴다. should보다 더 강한 충고나 권고를 나타내며 경고의 의미가 포함되어 있다.

```
        had better

      충고, 권고
      ~하는 게
      낫대[좋다]
```

줄임말
'd better

부정형
had better **not**

- You **had better** *arrive* at the airport two hours early. <충고, 권고>
- You **had better not** *fight* with your sister.

used to

◇ used to는 과거의 습관이나 과거의 상태를 나타낼 때 쓴다.

◇ 과거의 습관을 나타내는 used to는 would로 바꿔 쓸 수 있다.

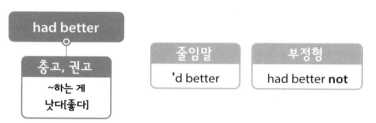

be used to부사사: ~하는 데 사용되다
be used to -ing: ~하는 것에 익숙하다

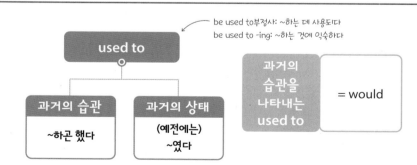

```
            used to

    과거의 습관         과거의 상태
    ~하곤 했다        (예전에는)
                      ~였다
```

과거의
습관을
나타내는
used to = would

- My dad **used to**(= **would**) *climb* mountains every Sunday. <과거의 습관>
- There **used to** *be* a pond in the garden. <과거의 상태>

- 나는 파리로 여행 가고 싶다. / A: 우리와 함께 농구를 할래? B: 응, 할래. / 아니, 안 할래.
- 너는 두 시간 일찍 공항에 도착하는 게 좋다. / 너는 너의 언니와 싸우지 않는 게 좋다.
- 나의 아빠는 일요일마다 등산을 하시곤 했다. / (예전에) 그 정원에는 연못이 있었다.

∷ 적용 start!

1 다음 중 빈칸에 들어갈 알맞은 말을 고르세요.

> Sujin, _____ you like to come over to my house for dinner?

① can ② may
③ will ④ would
⑤ should

2 다음 중 빈칸에 공통으로 들어갈 말로 알맞은 것을 고르세요.

> • There _____ be a Japanese restaurant in our town. But it closed last month.
> • Liz _____ make chocolate cake at a bakery. But she doesn't work there anymore.

① would ② used to
③ would like to ④ is used to
⑤ had better

서술형
[3~5] 우리말과 일치하도록 괄호 안의 말을 바르게 배열하여 문장을 완성하세요.

3
> 민수는 어렸을 때 작은 마을에서 살았었다.
> (live / used / in a small town / Minsu / to)

→ _____
_____ when he was young.

4
> 너는 밤늦게 나가지 않는 게 좋다.
> (better / go / had / out / you / not)

→ _____
_____ late at night.

5
> 나는 새 자전거를 한 대 사고 싶다.
> (to / a new bike / like / buy / I / would)

→ _____.

고난도
6 다음 중 〈보기〉의 밑줄 친 부분과 쓰임이 같은 것을 고르세요.

> 〈보기〉 There used to be a big tree near here.

① This machine is used to clean the room.
② She's used to meeting new people.
③ Gary is used to speaking on stage.
④ The knife was used to cut the meat.
⑤ My mom used to go to work by subway.

7 다음 중 어법상 알맞은 문장을 고르세요.

① I'd like hang the purple curtains.
② You'd not better eat a lot of fast food.
③ Peter would play soccer at lunchtime.
④ The man has better exercise regularly.
⑤ He used to takes a walk in the morning.

서술형
8 우리말과 일치하도록 다음 문장을 〈조건〉에 맞게 영작하세요.

> 너는 우산을 가져가는 게 낫다.

> 〈조건〉
> an umbrella, take를 사용하여 6 단어로 쓸 것

→ _____

UNIT 04 / 조동사+have p.p.

조동사+have p.p.

◇ 「조동사+have p.p.」는 '과거 사실'에 대한 추측이나 가능성, 비난 또는 후회를 나타낼 때 쓴다.

◇ may[might] have p.p.: 어쩌면 ~였을지도 모른다
- could have p.p.: ~였을[했을] 수도 있다
- cannot have p.p.: ~였을[했을] 리가 없다
- must have p.p.: ~했음이 틀림없다
- should have p.p.: ~했어야 하는데 (하지 않았다)
- shouldn't have p.p.: ~하지 말았어야 하는데 (했다)

만점 Tip

① 각 「조동사+have p.p.」의 의미를 확실하게 이해하고 있어야 문맥상 알맞은 표현을 쓸 수 있다.
The road is wet. It [**must** / should] have rained last night. (도로가 젖어 있다. 어젯밤 비가 내렸음이 틀림없다.)
A: I cut my finger yesterday.
B: You [must / **should**] have been careful.
(A: 나는 어제 손가락을 베였어.
B: 너는 조심했어야 하는데.)
② have 뒤에 과거분사(p.p.)를 쓰는 것에 주의한다.
He must have **went** out. (×)

과거에 대한 불확실한 추측
(어쩌면 ~였을지도 모른다)

may[might] have p.p.

과거에 대한 가능성, 추측
(~였을[했을] 수도 있다)

could have p.p.

- Emily lost her wallet. She **may have left** it in the movie theater.
- Sally visited Busan last month. She **could have met** her old friend Jane there.

과거에 대한 강한 부정적 추측
(~였을[했을] 리가 없다)

cannot have p.p.

과거에 대한 강한 긍정적 추측
(~했음이 틀림없다)

must have p.p.

- Bob **cannot have been** at home at that time. Bob and I were watching a movie.
- Jessy speaks Japanese very well. She **must have lived** in Japan.

과거에 대한 비난이나 후회
(~했어야 하는데 (하지 않았다))

should have p.p.

- Danny **should have apologized** to his friend. She is still very angry.
- I **shouldn't have watched** TV this morning. I'm late for school.

- Emily는 자신의 지갑을 잃어버렸다. 그녀는 그것을 영화관에 두고 왔을지도 모른다. / Sally는 지난달에 부산을 방문했다. 그녀는 거기서 오래된 친구인 Jane을 만났을 수도 있다. / Bob이 그때 집에 있었을 리가 없어. Bob과 나는 영화를 보는 중이었어. / Jessy는 일본어를 아주 잘 말한다. 그녀는 일본에 살았던 것이 틀림없다. / Danny는 자신의 친구에게 사과했어야 하는데. 그녀는 여전히 매우 화가 나 있다. / 나는 오늘 아침에 TV를 보지 않았어야 하는데. 나는 학교에 늦었다.

⠶ 적용 start!

1 다음 중 빈칸에 들어갈 알맞은 말을 고르세요.

> Jinsu looks tired. He _____ all night.

① should stay up
② must stay up
③ should have stayed up
④ must have stayed up
⑤ cannot have stayed up

2 다음 중 어법상 알맞지 <u>않은</u> 문장 두 개를 고르세요.

① She must have seen something scary.
② You cannot have be here before.
③ He shouldn't have drunk too much milk.
④ I should have worn a warm sweater.
⑤ Mina may has sent a gift to him.

서술형

[3~5] 우리말과 일치하도록 알맞은 조동사와 괄호 안의 말을 사용하여 문장을 완성하세요.

3

> 그 똑똑한 소녀가 시험에 떨어졌을 리가 없다.

→ The smart girl _____

_____. (fail, the test)

4

> 나는 그 비싼 노트북을 사지 말았어야 하는데.

→ _____

_____ that expensive laptop. (buy)

5

> Hans는 이미 그 소식을 들었을지도 모른다.

→ _____

_____ already. (the news, hear)

6 다음 중 주어진 우리말을 바르게 영작하지 <u>않은</u> 것을 고르세요.

① 그는 큰 실수를 했을지도 모른다.
 → He may have made a big mistake.
② 너는 일찍 집에서 나왔어야 하는데.
 → You should have left home early.
③ 그녀가 그 그림을 그렸을 리가 없다.
 → She cannot draw the picture.
④ 그들의 팀이 게임에 졌음이 틀림없다.
 → Their team must have lost the game.
⑤ 그들은 기차를 놓쳤을 수도 있다.
 → They could have missed the train.

서술형

7 우리말과 일치하도록 괄호 안의 말을 사용하여 문장을 완성하세요.

> A: I made some mistakes on the exam.
> B: 너는 너의 답들을 두 번 확인했어야 하는데.
> (your answers, check)

→ _____

_____ twice.

서술형 고난도

8 다음 글에서 어법상 알맞지 <u>않은</u> 부분을 찾아 바르게 고치세요.

> Liam and Colin are close friends, but they don't talk to each other anymore. They must have an argument yesterday.

_____ → _____

챕터 clear!

[1~3] 다음 대화의 빈칸에 들어갈 알맞은 말을 고르세요.

1

A: Can I watch TV now?
B: No. You _____ wash the dishes first.

① can ② may
③ could ④ might
⑤ have to

2

A: I have a stomachache. What should I do?
B: You _____ a doctor.

① used to see ② had better see
③ should not see ④ should have seen
⑤ don't have to see

3

A: My sister got upset. I forgot her birthday.
B: Oh, you _____ have remembered it.

① must ② should
③ may ④ cannot
⑤ might

서술형

4 다음 두 문장을 한 문장으로 쓸 때 빈칸에 들어갈 알맞은 말을 쓰세요.

The singer was very popular. But now he isn't.

→ The singer _____ _____ _____ very popular.

5 주어진 우리말과 의미가 같도록 빈칸에 들어갈 말이 바르게 짝지어진 것을 고르세요.

• 그는 오늘 늦을지도 몰라.
 → He _____ be late today.
• 그는 오늘 틀림없이 늦을 거야.
 → He _____ be late today.
• 그는 오늘 늦을 리가 없어.
 → He _____ be late today.

① may – must – must not
② must – cannot – may not
③ must – may – cannot
④ may – must – cannot
⑤ may – may – must not

서술형

6 다음 빈칸에 공통으로 들어갈 알맞은 말을 쓰세요.

• _____ you give me some napkins?
• The traffic wasn't bad, so we _____ reach the airport on time.

→ _____

7 다음 중 〈보기〉의 밑줄 친 부분과 쓰임이 같은 것을 고르세요.

〈보기〉 She <u>may</u> be Kate's mother.

① You <u>may</u> come in and wait here.
② <u>May</u> I play the computer game?
③ It <u>may</u> snow this Sunday.
④ Everyone <u>may</u> rest for ten minutes.
⑤ You <u>may</u> not touch my cat.

8 다음 밑줄 친 부분과 바꿔 쓸 수 있는 것을 고르세요.

> You <u>may</u> use this room for the meeting.

① can ② must ③ used to
④ should ⑤ will

9 다음 중 주어진 우리말을 바르게 영작한 것을 고르세요.

> 그는 자신의 차례를 기다릴 필요가 없다.

① He must not wait his turn.
② He has to not wait his turn.
③ He has not to wait his turn.
④ He doesn't must wait his turn.
⑤ He doesn't have to wait his turn.

10 다음 중 어법상 알맞지 <u>않은</u> 문장을 고르세요.

① We should have been more careful.
② I'd like to thank you for your support.
③ You had not better run around.
④ My mom would work as a nurse.
⑤ Lisa won't eat snacks tonight.

11 다음 중 주어진 문장과 의미가 같은 것을 고르세요.

> Bora used to cook Chinese food.

① Bora might cook Chinese food.
② Bora could cook Chinese food.
③ Bora was able to cook Chinese food.
④ Bora would cook Chinese food.
⑤ Bora had to cook Chinese food.

[12~14] 우리말과 일치하도록 괄호 안의 말을 바르게 배열하여 문장을 완성하세요.

12
> 그들은 경주를 시작했을지도 모른다.
> (started / may / the race / they / have)

→ _____

_____ .

13
> 나의 언니는 나를 위해 책을 읽어주곤 했다.
> (to / books / used / my / read / for me / sister)

→ _____

_____ .

14
> Colin은 바다에서 수영할 수 있을 것이다.
> (able / in / be / swim / will / the sea / to)

→ Colin _____

_____ .

[15~16] 다음 중 빈칸에 공통으로 들어갈 말로 알맞은 것을 고르세요.

15
> • Anna _____ to take care of her sister yesterday.
> • You _____ better take some medicine.

① may ② have
③ had ④ could
⑤ should

16

> • The kid _____ count numbers. She's too young.
> • Chris _____ have written the letter in Korean. He has never studied Korean.

① cannot
② may not
③ should not
④ must not
⑤ doesn't have to

17 다음 중 짝지어진 두 문장이 흐름상 어색한 것을 고르세요.

① Sora did well on the English test. She must have studied really hard.
② I can't find my wallet. I may have dropped it on the bus.
③ Andy looks tired. He must have played soccer all day.
④ I have a toothache. I cannot have eaten too much ice cream.
⑤ Seho is studying in America now. You cannot have seen him in Seoul yesterday.

18 다음 그림의 내용에 맞게 조동사 should와 괄호 안의 말을 사용하여 문장을 완성하세요.

(1) (2)

(1) You _____ the flowers. (pick)

(2) You _____ to your teacher carefully. (listen)

[19~20] 다음 중 밑줄 친 부분의 쓰임이 나머지와 다른 것을 고르세요.

19
① My brother and I <u>must</u> clean the table.
② We <u>must</u> always tell the truth.
③ The man <u>must</u> be Kelly's father.
④ Ann <u>must</u> do the laundry after dinner.
⑤ I <u>must</u> finish my report by next week.

20
① Tony <u>used to</u> eat bacon and eggs for breakfast.
② She <u>used to</u> drink a cup of coffee a day.
③ There <u>used to</u> be a flower shop here.
④ The child is <u>used to</u> going to school by bus.
⑤ Minju and I <u>used to</u> be in the same class.

[21~23] 우리말과 일치하도록 괄호 안의 말을 사용하여 문장을 완성하세요.

21

> Ryan은 수업 시간에 휴대폰을 사용하지 말았어야 하는데.

→ Ryan _____

_____ in class.

(use, should, his cell phone)

22

> 너는 밤에 피아노를 치지 않는 것이 좋다.

→ You _____

_____ at night.

(play, better, the piano)

23

경찰이 그 남자를 찾아낸 것이 틀림없다.

→ The police _____

_____. (the man, find)

24 다음 중 주어진 우리말을 바르게 영작하지 <u>않은</u> 것을 고르세요.

① 너는 불을 끌 필요가 없다.

→ You must turn off the light.

② 학생들은 지금 졸린 것이 틀림없다.

→ The students must be sleepy now.

③ 그 식당의 요리는 비쌀지도 모른다.

→ The restaurant's dishes might be expensive.

④ Johnson 씨가 누군가를 다치게 했을 리가 없다.

→ Ms. Johnson cannot have hurt someone.

⑤ 이 편지를 Jimmy에게 보내주시겠어요?

→ Would you send this letter to Jimmy?

25 다음 대화의 밑줄 친 부분과 쓰임이 같은 것을 고르세요.

A: <u>Can</u> I take this bag on the plane?
B: Sure. No problem.

① My uncle <u>can</u> speak two languages.

② You <u>can</u> bring your pet into this shop.

③ <u>Can</u> you draw a dinosaur?

④ <u>Can</u> you lend me your camera?

⑤ My grandmother <u>can</u> use a smartphone.

서술형

[26~28] 다음 문장에서 어법상 알맞지 <u>않은</u> 부분을 찾아 바르게 고치세요.

26 Her eyes are red. She must cried.

_____ → _____

27 There was used to be a temple on the hill.

_____ → _____

28 You should not to leave trash on the bench.

_____ → _____

29 다음 중 어법상 알맞은 문장을 고르세요.

① We will can have our own house.

② The woman could is my new neighbor.

③ Would you like to order now?

④ Sandra may have very sick last weekend.

⑤ He used to visiting my house on weekends.

30 짝지어진 두 문장의 의미가 <u>다른</u> 것을 고르세요.

① All of you must leave now.

= All of you have to leave now.

② My mother used to grow plants.

= My mother would grow plants.

③ Can I use your English dictionary?

= May I use your English dictionary?

④ You'd better make a plan for vacation.

= You should make a plan for vacation.

⑤ Olivia should have brushed her teeth often.

= Olivia brushes her teeth often.

CHAPTER ⑤
문장의 종류

where How

When

Mom helped me.

did you make the cake?

Yesterday.

At home.

UNIT 01 / 의문사 의문문

의문사 의문문

◇ 의문사는 구체적인 내용을 물어볼 때 사용하므로, Yes나 No로 대답하지 않는다.

◇ 의문사 의문문은 의문사로 시작하고, 뒤는 Yes/No 의문문과 어순이 같다.

◇ 의문사가 주어일 때는 「의문사+동사 ~?」의 순서로 쓰며, 3인칭 단수동사를 쓴다.

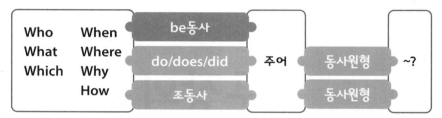

- **Who is** your favorite singer?
- **What did** you *buy* for your sister?
- **Where can** I *meet* Tom and John?

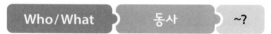

- **Who** *knows* John's e-mail address? <Who: 주어 >

의문사 who, what, which

◇ who는 '누가, 누구를'의 의미로 사람을, what은 '무엇, 무엇이, 무엇을'의 의미로 주로 사물을, which는 '어느 것'의 의미로 어느 하나를 선택할 때 쓴다.

◇ what, which, whose는 뒤에 오는 명사와 함께 의문사 역할을 할 수 있고, 각각 '무슨, 어떤, 누구의'라는 의미로 쓰인다. what은 정해진 범위 없이 물을 때, which는 두 가지 이상의 정해진 것 중에서 어느 하나를 선택할 때 쓴다.

*whose: 누구의
A: Whose wallet is this?
B: It's my uncle's.

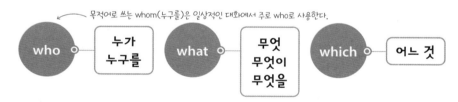

- A: **Who** is our new English teacher? B: It's Ms. Julia.
- A: **What** does Sumin do in her free time? B: She reads books.
- A: **Which** do you want more, juice or milk? B: I want juice.

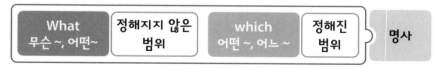

- A: **What musical** did you see yesterday? B: I saw "*Matilda.*"
- A: **Which class** does Amy have today? B: She has math class.

• 네가 가장 좋아하는 가수는 누구니? / 너는 네 여동생을 위해 무엇을 샀니? / 내가 Tom과 John을 어디서 만날 수 있니? / 누가 John의 이메일 주소를 알고 있니?
• A: 우리의 새로운 영어 선생님은 누구시니? B: Julia 씨야. / A: 수민이는 여가 시간에 무엇을 하니? B: 그녀는 책을 읽어. / A: 너는 주스와 우유 중에 어느 것을 더 원하니?
B: 나는 주스를 원해. / A: 너는 어제 어떤 뮤지컬을 봤니? B: 나는 "Matilda"를 봤어. / A: Amy는 오늘 어떤 수업을 듣니? B: 그녀는 수학 수업이 있어.

의문사 when, where, why

◇ 의문사 when, where, why 는 각각 '언제', '어디서', '왜'라는 의미로 시간, 장소, 이유를 물어볼 때 쓴다.

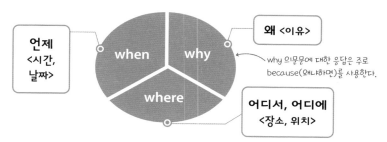

- A: **When** is Amy's birthday? B: It's January 4. <날짜>
- A: **Where** does the music festival take place? <장소, 위치>
 B: In the Han River Park.
- A: **Why** are you so angry with Tom? <이유>
 B: (*Because*) He broke my cell phone.

의문사 how

◇ 의문사 how는 '어떻게, 어떤'이라는 의미로 방법, 수단, 상태 등을 물어볼 때 쓴다.

◇ how 뒤에 형용사나 부사가 쓰여 '얼마나 ~한[하게]'라는 의미로 정도나 수치를 물을 수 있다.

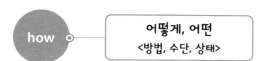

- A: **How** does your father go to work? <방법, 수단>
 B: By car.

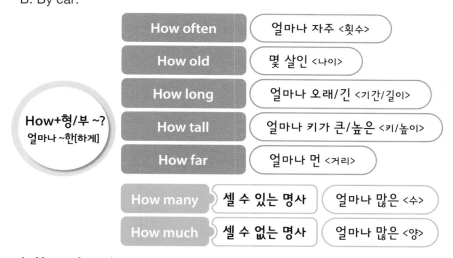

- A: **How often** do you go to the movie theater? <횟수>
 B: About once a week.
- A: **How many** *people* are there in your family? <수>
 B: There are four people in my family.

- A: Amy의 생일은 언제니? B: 1월 4일이야. / A: 그 음악 축제는 어디에서 열리니? B: 한강공원에서 열려. / A: 너는 왜 그렇게 Tom에게 화가 났니? B: (왜냐하면) 그가 내 휴대폰을 망가트렸기 때문이야.
- A: 너희 아버지는 직장에 어떻게 가시니? B: 차를 타고 가셔. / A: 너는 영화관에 얼마나 자주 가니? B: 대략 일주일에 한 번 가. / A: 네 가족은 몇 명이니? B: 우리 가족은 네 명이야.

적용 start!

[1~3] 다음 중 빈칸에 들어갈 알맞은 말을 고르세요.

1

A: _____ is the girl next to Wendy?
B: She's Wendy's cousin.

① What ② Who ③ When
④ How ⑤ Which

2

A: _____ is James from?
B: He is from England.

① Why ② What ③ How
④ Where ⑤ When

3

A: _____ do you go to church?
B: I go there every Sunday.

① How much ② How far
③ How many ④ How long
⑤ How often

서술형

[4~6] 다음 대화의 빈칸에 들어갈 알맞은 말을 〈보기〉에서 골라 쓰세요. (단, 한 번씩만 쓸 것)

〈보기〉 who what which

4

A: _____ do you want, coffee or tea?
B: Tea, please.

5

A: _____ are those students?
B: They are my classmates.

6

A: _____ should we do now?
B: We should take the bus.

7 다음 중 주어진 우리말을 바르게 영작한 것을 고르세요.

Kevin은 어떤 스포츠를 좋아하니?

① What does Kevin like sport?
② Does Kevin like what sport?
③ What Kevin like sport does?
④ What does sport Kevin like?
⑤ What sport does Kevin like?

서술형

[8~9] 우리말과 일치하도록 괄호 안의 말을 바르게 배열하여 문장을 완성하세요.

8

Nancy는 무엇을 보고 있었니?
(looking at / was / Nancy / what)

→ _____?

9

누가 밤에 TV를 켰니?
(the TV / who / turned on)

→ _____ at night?

10 다음 대화에서 밑줄 친 부분을 묻는 말로 알맞은 것을 고르세요.

A: _____
B: I watched the show in Seoul <u>yesterday</u>.

① When did you watch the show?
② Who watched the show?
③ What did you watch yesterday?
④ Where did you watch the show?
⑤ How long did you watch the show?

서술형

[11~13] 우리말과 일치하도록 알맞은 의문사와 괄호 안의 말을 사용하여 문장을 완성하세요.

11 너는 언제 기타 수업을 듣니?

→ _____ _____ _____ _____
guitar lessons? (take)

12 얼마나 많은 학생들이 도서관에 있니?

→ _____ _____ _____ _____
in the library? (student)

13 Eric은 왜 오늘 아침에 너에게 전화했니?

→ _____ _____ _____
_____ this morning? (call)

[14~15] 다음 중 짝지어진 대화가 어법상 <u>어색한</u> 것을 고르세요.

14
① A: What do you have for breakfast?
　B: I usually have toast.
② A: How many caps do you have?
　B: I have three.
③ A: Who likes my older sister?
　B: Peter does.
④ A: When does he usually do on Sundays?
　B: He cleans the house.
⑤ A: Which color do you like better, blue or green?
　B: I love blue.

15
① A: How tall is your sister?
　B: She is 170 centimeters tall.
② A: What day is it today?
　B: It's Saturday.
③ A: When did you finish your homework?
　B: At around 4 p.m.
④ A: Why are you crying, Jake?
　B: Because I watched a sad movie.
⑤ A: When old are you?
　B: I'm fourteen years old.

서술형

16 다음 대화에서 어법상 알맞지 <u>않은</u> 부분을 찾아 바르게 고치세요.

A: Where were you absent last Friday?
B: Because I was very sick.

_____ → _____

UNIT 02 / 명령문, 감탄문, 제안문

명령문

◇ 명령문은 '~해라, ~하지 마라' 는 의미로 상대방에게 어떤 행동을 명령하거나 요구하는 문장이다.

◇ 긍정 명령문은 「동사원형 ~.」, 부정 명령문은 「Don't+동사원형 ~.」의 형태로 쓴다.

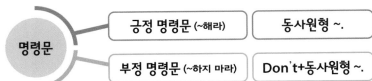

명령문	긍정 명령문 (~해라)	동사원형 ~.
	부정 명령문 (~하지 마라)	Don't+동사원형 ~.

be동사로 시작하는 명령문의 부정은 Be not이 아닌 Don't be로 쓴다.
Don't be afraid of change.
(변화를 두려워하지 마라.)

• **Be** honest to your family all the time.
• **Don't park** your car over here.

감탄문

◇ 감탄문은 '정말 ~하구나!'의 의미로 감탄을 표현하는 문장이다.

◇ what 감탄문은 「What+a[an]+형용사+명사(+ 주어+동사)!」 형태로 명사가 있는 어구를 강조할 때 쓰고, how 감탄문은 「How+형용사/부사 (+주어+동사)!」 형태로 형용사와 부사를 강조할 때 쓴다.

what 감탄문에서 명사가 복수형이거나 셀 수 없는 명사이면 a[an]를 쓰지 않는다.

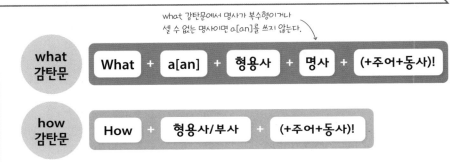

what 감탄문	What + a[an] + 형용사 + 명사 + (+주어+동사)!
how 감탄문	How + 형용사/부사 + (+주어+동사)!

• **What** *a cute cat* (Sally has)!
• **How** *fantastic* (the garden is)!
• **What** *fast runners* (they are)!

제안문

◇ 제안문은 상대방에게 제안을 하는 문장이다.
- 「Let's+동사원형 ~.」: ~하자
- 「Let's+not+동사원형 ~.」: ~ 하지 말자
- Why don't you[we] ~?: ~할래?, ~하는 게 어때?

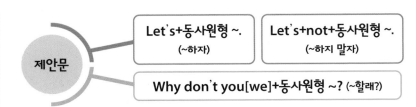

제안문	Let's+동사원형 ~. (~하자)	Let's+not+동사원형 ~. (~하지 말자)
	Why don't you[we]+동사원형 ~? (~할래?)	

• **Let's write** a letter to our grandparents.
• **Let's not take** the subway today.
• **Why don't we** order pizza for lunch?

• 항상 너의 가족에게 정직해라. / 당신의 차를 여기에 주차하지 마시오.
• Sally는 정말 귀여운 고양이를 가지고 있구나! / 그들은 정말 빠른 달리기 선수들이구나! / 그 정원은 정말 환상적이구나!
• 할머니, 할아버지께 편지를 쓰자. / 오늘은 지하철을 타지 말자. / 점심으로 피자를 주문하는 게 어때?

⠘ 적용 start!

[1~2] 다음 중 빈칸에 들어갈 알맞은 말을 고르세요.

1

_____ careful with the glass.

① Be ② Do ③ Never
④ Don't ⑤ Let's

2

_____ swim in the river. It's very dirty.

① Be not ② Do ③ Doesn't
④ Don't ⑤ Let's

3 다음 중 빈칸에 들어갈 말이 나머지와 <u>다른</u> 것을 고르세요.

① _____ funny it is!
② _____ kind you are!
③ _____ smart she is!
④ _____ scary the movie is!
⑤ _____ handsome men they are!

서술형

[4~5] 우리말과 일치하도록 괄호 안의 말을 바르게 배열하여 문장을 완성하세요.

4

그곳은 정말 조용한 곳이구나!
(place / it / a / what / quiet / is)

→ _____!

5

너무 긴장하지 마라.
(too / don't / nervous / be)

→ _____.

6 다음 문장에서 not이 들어갈 알맞은 위치를 고르세요.

① Let's ② use ③ plastic ④ products ⑤ for the Earth.

7 다음 중 어법상 알맞지 <u>않은</u> 문장을 고르세요.

① Let's take a break for ten minutes.
② Why don't we exercise together?
③ Be not late for class again.
④ Finish your assignment by tomorrow.
⑤ Be polite to your teachers and friends.

8 다음 중 주어진 문장을 감탄문으로 <u>잘못</u> 바꿔 쓴 것을 고르세요.

① It is a very big car.
 → What a big car it is!
② His mother is a great singer.
 → How a great singer his mother is!
③ The water is really hot.
 → How hot the water is!
④ The lemons are very sour.
 → What sour lemons they are!
⑤ The dinner is very delicious.
 → How delicious the dinner is!

UNIT 03 / 부가의문문, 부정의문문 /

부가의문문

◇ 부가의문문은 '그렇지 (않니)?'의 의미로 상대방에게 동의나 확인을 구하기 위해 문장의 맨 뒤에 붙이는 의문문이다.

◇ 부가의문문 만드는 법
① 긍정문 뒤에는 부정의 부가의문문을, 부정문 뒤에는 긍정의 부가의문문을 쓴다.
② 주어와 동사를 알맞게 바꾼다.
 - 주어 → 대명사
 - be동사 → be동사
 조동사 → 조동사
 일반동사 → do/does/did
③ 부가의문문의 시제는 앞 문장과 같은 시제를 쓴다.
④ 부가의문문의 대답은 질문에 상관없이 대답이 긍정이면 Yes, 부정이면 No를 쓴다.

*긍정, 부정에 상관없이 명령문의 부가의문문은 will you?를, 제안문은 shall we?를 쓴다.

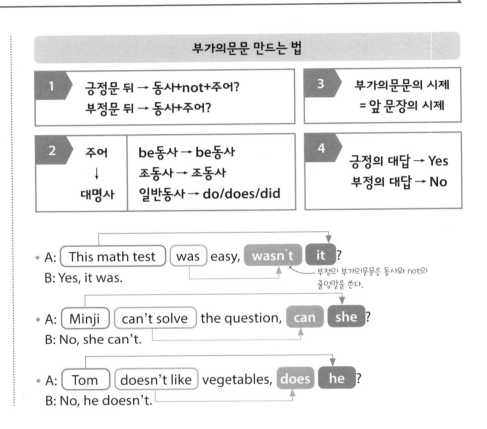

부가의문문 만드는 법

1 | 긍정문 뒤 → 동사+not+주어?
 | 부정문 뒤 → 동사+주어?

2 | 주어 ↓ 대명사 | be동사 → be동사 / 조동사 → 조동사 / 일반동사 → do/does/did

3 | 부가의문문의 시제 = 앞 문장의 시제

4 | 긍정의 대답 → Yes / 부정의 대답 → No

• A: This math test was easy, wasn't it?
 B: Yes, it was.

부정의 부가의문문은 동사와 not의 줄임말을 쓴다.

• A: Minji can't solve the question, can she?
 B: No, she can't.

• A: Tom doesn't like vegetables, does he?
 B: No, he doesn't.

부정의문문

◇ 부정의문문은 동사의 부정형으로 시작하는 의문문으로, '~하지 않니?'의 의미를 나타낸다.

◇ 부정의문문의 대답도 질문에 상관없이 대답이 긍정이면 Yes, 부정이면 No를 쓴다.

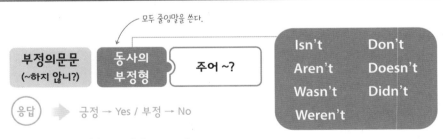

모두 줄임말을 쓴다.

| 부정의문문 (~하지 않니?) | 동사의 부정형 | 주어 ~? |

Isn't / Don't
Aren't / Doesn't
Wasn't / Didn't
Weren't

응답 ➡ 긍정 → Yes / 부정 → No

• **Aren't** you thirsty right now?
• **Doesn't** Rachel like the color yellow?
• A: **Didn't** Paul meet his girlfriend last night? B: No, he didn't.

• A: 이번 수학 시험은 쉬웠어, 그렇지 않니? B: 응, 쉬웠어. / A: 민지는 그 문제를 풀지 못해, 그렇지? B: 응, 풀 수 없어. / A: Tom은 채소를 좋아하지 않아, 그렇지?
 B: 응, 좋아하지 않아.
• 너는 지금 목마르지 않니? / Rachel은 노란색을 좋아하지 않니? / A: 어젯밤에 Paul은 자신의 여자친구를 안 만났니? B: 응, 안 만났어.

:: 적용 start!

[1~2] 다음 중 빈칸에 들어갈 알맞은 말을 고르세요.

1

> A: Isn't this laptop yours?
> B: _____ . It's my brother's.

① Yes, it is
② No, it is
③ Yes, it isn't
④ No, it isn't
⑤ Yes, it does

2

> You _____, don't you?

① can speak French
② go to school by bus
③ don't like fish
④ are a high school student
⑤ will come over to my house today

3 다음 중 밑줄 친 부분이 어법상 알맞지 <u>않은</u> 것을 고르세요.

① She was not busy, <u>was she</u>?
② Stay away from the fire, <u>will you</u>?
③ Your brother likes ice cream, <u>isn't it</u>?
④ The horses can't jump high, <u>can they</u>?
⑤ Mia and Leo studied very hard, <u>didn't they</u>?

서술형

4 다음 대화의 빈칸에 들어갈 알맞은 말을 두 단어로 쓰세요.

> A: Don't you know Scott?
> B: Yes, _____ . I've known him for two years.

→ _____

5 다음 중 어법상 알맞은 문장을 <u>모두</u> 고르세요.

① Lily lives in Hong Kong, doesn't she?
② Let's play baseball after school, won't we?
③ Turn on the light, don't you?
④ Your red shoes are new, aren't it?
⑤ It's a wonderful day, isn't it?

서술형

6 〈보기〉와 같이 빈칸에 알맞은 말을 써서 부가의문문을 완성하세요.

> 〈보기〉 Mr. Parker won't come tomorrow, <u>will he</u>?

(1) You and Somi were in Busan last weekend, _____?
(2) The man waved his hand at us, _____?
(3) Let's have some coffee, _____?

7 다음 중 짝지어진 대화가 어법상 <u>어색한</u> 것을 고르세요.

① A: Aren't you hungry now?
 B: Yes, I'm not. I'm full.
② A: Your brother can drive, can't he?
 B: No, he can't. He's not an adult yet.
③ A: Isn't she your mother?
 B: No, she isn't. She's my aunt.
④ A: Robert is American, isn't he?
 B: Yes, he is. He's from LA.
⑤ A: Doesn't he have a cat?
 B: Yes, he does. He has two cats.

서술형

8 다음 문장에서 어법상 알맞지 <u>않은</u> 부분을 찾아 바르게 고치세요.

> Logan plays soccer every Saturday, don't he?

→ _____ _____

챕터 clear!

[1~4] 다음 중 빈칸에 들어갈 알맞은 말을 고르세요.

1

Let's start the game now, _____ ?

① don't you ② don't we
③ will you ④ shall we
⑤ shall you

2

Don't play computer games for too long, _____ ?

① do you ② won't you
③ will you ④ shall you
⑤ shall we

3

A: _____ is your bag, this one or that one?
B: This one is mine.

① Who ② How ③ Which
④ Where ⑤ When

4

A: Didn't you knock on the door?
B: _____ I knocked three times.

① Yes, I did. ② No, I did.
③ Yes, I didn't. ④ No, I didn't.
⑤ Yes, I wasn't.

서술형

5 다음 빈칸에 공통으로 들어갈 알맞은 말을 쓰세요.

- _____ tall is the tower?
- _____ is the weather today?

→ _____

6 다음 중 주어진 문장과 같은 의미의 문장을 고르세요.

Why don't we try new food today?

① Will you try new food today?
② Let's try new food today.
③ Let's not try new food today.
④ Don't try new food today.
⑤ Please try new food today.

서술형

7 다음 두 문장의 의미가 같도록 빈칸에 들어갈 알맞은 말을 한 단어로 쓰세요.

What time do you go to bed?
= _____ do you go to bed?

→ _____

8 다음 중 주어진 우리말을 바르게 영작한 것을 고르세요.

그녀는 참 긍정적인 사람이구나!

① How positive is she!
② How positive she is a person!
③ How a positive person she is!
④ What positive she is!
⑤ What a positive person she is!

9 다음 응답에 대한 알맞은 질문을 고르세요.

> A: _____
>
> B: Because I had to get to the train station on time.

① What did you take?
② How did you take the train?
③ When did you leave?
④ Where did you take the train?
⑤ Why did you leave early?

[10~11] 다음 중 밑줄 친 부분이 어법상 알맞은 것을 고르세요.

10 ① Adam is a police officer, <u>doesn't he</u>?
② You can sing well, <u>do you</u>?
③ Let's not worry about it, <u>will we</u>?
④ You and I are good friends, <u>aren't we</u>?
⑤ Wash the dishes now, <u>won't you</u>?

11 ① <u>What</u> a long speech it is!
② <u>What</u> old the statue is!
③ <u>Not cross</u> this green line.
④ <u>Be stand up</u>, everybody.
⑤ <u>Let's talks</u> about our favorite movies.

서술형
[12~15] 우리말과 일치하도록 괄호 안의 말을 바르게 배열하여 문장을 완성하세요.

12
> 그녀는 정말 예쁜 눈을 가졌구나!
> (she / pretty / what / has / eyes)

→ _____!

13
> 날씨가 정말 좋구나!
> (the weather / how / is / nice)

→ _____!

14
> 얼마나 자주 Daisy는 미술관을 방문하니?
> (Daisy / often / the art gallery / does / visit / how)

→ _____
_____?

15
> 너의 시간과 에너지를 낭비하지 마라.
> (and / your / waste / time / don't / energy)

→ _____.

16 다음 중 짝지어진 대화가 어법상 어색한 것을 고르세요.

① A: Where is Charlie staying in London?
B: He's staying at his friend's house.
② A: Danny didn't invite us, did he?
B: Yes, he didn't. I didn't get an invitation.
③ A: How many trees did they cut down?
B: They cut down four trees.
④ A: Which do you like better, day or night?
B: I like bright days better.
⑤ A: It wasn't raining, was it?
B: Yes, it was. It rained a lot.

17 다음 문장을 How로 시작하는 감탄문으로 바꿔 쓰세요.

> The question was very easy.

→ How _____ !

21

> 너는 어떤 사이즈를 입니?

→ _____ _____ _____ _____

_____ ? (size, wear)

18 다음 중 (A), (B)에 들어갈 말이 바르게 짝지어진 것을 고르세요.

> • ____(A)____ send text messages late at night.
> • ____(B)____ careful. A car is coming.

① Be – Don't ② Don't – Don't
③ Don't – Be ④ Not – Don't be
⑤ Don't be – Be

22

> 누가 이 방의 열쇠를 가지고 있니?

→ _____ _____ _____ _____

to this room? (the key, have)

[19~22] 우리말과 일치하도록 알맞은 의문사와 괄호 안의 말을 사용하여 문장을 완성하세요.

19

> 그녀는 얼마나 오래 Andrew를 기다렸니?

→ _____ _____ _____ _____

_____ for Andrew? (wait)

23 다음 중 주어진 우리말을 바르게 영작하지 <u>않은</u> 것을 고르세요.

① 저녁 식사 전에 손을 씻어라.
 → Wash your hands before dinner.
② 그녀는 교실에 있지 않니?
 → Isn't she in the classroom?
③ 너와 민지는 오늘 아침에 어디 있었니?
 → Where were you and Minji this morning?
④ 음악을 크게 듣지 마라.
 → Let's not listen to music loudly.
⑤ 서울에서 제주도까지는 얼마나 머니?
 → How far is Jeju Island from Seoul?

20

> 여기서 사진을 찍자.

→ _____ _____ _____ _____

here. (take, a picture)

24 다음 중 빈칸에 들어갈 말이 나머지와 <u>다른</u> 것을 고르세요.

① _____ strange the man is!
② _____ fresh air it is!
③ _____ tiny the insect is!
④ _____ cool the wind is!
⑤ _____ brave the child is!

25 〈보기〉와 같이 빈칸에 알맞은 말을 써서 부가의문문을 완성하세요.

> 〈보기〉 The boy took care of his sister, <u>didn't he</u>?

(1) The elevator isn't working,

_____?

(2) Many people keep pets these days,

_____?

(3) Don't touch this button, _____?

26 주어진 문장을 감탄문으로 <u>잘못</u> 바꿔 쓴 것을 고르세요.

① You are very clever.
→ How clever you are!
② Those are very warm gloves.
→ What warm gloves those are!
③ The babies are very little.
→ How little the babies are!
④ This t-shirt is very cheap.
→ What a cheap t-shirt this is!
⑤ The bike is very light.
→ How a light bike it is!

[27~29] 다음 문장에서 어법상 알맞지 <u>않은</u> 부분을 찾아 바르게 고치세요.

27 Be not sad about the news all day.

_____ → _____

28 Let's think not about negative things.

_____ → _____

29 What much sugar is in the jar?

_____ → _____

[30~31] 다음 대화의 빈칸에 알맞은 말을 써서 응답을 완성하세요.

30
A: Didn't you lose your phone?
B: _____, _____ _____. Can you tell me your phone number again?

31
A: Mr. Brooks is a lawyer, isn't he?
B: _____, _____ _____. He's a dentist.

32 다음 중 어법상 알맞은 문장의 개수를 고르세요.

ⓐ What a high mountain it is!
ⓑ How dark this place it is!
ⓒ You turned off the light, didn't you?
ⓓ It's too expensive. Don't buy it.
ⓔ When can you deliver the product?
ⓕ Let's not eat fast food anymore, will we?

① 1개　　② 2개　　③ 3개
④ 4개　　⑤ 5개

CHAPTER 6

비교 표현

원급 **long**

비교급 **long**er

최상급 the **long**est

원급, 비교급, 최상급

비교급과 최상급 만드는 법

◇ 형용사 또는 부사를 사용하여 둘 이상을 비교하는 표현을 나타낼 수 있다.
- 원급: 둘을 비교하여 그 정도가 같을 때
- 비교급: 둘을 비교하여 정도가 서로 차이가 날 때
- 최상급: 셋 이상을 비교하여 그 중 하나가 가장 두드러질 때

◇ 비교급과 최상급을 나타낼 때는 형용사/부사의 형태를 변화시킨다.
비교급 = 형용사/부사+-er
최상급 = 형용사/부사+-est

	원급	비교급	최상급

대부분의 단어+-er/-est			
tall	–	taller	– tallest
old	–	older	– oldest
long	–	longer	– longest

-e로 끝나는 단어+-r/-st			
nice	–	nicer	– nicest
wise	–	wiser	– wisest
large	–	larger	– largest

「자음+-y」로 끝나는 단어: y를 i로 고치고 +-er/-est			
busy	–	busier	– busiest
easy	–	easier	– easiest
heavy	–	heavier	– heaviest

「단모음+단자음」으로 끝나는 단어: 자음을 한 번 더 쓰고 +-er/-est			
big	–	bigger	– biggest
hot	–	hotter	– hottest
thin	–	thinner	– thinnest

2음절 이상인 단어: more/most +형용사/부사			
slowly	–	**more** slowly	– **most** slowly
popular	–	**more** popular	– **most** popular
difficult	–	**more** difficult	– **most** difficult

3음절 단어뿐만 아니라, -ly, -ful, -less, -ous, -ive, -ish, -ing, -ed로 끝나는 2음절 이상인 단어에도 more을 붙여 비교급을 만든다.

불규칙			
good/well	–	**better**	– **best**
many/much	–	**more**	– **most**
far(거리가 먼)	–	**farther**	– **farthest**
far(정도가 더한)	–	**further**	– **furthest**
little	–	**less**	– **least**

원급 표현

◇ 「as+형용사[부사]의 원급
+as」는 '~만큼 …한[하게]'이라
는 의미를 나타낸다.

◇ 서로 비슷하거나 같은 두 대
상을 두고 어느 정도인지를 나타
낼 때 쓴다.

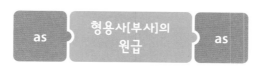

~만큼 …한[하게]

• The apple is **as heavy as** the orange.
• Kate swims **as well as** I do.
• Today is**n't as cold as** yesterday. <부정형: not+as[so]+형용사[부사]의 원급+as>

비교급 표현

◇ 「형용사[부사]의 비교급
+than」은 '~보다 더 …한[하게]'
라는 의미를 나타낸다.

◇ 서로 다른 두 대상을 비교할
때 쓴다.

◇ 비교급 앞에 much, even,
still, a lot, far를 써서 '훨씬 더 ~
한'의 의미로 비교급을 강조할 수
있다.

만점 Tip

비교 표현에서 비교되는 대상은 문
법적으로 같은 형태여야 한다.
My hat is smaller than **you**. (×)
　　　→ **yours**(= your hat)
(내 모자는 네 것보다 더 작다.)

비교급 강조
(훨씬 더 ~한)

much
even
still
a lot
far

형용사[부사]의
비교급

than

James

me

~보다 더 …한[하게]

• James runs **faster than** I do.
• Chinese is **more difficult than** English for me.
• I have **more** *money* **than** I need.
• He arrived here ***much*** **earlier than** you.

very, too는 비교급 강조로 쓰이지 않는다.

최상급 표현

◇ 「the+형용사[부사]의 최상
급+in[of] 범위」는 '~ 중에서 가
장 …한[하게]'라는 의미를 나타
낸다.

◇ 주어진 범위 안의 여러 대상
중 정도가 가장 심하거나 덜한
것을 나타낼 때 쓴다.

me

~ 중에서 가장…한[하게]

• I'm **the shortest of my friends** .
• Susan loves her mom **(the) most in the world**.

부사의 최상급 앞에 있는 the는 생략할 수 있다.

• 사과는 오렌지만큼 무겁다. / Kate는 나만큼 수영을 잘한다. / 오늘은 어제만큼 춥지 않다.
• James는 나보다 더 빨리 달린다. / 나에게 중국어는 영어보다 더 어렵다. / 나는 내가 필요한 것보다 더 많은 돈을 가지고 있다. / 그는 너보다 훨씬 더 일찍 이곳에 도착
했다.
• 나는 내 친구들 중에서 키가 가장 작다. / Susan은 세상에서 자신의 엄마를 가장 사랑한다.

1 다음 중 원급-비교급-최상급이 바르게 짝지어지지 않은 것을 고르세요.

① little – less – least
② hot – hotter – hottest
③ large – larger – largest
④ beautiful – more beautiful – most beautiful
⑤ famous – famouser – famousest

[2~3] 다음 중 빈칸에 들어갈 알맞은 말을 고르세요.

2
Her bag is as _____ as mine.

① heavy
② heavier
③ more heavy
④ heaviest
⑤ most heavy

3
He is the _____ soccer player of all time.

① great
② greater
③ greatest
④ more great
⑤ most great

4 다음 중 빈칸에 들어갈 수 없는 말을 고르세요.

A snail is _____ smaller than an elephant.

① even
② much
③ very
④ still
⑤ far

서술형

5 그림과 일치하도록 괄호 안의 말을 알맞은 형태로 바꾸어 문장을 완성하세요.

→ Apples are _____ _____
_____ oranges. (expensive)

6 다음 중 우리말을 영어로 바르게 옮긴 것을 고르세요.

나에게는 과학이 영어보다 훨씬 더 어렵다.

① Science is more difficult than English for me.
② Science is much more difficult English for me.
③ Science is most difficult than English for me.
④ Science is much more difficult than English for me.
⑤ Science is much difficult than English for me.

서술형

7 우리말과 일치하도록 괄호 안의 말을 바르게 배열하여 문장을 완성하세요.

한국에서 야구는 테니스보다 더 인기 있다.
(is / more / tennis / than / baseball / popular)

→ _____
_____ in Korea.

8　다음 중 밑줄 친 부분이 어법상 알맞지 <u>않은</u> 것을 고르세요.

① Seoul is <u>the largest</u> city in Korea.
② He plays the guitar <u>better than</u> me.
③ This chair is <u>most comfortable</u> than that one.
④ Today was <u>the hottest</u> day of the year.
⑤ Andy is <u>the tallest</u> in his class.

9　다음 중 어법상 알맞은 문장을 고르세요.

① What is longer river in the world?
② Your cell phone is bigger mine.
③ Time is the most precious thing.
④ Laura is the wiser friend of mine.
⑤ I'm not as taller as my brother.

서술형
[10~11] 괄호 안의 말을 사용하여 주어진 두 문장을 한 문장으로 바꿔 쓰세요.

10
Paul is 170cm tall. Mike is 165cm tall.

→ Mike is _____ _____ Paul. (short)

11
Amy got a higher score than Nick. I got a higher score than Amy.

→ Nick got _____ _____ _____
of the three of us. (low)

서술형
[12~14] 다음 문장의 밑줄 친 부분을 바르게 고치세요.

12　The cheesecake is not as <u>bigger</u> as the chocolate cake.

→ _____

13　This dictionary is <u>useful</u> than yours.

→ _____

14　Which animal is <u>the slowest</u> than a turtle?

→ _____

15　다음 중 어법상 알맞지 <u>않은</u> 문장을 <u>모두</u> 고르세요.

① It is the tallest building in the world.
② This new bed is narrower than the old one.
③ I will exercise more than my brother.
④ Jack is honest than his friends.
⑤ Sarah is the younger girl in the family.

서술형
[16~17] 우리말과 일치하도록 괄호 안의 말을 사용하여 문장을 완성하세요.

16
이 화장실은 저 화장실만큼 깨끗하지 않다.

→ This restroom is _____

_____ that restroom. (clean)

17
오늘 나는 어제보다 훨씬 기분이 좋다.

→ Today I'm feeling _____

_____ yesterday. (much, good)

UNIT 02 / 여러 가지 비교 구문 /

as+원급+as possible

◆ 「as+원급+as possible」 구문은 '가능한 한 ~'이라는 의미를 나타낸다.

◆ as+원급+as possible
= as+원급+as+주어+can[could]

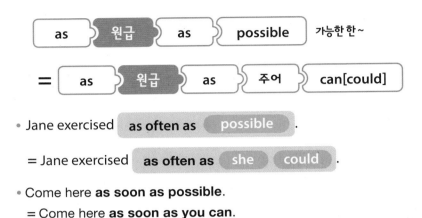

- Jane exercised **as often as** possible .

 = Jane exercised **as often as** she could .

- Come here **as soon as possible**.

 = Come here **as soon as you can**.

배수사를 사용한 비교 표현

◆ 「배수사+as+원급+as」 구문은 '…보다 몇 배 더 ~한[하게]'이라는 의미를 나타낸다.

◆ 두 배, 세 배 등 배수 표현을 사용해 비교하는 대상과 몇 배 차이가 나는지를 나타낸다.

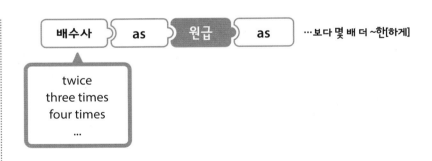

- The steak is twice as expensive as the pasta.
- Sam's ruler is **five times as long as** mine.
- My friend goes to the gym **three times as much as** I do.

- Jane은 가능한 한 자주 운동했다. / 가능한 한 빨리 여기로 와.
- 그 스테이크는 파스타보다 두 배 더 비싸다. / Sam의 자는 내 것보다 다섯 배 더 길다. / 내 친구는 나보다 세 배 더 많이 체육관에 간다.

비교급을 사용한 구문

◇ 「The 비교급 ~, the 비교급 …」 구문은 '더 ~할수록, 더 …하다'라는 의미를 나타낸다.

◇ 「비교급 and 비교급」 구문은 '점점 더 ~한[하게]'이라는 의미를 나타낸다. 비교급이 「more+원급」 형태면 「more and more+원급」으로 쓴다.

만점 Tip

「The 비교급 ~, the 비교급 …」 구문에서는 어순에 특히 주의해야 한다.
① the more+형용사/부사
The faster he drove, **the more nervous** I became.
the more I became nervous (×)
(그가 더 빨리 운전할수록, 나는 더 불안해졌다.)
② the+비교급+명사
The faster you walk, **the more** *weight* you can lose.
the more you lose weight (×)
(당신이 더 빨리 걸을수록, 더 많은 몸무게를 뺄 수 있다.)

◇ 「prefer A to B」 구문은 'B보다 A를 더 선호하다'라는 의미를 나타낸다.

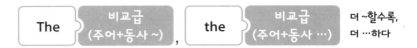

더 ~할수록, 더 …하다

- **The more** you rest, **the better** you feel.
- **The earlier** you wake up, **the more** things you can do.

점점 더 ~한[하게]

- The boy is getting **taller and taller**.
- The Internet is becoming **faster and faster**.
- The movie will become **more and more popular**.

than 대신 전치사 to를 쓰는 비교급

B보다 A를 더 선호하다

- Our classmates **prefer** soccer **to** baseball.
- My brother **prefers** comedy movies **to** sad movies.

최상급을 사용한 구문

◇ 「one of the+최상급+복수명사」 구문은 '가장 ~한 … 중 하나'라는 의미를 나타낸다.

만점 Tip

「one of the+최상급+복수명사」는 단수 취급한다.
One of the highest mountains in the world **is** Mt. Everest.
(세계에서 가장 높은 산 중 하나는 에베레스트산이다.)

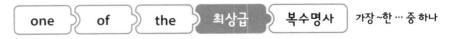

가장 ~한 … 중 하나

- Henry is **one of the best** *players* on the team.
- **One** of the most delicious *foods* in the restaurant is steak.
 주어 동사

- 네가 더 많이 쉴수록, 너는 기분이 나아질 것이다. / 네가 더 일찍 일어날수록, 너는 더 많은 것들을 할 수 있다. / 그 소년은 점점 더 키가 커지고 있다. / 인터넷은 점점 더 빨라지고 있다. / 그 영화는 점점 더 인기 있을 것이다. / 우리 반 친구들은 야구보다 축구를 더 선호한다. / 나의 형은 슬픈 영화보다 코미디 영화를 더 선호한다.
- Henry는 그 팀에서 최고의 선수 중 한 명이다. / 이 레스토랑에서 가장 맛있는 음식 중 하나는 스테이크이다.

[1~3] 다음 중 빈칸에 들어갈 알맞은 말을 고르세요.

1

The weather is getting _____.

① the hotter　　② hot and hot
③ the hottest　　④ hotter and hotter
⑤ as hot as

2

_____ I listened to the song, the more I liked it.

① More　　② Most
③ The more　　④ The most
⑤ More and more

3

It is one of _____ cafes in the city.

① famous　　② as famous
③ the more famous　④ most famous
⑤ the most famous

4 다음 중 밑줄 친 부분을 알맞게 고친 것으로 바르게 짝지어진 것을 고르세요.

• The noise is getting loud and loud. • One of fast animal is the cheetah.

① louder and louder – the more fast animal
② more loud and more loud – the more fast animals
③ louder and louder – the fastest animals
④ more and more loud – fastest animals
⑤ loudest and loudest – the fast animal

[5~7] 우리말과 일치하도록 괄호 안의 말을 사용하여 문장을 완성하세요.

5

우리는 나이가 더 들수록 더 현명해질 것이다.

→ _____ we get, _____ we will become. (old, wise)

6

나는 숙제를 가능한 한 빨리 끝낼 것이다.

→ I will finish my homework _____
_____. (quickly, possible)

7

Mark Twain은 역사상 최고의 작가 중 한 명이다.

→ Mark Twain is_____
_____ in history. (good, writer)

8 다음 중 어법상 알맞은 문장을 고르세요.

① The balloon became large and large.
② In summer, I wash my face as often as possible.
③ The more you smile, more people will like you.
④ One of the most popular sports are soccer.
⑤ My dog is getting more healthier and more healthier.

[9~10] 다음 중 어법상 알맞지 <u>않은</u> 문장을 고르세요.

9
① I threw the ball as hard as possible.
② The more we learn, the smarter we become.
③ It is getting darker and darker outside.
④ Ben's bag is twice as heavy as Ted's.
⑤ Picasso is one of the greatest artist in the 20th century.

10
① The farther you swim, the more careful you should be.
② Please answer me as soon as possible.
③ This paper is four times as wide as that paper.
④ The man reported the news as calmly as could.
⑤ Somi rode the bike faster and faster.

서술형

[11~13] 우리말과 일치하도록 〈보기〉의 단어를 이용하여 빈칸에 알맞은 말을 쓰세요.

〈보기〉	pretty	big	nice

11
내 바지에 난 구멍이 점점 더 커지고 있다.

→ The hole in my pants is getting _____

_____.

12
Jenny는 우리 학교에서 가장 예쁜 소녀 중 한 명이다.

→ Jenny is one of _____
girls in our school.

13
날씨가 더 좋을수록 우리는 기분이 더 좋아진다.

→ _____ the weather is, the better we feel.

서술형

[14~16] 우리말과 일치하도록 괄호 안의 말을 바르게 배열하여 문장을 완성하세요.

14
그 배우는 점점 더 성공했다.
(more / became / successful / and / more)

→ The actor _____

_____.

15
그 새로운 행성은 지구보다 세 배 더 크다.
(as / three / big / times / Earth / as)

→ The new planet is _____

_____.

16
그것은 이 책에서 가장 무서운 이야기 중 하나이다.
(the / stories / one / scariest / of)

→ It is _____

_____ in this book.

UNIT 03 / 원급, 비교급을 이용한 최상급 표현

원급, 비교급을 이용한 최상급 표현

◇ 원급과 비교급을 이용해 최상급 표현을 나타낼 수 있다.

◇ 원급을 이용한 최상급 표현 「No (other) ~ as+원급+as」는 '어떤 것도 …만큼 ~하지 않은'이라는 의미를 나타낸다.

◇ 비교급을 이용한 최상급 표현 「비교급+than any other ~」는 '다른 어떤 …보다 더 ~한'이라는 의미를 나타낸다.

◇ 「No (other) ~ 비교급+than」은 '어떤 것도 …보다 더 ~하지 않은'이라는 의미를 나타낸다.

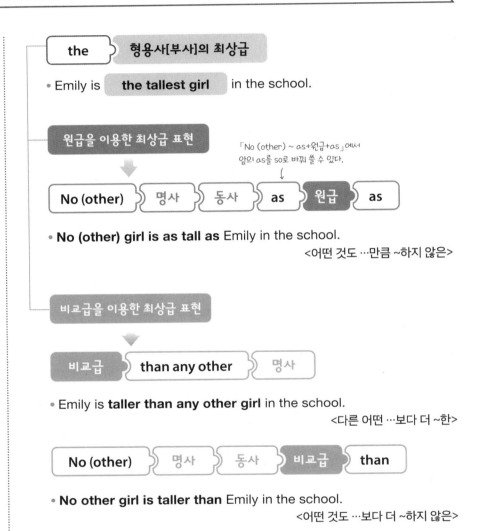

the / 형용사[부사]의 최상급

• Emily is **the tallest girl** in the school.

원급을 이용한 최상급 표현

「No (other) ~ as+원급+as」에서 앞의 as를 so로 바꿔 쓸 수 있다.

No (other) / 명사 / 동사 / **as** / 원급 / **as**

• **No (other) girl is as tall as** Emily in the school.

<어떤 것도 …만큼 ~하지 않은>

비교급을 이용한 최상급 표현

비교급 / **than any other** / 명사

• Emily is **taller than any other girl** in the school.

<다른 어떤 …보다 더 ~한>

No (other) / 명사 / 동사 / **비교급** / **than**

• **No other girl is taller than** Emily in the school.

<어떤 것도 …보다 더 ~하지 않은>

• The museum is **the most famous place** in my town.
 = **No (other) place is as famous as** the museum in my town.
 = The museum is **more famous than any other place** in my town.
 = **No (other) place is more famous than** the museum in my town.

• 학교에서 Emily는 가장 키가 큰 소녀이다. / 학교에서 어떤 다른 소녀도 Emily만큼 키가 크지 않다. / 학교에서 Emily는 다른 어떤 소녀보다 더 키가 크다. / 학교에서 어떤 다른 소녀도 Emily보다 더 키가 크지 않다. / 우리 마을에서 그 박물관은 가장 유명한 장소이다. / 우리 마을에서 어떤 다른 장소도 그 박물관만큼 유명하지 않다. / 우리 마을에서 그 박물관이 어떤 다른 장소보다 더 유명하다. / 우리 마을에서 어떤 다른 장소도 그 박물관보다 더 유명하지 않다.

∷ 적용 start!

[1~2] 다음 중 빈칸에 들어갈 알맞은 말을 고르세요.

1

No city in the world is _____ than Paris.

① beautiful ② as beautiful
③ more beautiful ④ the beautiful
⑤ most beautiful

2

Simon is _____ than any other boy in the family.

① old ② older ③ oldest
④ as old ⑤ the older

서술형

3 주어진 문장과 같은 뜻이 되도록 빈칸을 완성하세요.

Mark is the tallest player on his team.

→ Mark is _____ _____ _____

_____ _____ on his team.

고난도

4 다음 중 뜻이 나머지와 다른 문장을 고르세요.

① Jack is the most intelligent student in our class.
② No other student is as intelligent as Jack in our class.
③ No student is more intelligent than Jack in our class.
④ No other student is not so intelligent as Jack in our class.
⑤ Jack is more intelligent than any other student in our class.

서술형

[5~6] 우리말과 일치하도록 괄호 안의 말을 사용하여 문장을 완성하세요.

5

학교에서 어떤 남자아이도 Michael만큼 재미있지 않다.

→ No other boy _____

_____ in the school. (as, funny)

6

그 미술관에서 이 그림이 다른 어떤 그림보다 더 놀랍다.

→ This painting is _____

_____ in the gallery.
(amazing, than)

7 다음 중 어법상 알맞은 문장을 모두 고르세요.

① No other country is as large Russia in the world.
② No child is brave than Amy in the group.
③ The castle is the oldest building in the city.
④ Pasta is the most delicious than any other dish in the restaurant.
⑤ Nothing is more valuable than a true friend.

서술형

8 우리말과 일치하도록 괄호 안의 말을 바르게 배열하여 문장을 완성하세요.

과학은 나에게 다른 어떤 과목보다 더 흥미롭다.
(interesting / is / any / than / more / subject / other)

→ Science _____

_____ for me.

챕터 clear!

[1~4] 다음 중 빈칸에 들어갈 알맞은 말을 고르세요.

1

He is as _____ as his older brother.

① funny
② funnier
③ more funny
④ funniest
⑤ most funny

2

The bridge is the _____ one in town.

① old as
② older as
③ older than
④ oldest
⑤ most oldest

3

His English skills are getting _____.

① as good as
② the better
③ the best
④ good and better
⑤ better and better

4

The later I go to bed, _____ my mom will be.

① angry
② the angrier
③ angriest
④ angrier
⑤ the angriest

5 다음 중 표의 내용과 일치하지 않는 문장을 고르세요.

Liam	James	Henry
160cm	162cm	166cm
52kg	50kg	55kg
14 years old	15 years old	14 years old

① Liam is as old as Henry.
② Henry is heavier than Liam.
③ Liam is younger than James.
④ James is not as tall as Liam.
⑤ Henry is the tallest boy of the three.

6 다음 중 빈칸에 들어갈 수 없는 말을 고르세요.

This new house is _____ nicer than the old one.

① a lot
② much
③ very
④ far
⑤ even

서술형

[7~8] 주어진 문장과 같은 뜻이 되도록 빈칸을 완성하세요.

7

You should come home as early as possible.

→ You should come home _____

_____ _____ _____ _____.

8

No other fruit is more expensive than the pear in the store.

→ The pear is _____ _____

_____ in the store.

[9~10] 다음 중 어법상 알맞지 <u>않은</u> 문장을 고르세요.

9
① I love cats as much as you do.
② She studies the hardest of all the students.
③ The bus stop is farther than the subway station from my house.
④ Dance is the more difficult activity for me.
⑤ The exam was a lot easier than I thought.

10
① My dog gets fatter and fatter.
② The more I talked with her, the more I liked her.
③ My little sister walked as quietly as possible.
④ My book is twice as thick as my brother's.
⑤ Today is one of the warmer days of the year.

서술형

[11~12] 우리말과 일치하도록 괄호 안의 말을 바르게 배열하여 문장을 완성하세요.

11
이 컴퓨터는 저 노트북만큼 좋지 않다.
(good / that laptop / as / is / not / this computer / so)

→ _____
_____.

12
어떤 장소도 집보다 더 편하지 않다.
(home / other / is / than / no / place / comfortable / more)

→ _____
_____.

13 다음 중 두 문장의 의미가 같지 <u>않은</u> 것을 고르세요.

① Wolves are weaker than lions.
 = Wolves are not as strong as lions.
② Kelly is not as humorous as Emily.
 = Emily is not so humorous as Kelly.
③ Jim ran as fast as he could.
 = Jim ran as fast as possible.
④ The living room is the biggest room in my house.
 = The living room is bigger than any other room in my house.
⑤ Today is colder than yesterday.
 = Yesterday was not as cold as today.

서술형

[14~16] 우리말과 일치하도록 괄호 안의 말을 사용하여 문장을 완성하세요.

14
그는 한국에서 가장 유명한 요리사 중 한 명이다.

→ He is _____
_____ in Korea. (famous, chef)

15
Alex는 반에서 다른 아이들보다 훨씬 더 힘이 세다.

→ Alex is _____
_____ the other kids in the class. (far, strong)

16
그 소설은 점점 더 흥미진진해졌다.

→ The novel was getting _____
_____. (exciting)

17
① Minho isn't as busy Jinho.
② My computer is as better than his.
③ Mark is one of the most famous singers in France.
④ David is the shorter boy in my class.
⑤ This door is very larger than that one.

18
① The more you practice English, the easiest it gets.
② No product in that store is cheaper than this.
③ This homework is not as more difficult as the last one.
④ Tony studies science hard than any other boy in the school.
⑤ My shoes are getting wetter and wet in the rain.

19 다음 대화의 빈칸에 들어갈 알맞은 말을 고르세요.

> A: Ted, which subject do you like best?
> B: I like math more than _____.

① any subjects
② no other subject
③ any other subject
④ any subject
⑤ other subject

서술형
[20~21] 다음 문장에서 어법상 알맞지 않은 부분을 찾아 바르게 고치세요.

20 The higher I went up, the freshest the air got.

_____ → _____

21 One of the most popular players on our team are Harry.

_____ → _____

22 우리말과 일치하도록 괄호 안의 말을 바르게 배열할 때, 네 번째로 오는 단어를 고르세요.

> Brian은 운동을 가능한 한 많이 해야 한다.
> (possible / much / as / should / Brian / exercise / as)

① possible ② as
③ much ④ should
⑤ exercise

[23~24] 다음 중 밑줄 친 (A), (B)를 바르게 고쳐 쓴 것끼리 짝지어진 것을 고르세요.

23
> • Nothing is (A) importanter than health.
> • He kicked the ball as far (B) than possible.

① important – 삭제
② more important – as
③ important – as
④ more important – 삭제
⑤ as important – as

24
> • That mountain is one of the (A) mostest wonderful mountains in my country.
> • The prices of smartphones are getting (B) high and higher.

① more – high and high
② most – higher and high
③ more – higher and higher
④ most – higher and higher
⑤ more – highest and highest

25 서술형 다음 우리말을 영작할 때 빈칸에 알맞은 말을 쓰세요.

Jane의 집은 학교에서 우리 집보다 세 배 더 멀다.

→ Jane's house is _____ _____

_____ _____ _____ my house

from school.

26 고난도 다음 중 〈보기〉와 의미가 <u>다른</u> 것을 고르세요.

〈보기〉 Lake Baikal is the deepest lake in the world.

① Lake Baikal is deeper than any other lake in the world.
② No lake is deeper than Lake Baikal in the world.
③ No lake is as deep as Lake Baikal in the world.
④ No lake is so deep as Lake Baikal in the world.
⑤ Lake Baikal is not as deep as any other lake in the world.

[27~28] **우리말을 영작한 것 중 어법상 <u>틀린</u> 문장을 고르세요.**

27 ① Tom은 토끼만큼 빠르다.
　　→ Tom is as fast as a rabbit.
② 내 친구의 손은 난로처럼 따뜻하다.
　　→ My friend's hands are as warm as a stove.
③ 그녀는 나만큼 프랑스어를 잘 말한다.
　　→ She speaks French as well as I do.
④ 나의 머리는 그녀의 머리만큼 길다.
　　→ My hair is as long as hers.
⑤ 가장 건강에 좋은 과일들 중 하나는 블루베리이다.
　　→ One of the healthiest fruits are the blueberry.

28 ① 내 스마트폰은 점점 더 느려진다.
　　→ My smartphone gets slower and slower.
② 그녀의 방은 내 방보다 더 깨끗하다.
　　→ Her room is cleaner than mine.
③ Bob, 더 질문 있니?
　　→ Bob, do you have any further questions?
④ Nick은 내 친구들 중에 가장 덜 진지하다.
　　→ Nick is the less serious of my friends.
⑤ 그녀는 우리 동아리에서 가장 날씬한 사람이다.
　　→ She is the thinnest person in our club.

29 다음 중 〈보기〉와 의미가 같은 것을 고르세요.

〈보기〉 Nothing is more valuable than my family.

① My family is more valuable than.
② My family is as valuable as it.
③ Nothing is as valuable as my family.
④ Nothing is not so valuable as my family.
⑤ My family is more valuable than other families.

30 서술형 우리말과 일치하도록 〈조건〉에 맞게 문장을 완성하세요.

그것은 내 삶에서 가장 행복한 순간 중 하나였다.

〈조건〉
• 8 단어로 쓸 것
• happy, moment, in my life를 사용할 것

→ It was _____

_____ .

R

V

I

E

E

W

T._

누적 테스트

2회

정답 및 해설 p.29

CHAPTER 4 ▶ 조동사

- ¹_____: ① ~할 수 있다(= be able to) ② ~해도 된다 ③ ~해 주시겠어요? ④ ~일 수 있다
- cannot[can't]: ① ~해서는 안 된다 ② ~일 리가 없다
- may: ① ~해도 된다 ② ~할지도[일지도] 모른다
- will: ① ~할[일] 것이다 ② ~해 주시겠어요? ③ (반드시) ~할 것이다
- would: ① ~해 주시겠어요? ② ~하곤 했다(= used to)
- ²_____: ① ~해야 한다 ② ~임이 틀림없다
- have to: ~해야 한다
- don't[doesn't] have to: ~할 필요가 없다
- should: ① ~해야 한다 ② ~하는 것이 좋다

- would like to: ① ~하고 싶다 ② ~하시겠어요?
- ³_____: ~하는 게 낫다[좋다]

- ⁴_____: ① ~하곤 했다 <과거의 습관> ② (예전에는) ~였다 <과거의 상태>

- may[might] have p.p.: 어쩌면 ~였을지도 모른다
- could have p.p.: ~였을[했을] 수도 있다
- ⁵_____ have p.p.: ~였을[했을] 리가 없다
- ⁶_____ have p.p.: ~했음이 틀림없다
- ⁷_____: ~했어야 하는데 (하지 않았다)

CHAPTER 5 ▶ 문장의 종류

- 의문사: who(누가, 누구를), what(무엇, 무엇이, 무엇을), which(어느 것), when(언제), where(어디서, 어디에), why(왜), how(어떻게, 어떤)

- 의문사 의문문
 ① be동사 의문문: 의문사+⁸_____+⁹_____ ~?
 ② 일반동사 의문문: 의문사+do/does/did+¹⁰_____ +¹¹_____ ~?

Q1 다음 중 짝지어진 대화가 <u>어색한</u> 것을 고르세요.

① A: What will you do this weekend?
 B: I may visit my grandma's house.
② A: I felt very tired all day.
 B: You would like to take a rest.
③ A: I caught a cold. I'm so sick.
 B: You had better see a doctor.
④ A: Mom, can I watch TV now?
 B: No. You must finish your homework first.
⑤ A: Can she speak Chinese very well?
 B: Yes. She is able to speak French as well.

Q2 다음 두 문장의 의미가 통하도록 알맞은 조동사를 사용하여 문장을 완성하세요.

> Susan ate chocolate a lot, but she doesn't eat it anymore.

= Susan _____ _____ _____ chocolate a lot.

Q3 우리말과 일치하도록 주어진 단어를 사용하여 문장을 완성하세요.

> 나는 배가 너무 고프다. 나는 아침을 먹고 왔어야 하는데.

= I'm so hungry. I _____ breakfast. (eat)

Q4 주어진 단어와 알맞은 의문사를 사용하여 대답에 대한 질문을 완성하세요.

> A: _____ at the store? (buy)
> B: I bought a new hat and shoes.

- 긍정 명령문(~해라): 동사원형 ~.
- 부정 명령문(~하지 마라): Don't+동사원형 ~.

- 감탄문(정말 ~하구나!)
① what 감탄문: What+a[an]+형용사+¹² _____ (+주어+동사)!
② how 감탄문: How+형용사/부사(+주어+동사)!

- 제안문
① Let's+동사원형: ~하자
② Let's ¹³ _____ +동사원형: ~하지 말자
③ Why don't you[we] ~?: ~ 할래?

- 부가의문문(그렇지 (않니)?): be동사/조동사/do[does, did]+(not)+대명사?

- 부정의문문(~하지 않니?): 동사의 부정형+주어 ~?

CHAPTER 6 비교 표현

- 원급-비교급(원급+-er/more+원급)-최상급(원급+-est/most+원급)

- as+형용사[부사]의 ¹⁴ _____ +as: ~만큼 …한[하게]
- 형용사[부사]의 비교급+¹⁵ _____ : ~보다 더 …한[하게]
- the+형용사[부사]의 최상급+in[of] 범위: ~중에서 가장 …한[하게]

- as+원급+as ¹⁶ _____ : 가능한 한 ~
- 배수사+as+¹⁷ _____ +as: …보다 몇 배 더 ~한[하게]

- The ¹⁸ _____ (주어+동사 ~), ¹⁹ _____ 비교급 (주어+동사 …): 더 ~할수록, 더 …하다

- ²⁰ _____ ²¹ _____ 비교급: 점점 더 ~한[하게]
- prefer A to B: B보다 A를 더 선호하다
- one of the+최상급+²² _____ : 가장 ~한 … 중 하나
- the+형용사[부사]의 최상급
 = No (other) ~ as[so]+²³ _____ +as
 = ²⁴ _____ +than any other ~
 = No (other) ~ 비교급+than

Q5 다음 중 어법상 알맞은 문장을 고르세요.

① Don't to make noise in the library.
② Being polite to old people.
③ Don't parks your car here.
④ Please close your umbrella.
⑤ Not use bad words.

Q6 빈칸에 알맞은 부가의문문을 쓰세요.

(1) A: The students played basketball,
_____ _____ ?
B: Yes, they did.
(2) A: This math test was not easy,
_____ _____ ?
B: No, it wasn't. It was very difficult.

Q7 다음 중 어법상 알맞은 문장을 두 개 고르세요.

① Which movie is more interesting?
② This is the expensivest cell phone of these three.
③ Death Valley is the driest place in America.
④ This actor is famous as that actor in Korea.
⑤ In winter, we drink lesser water than summer.

Q8 우리말과 일치하도록 주어진 단어를 사용하여 문장을 완성하세요.

> 우리가 더 많이 저축할수록, 우리는 더 부유해진다.

→ _____ we save, _____ we become. (many, wealthy)

[1~3] 다음 중 빈칸에 들어갈 알맞은 말을 고르세요.

1

Bill bought a very expensive car.
He _____ be rich.

① is able to ② will
③ must ④ should
⑤ had better

2

The weather is getting _____.

① the hotter ② as hot as
③ the hottest ④ hotter and hotter
⑤ hot and hot

3

A: _____ you tired?
B: No, I'm not. I'm okay.

① Isn't ② Aren't
③ Don't ④ Won't
⑤ Can't

서술형

4 괄호 안의 말과 알맞은 의문사를 사용하여 대답에 대한 질문을 완성하세요.

A: _____ _____ _____ _____
 tomorrow? (study, you)
B: In the library.

5 다음 중 밑줄 친 단어의 비교급 형태로 바르게 짝지어 진 것을 고르세요.

· Justin plays basketball <u>well</u> than me.
· Brian arrived at school <u>early</u> than me.

① best – earlier
② better – more early
③ more well – earlier
④ best – more early
⑤ better – earlier

6 다음 중 어법상 알맞은 문장을 고르세요.

① Not take pictures in the museum.
② What kind man he is!
③ Let's tell not her our secret.
④ When did you meet Elizabeth?
⑤ Michael can't understand Korean, can't he?

7 다음 〈보기〉의 밑줄 친 부분과 의미가 같은 것을 고르세요.

〈보기〉 You <u>can</u> use this house for a week.

① <u>Can</u> you play a musical instrument?
② The girl <u>can</u> speak four languages.
③ <u>Can</u> you tell me your address?
④ John <u>can</u> drive a truck.
⑤ <u>Can</u> I eat the cake in my room?

서술형

8 빈칸에 알맞은 부가의문문을 쓰세요.

(1) A: The students will graduate next year,
 _____ _____?
 B: Yes, they will.
(2) A: He came from Canada, _____
 _____?
 B: No, he didn't. He came from Australia.

9 다음 중 짝지어진 대화가 <u>어색한</u> 것을 고르세요.

① A: What would you like to drink?
 B: I'd like to drink hot coffee.

② A: Dad, can I go out now?
 B: No, you can't. It's too late.

③ A: Where is Joe?
 B: I don't know. He may have left early.

④ A: May I sit here?
 B: Of course. That's an empty seat.

⑤ A: When should I return this book to you?
 B: Anytime. You must not hurry.

10 다음 중 빈칸에 들어갈 수 <u>없는</u> 말을 고르세요.

> My dog is _____ bigger than yours.

① far ② much ③ a lot
④ very ⑤ even

서술형

11 다음 두 문장의 의미가 통하도록 알맞은 조동사를 사용하여 문장을 완성하세요.

> He rode his bike every evening, but he doesn't do it anymore.

→ He _____ _____ _____ his bike every evening.

서술형

[12~16] 우리말과 일치하도록 괄호 안의 말을 사용하여 문장을 완성하세요.

12

> Dave가 내 카메라를 고장 냈다. 그는 그것을 조심했어야 하는데.

→ Dave broke my camera. He _____ _____ with it. (be, careful)

13

> 우리는 산꼭대기에서 아름다운 일출을 볼 수 있을 거야.

→ We _____ a beautiful sunrise on the top of the mountain. (able, see)

14

> Charlie는 우리 동네에서 가장 친절한 사람 중 한 명이다.

→ Charlie is _____ in my neighborhood. (kind, person)

15

> 이 사전이 저 공책보다 세 배 더 두껍다.

→ This dictionary is _____ _____ that notebook. (three, thick, as)

16

> 네가 더 연습할수록, 너는 노래를 더 잘할 수 있다.

→ _____, _____ you can sing. (much, practice, good)

[17~18] 괄호 안의 말을 사용하여 문장을 완성하세요.

17

> Soccer is one of _____ _____
> _____ sports in the world. (popular)

18

> The higher we went up, _____ _____
> the air was. (fresh)

[19~20] 다음 중 어법상 알맞지 <u>않은</u> 것을 고르세요.

19 ① You must be back home by nine.
② Alex may like the carrot cake.
③ There used to be a temple here.
④ Ms. Han will can help us.
⑤ They won't attend the meeting, will they?

20 ① Silver is not as expensive as gold.
② The test is getting more and more difficult.
③ Lily is the tallest girl of us all.
④ This television is bigger than that one.
⑤ His house is twice as older as mine.

서술형

21 다음 빈칸에 공통으로 들어갈 알맞은 말을 쓰세요.

> · The movie just started. You _____ be quiet.
> · It's raining. I _____ have brought my umbrella.

서술형

22 밑줄 친 부분을 바르게 고쳐 쓰세요.

(1) Your sister is six years old, <u>doesn't she</u>?

→ _____

(2) <u>Whom</u> wrote this poem?

→ _____

(3) <u>What hard</u> he tries!

→ _____

23 다음 중 짝지어진 두 문장의 의미가 <u>다른</u> 것을 고르세요.

① He could fix his car without any help.
= He was able to fix his car without any help.
② May I use the bathroom?
= Can I use the bathroom?
③ Everyone must wear a seat belt.
= Everyone has to wear a seat belt.
④ What a short time!
= How short the time is!
⑤ You don't have to talk to your sister like that.
= You shouldn't talk to your sister like that.

24 다음 중 (A), (B)에 들어갈 말이 바르게 짝지어진 것을 고르세요.

> · It's very cold outside. You ___(A)___ wear a coat.
> · We have enough time. We ___(B)___ finish it right now.

① had better – must not
② used to – may not
③ had better – don't have to
④ used to – must not
⑤ would like to – don't have to

[25~26] 다음 대화의 빈칸에 들어갈 알맞은 말을 고르세요.

25

A: _____ did you stay in France?
B: For two weeks.

① When
③ What time
⑤ How many
② How long
④ Where

26

A: Kate, are you afraid of water?
B: Not at all. I'm used _____.

① swim
③ to swim
⑤ to swam
② swimming
④ to swimming

27 다음 중 〈보기〉와 의미가 <u>다른</u> 것을 고르세요.

〈보기〉 Korean is the easiest subject for me.

① Korean is one of the easiest subjects for me.
② No other subject is as easy as Korean for me.
③ Korean is easier than any other subject for me.
④ No subject is as easy as Korean for me.
⑤ No subject is easier than Korean for me.

서술형

[28~31] 우리말과 일치하도록 괄호 안의 말을 바르게 배열하여 문장을 완성하세요.

28

노력이 행운보다 훨씬 더 중요하다.
(is / than / effort / important / good luck / more / far)

→ _____
_____.

29

어떤 남자아이도 David만큼 정직하지 않다.
(honest / boy / David / no / as / is / other / as)

→ _____
_____.

30

정말 아름다운 날이구나!
(it / a / day / is / what / beautiful)

→ _____
_____!

31

Wendy가 나에게 거짓말을 했을 리가 없다.
(told / to / Wendy / me / have / cannot / a lie)

→ _____
_____.

고난도

32 다음 중 어법상 알맞은 문장끼리 짝지어진 것을 고르세요.

ⓐ The more we have, the more we want.
ⓑ Alice must have caught a cold.
ⓒ Please speak as slowly possible.
ⓓ How little is the child!
ⓔ You had better get some sleep now.

① ⓐ, ⓑ, ⓒ
③ ⓐ, ⓒ, ⓓ
⑤ ⓒ, ⓓ, ⓔ
② ⓐ, ⓑ, ⓔ
④ ⓑ, ⓓ, ⓔ

◆ 동사 변화표 ◆

각 빈칸에 알맞은 동사의 형태를 넣어보세요.

ANSWER p.119

p.p. 현재완료/과거완료/수동태/분사/분사구문/가정법

-ing 현재진행형/과거진행형/동명사/현재완료진행/진행형 수동태/분사/분사구문

A - B - B

현재형	과거형	과거분사형(p.p.)	현재분사형(-ing)
bring (가져오다)			
build (짓다)			
buy (사다)			
catch (잡다)			
feel (느끼다)			
fight (싸우다)			
get (얻다)			
have (가지다)			
hang (걸다)			
hear (듣다)			
hold (잡다)			
keep (유지하다)			
lay (눕히다, 놓다)			
lead (인도하다)			
leave (떠나다)			
lose (잃다)			
lend (빌려주다)			
make (만들다)			
mean (의미하다)			
meet (만나다)			
pay (지불하다)			
say (말하다)			
seek (찾다)			
sell (팔다)			
send (보내다)			
sleep (잠자다)			
smell (냄새 맡다)			

shine (빛나다)			
shoot (쏘다)			
sit (앉다)			
spend (소비하다)			
spill (엎지르다)			
sweep (청소하다)			
teach (가르치다)			
tell (말하다)			
think (생각하다)			
win (이기다)			

A · B · C

현재형	과거형	과거분사형(p.p.)	현재분사형(-ing)
be (~이다, 있다)			
begin (시작하다)			
bite (물다)			
blow (불다)			
break (깨뜨리다)			
choose (고르다)			
do (하다)			
draw (그리다)			
drink (마시다)			
drive (운전하다)			
eat (먹다)			
fall (떨어지다)			
fly (날다)			
forget (잊다)			
freeze (얼다)			
get (얻다)			
give (주다)			
go (가다)			
grow (자라다)			
hide (숨다)			
know (알다)			

현재형	과거형	과거분사형(p.p.)	현재분사형(-ing)
lie (눕다)			
ring (울리다)			
rise (오르다)			
see (보다)			
shake (흔들다)			
show (보여주다)			
speak (말하다)			
sing (노래하다)			
steal (훔치다)			
swim (수영하다)			
take (잡다)			
throw (던지다)			
wake (잠이 깨다)			
wear (입다)			
write (쓰다)			

A - B - A

현재형	과거형	과거분사형(p.p.)	현재분사형(-ing)
become (되다)			
come (오다)			
run (달리다)			

A - A - A

현재형	과거형	과거분사형(p.p.)	현재분사형(-ing)
cut (베다)			
hit (치다, 때리다)			
hurt (다치다)			
let (~하게 하다)			
put (놓다)			
set (놓다)			
shut (닫다)			
read[ri:d] (읽다)			

A - B - B

bring (가져오다)	brought	brought	bringing
build (짓다)	built	built	building
buy (사다)	bought	bought	buying
catch (잡다)	caught	caught	catching
feel (느끼다)	felt	felt	feeling
fight (싸우다)	fought	fought	fighting
get (얻다)	got	got/gotten	getting
have (가지다)	had	had	having
hang (걸다)	hung	hung	hanging
hear (듣다)	heard	heard	hearing
hold (잡다)	held	held	holding
keep (유지하다)	kept	kept	keeping
lay (눕히다, 놓다)	laid	laid	laying
lead (인도하다)	led	led	leading
leave (떠나다)	left	left	leaving
lose (잃다)	lost	lost	losing
lend (빌려주다)	lent	lent	lending
make (만들다)	made	made	making
mean (의미하다)	meant	meant	meaning
meet (만나다)	met	met	meeting
pay (지불하다)	paid	paid	paying
say (말하다)	said	said	saying
seek (찾다)	sought	sought	seeking
sell (팔다)	sold	sold	selling
send (보내다)	sent	sent	sending
sleep (잠자다)	slept	slept	sleeping
smell (냄새 맡다)	smelled/smelt	smelled/smelt	smelling
shine (빛나다)	shone/shined	shone/shined	shining
shoot (쏘다)	shot	shot	shooting
sit (앉다)	sat	sat	sitting
spend (소비하다)	spent	spent	spending
spill (엎지르다)	spilled/spilt	spilled/spilt	spilling
sweep (청소하다)	swept	swept	sweeping
teach (가르치다)	taught	taught	teaching
tell (말하다)	told	told	telling
think (생각하다)	thought	thought	thinking
win (이기다)	won	won	winning

A - B - A

become (되다)	became	become	becoming
come (오다)	came	come	coming
run (달리다)	ran	run	running

A - B - C

be (~이다, 있다)	was/were	been	being
begin (시작하다)	began	begun	beginning
bite (물다)	bit	bitten	biting
blow (불다)	blew	blown	blowing
break (깨뜨리다)	broke	broken	breaking
choose (고르다)	chose	chosen	choosing
do (하다)	did	done	doing
draw (그리다)	drew	drawn	drawing
drink (마시다)	drank	drunk	drinking
drive (운전하다)	drove	driven	driving
eat (먹다)	ate	eaten	eating
fall (떨어지다)	fell	fallen	falling
fly (날다)	flew	flown	flying
forget (잊다)	forgot	forgotten	forgetting
freeze (얼다)	froze	frozen	freezing
get (얻다)	got	gotten/got	getting
give (주다)	gave	given	giving
go (가다)	went	gone	going
grow (자라다)	grew	grown	growing
hide (숨다)	hid	hidden	hiding
know (알다)	knew	known	knowing
lie (눕다)	lay	lain	lying
ring (울리다)	rang	rung	ringing
rise (오르다)	rose	risen	rising
see (보다)	saw	seen	seeing
shake (흔들다)	shook	shaken	shaking
show (보여주다)	showed	shown/showed	showing
speak (말하다)	spoke	spoken	speaking
sing (노래하다)	sang	sung	singing
steal (훔치다)	stole	stolen	stealing
swim (수영하다)	swam	swum	swimming
take (잡다)	took	taken	taking
throw (던지다)	threw	thrown	throwing
wake (잠이 깨다)	woke	woken	waking
wear (입다)	wore	worn	wearing
write (쓰다)	wrote	written	writing

A - A - A

cut (베다)	cut	cut	cutting
hit (치다, 때리다)	hit	hit	hitting
hurt (다치다)	hurt	hurt	hurting
let (~하게 하다)	let	let	letting
put (놓다)	put	put	putting
set (놓다)	set	set	setting
shut (닫다)	shut	shut	shutting
read[riːd] (읽다)	read[red]	read[red]	reading

1 구문 — 판매 1위 '천일문' 콘텐츠를 활용하여 정확하고 다양한 구문 학습

(끊어읽기) (해석하기) (문장 구조 분석) (해설·해석 제공) (단어 스크램블링) (영작하기)

2 문법·서술형 — 쎄듀의 모든 문법 문항을 활용하여 내신까지 해결하는 정교한 문법 유형 제공

(객관식과 주관식의 결합) (문법 포인트별 학습) (보기를 활용한 집합 문항) (내신대비 서술형) (어법+서술형 문제)

3 어휘 — 초·중·고·공무원까지 방대한 어휘량을 제공하며 오프라인 TEST 인쇄도 가능

(영단어 카드 학습) (단어 ↔ 뜻 유형) (예문 활용 유형) (단어 매칭 게임)

4 선생님 보유 문항 이용

(Online Test) (OMR Test)

☕ cafe.naver.com/cedulearnteacher

쎄듀런 학습 정보가 궁금하다면?

쎄듀런 Cafe

· 쎄듀런 사용법 안내 & 학습법 공유
· 공지 및 문의사항 QA
· 할인 쿠폰 증정 등 이벤트 진행

어휘별 암기팁으로 쉽게 학습하는
어휘끝 중학 시리즈
Word Complete

어휘끝 중학 필수　　　　　　　　　　　　　　　　어휘끝 중학 마스터

1 최신 교과과정을 반영한 개정판 발간
2 중학생을 위한 5가지 종류의 암기팁 제시
3 학습을 돕는 3가지 버전의 MP3 제공 (QR코드)
4 Apply, Check & Exercise, 어휘테스트 등 반복 암기 체크

중학 필수	12,000원
수록 어휘 수	1,300개
대상	중학 기본·필수 어휘를 익히고자 하는 학생
예상 학습 기간	8주

중학 마스터	12,000원
수록 어휘 수	1,000개
대상	중학 고난도·고등 기초 어휘를 학습하려는 학생
예상 학습 기간	8주

암기팁

재미나고 효과적인 단어학습이 되도록 쉬운 **어원 풀이**

뜻이 쏙쏙 박히는 명쾌한 **뜻 풀이**

핵심 뜻이 명확하게 이해되는 **뉘앙스 차이**, 기억을 돕는 **삽화**

의미들을 서로 연결하여 한층 암기가 수월한 **다의어**

쎄듀

GRAMMAR

2

문장
시제
조동사
비교

이미지로 정리하는 비주얼 영문법

그래머 픽

정답 및 해설

GRAMMAR

정답 및 해설

2

이미지로 정리하는 비주얼 영문법

그래머 픽

UNIT 01 SV/SVC
p.15

∷ 적용 start!

1 ① 2 ③ 3 ④ 4 ② 5 ③

6 The man looks like a basketball player.

7 My father seemed very busy 8 ④

1 내 여동생 지수는 _____.
① 현명하게 ② 똑똑하다 ③ 학생이다 ④ 나의 가장 친한 친구이다 ⑤ 수줍음이 많고 조용하다
해설 be동사 뒤의 보어 자리에는 명사나 형용사를 쓸 수 있으므로 부사 ① wisely는 알맞지 않다.

2 나는 오늘 아침에 _____ 느꼈다.
① 아주 좋다고 ② 끔찍하다고 ③ 춥게 ④ 아주 행복하다고 ⑤ 영화배우 같다고
해설 감각동사 뒤의 보어 자리에는 부사를 쓸 수 없으므로 ③ coldly는 알맞지 않다. 「감각동사+like」 뒤에는 명사를 쓰므로 ⑤ like a movie star는 알맞다.

3 내 고양이는 _____ 달렸다.
① 갑자기 ② 밤에 ③ 1분 전에 ④ 방을 ⑤ 집 뒤에서
해설 동사 run은 「주어+동사」만으로 문장이 완전하고, 목적어가 필요하지 않은 동사이므로 빈칸에 명사 ④ the room은 들어갈 수 없다.

4 해설 감각동사 뒤의 보어 자리에는 형용사가 와야 하므로 tastes 뒤에 healthy를 쓴 ②가 알맞다. taste like 뒤에는 명사가 와야 한다.

5 ① 그 어린 소년은 _____ 가지고 있다.
② 우리는 어젯밤에 _____ 샀다.
③ 새 한 마리가 내 머리 위로 _____ 날았다.
④ Mike는 _____ 정말 원한다.
⑤ 나의 엄마는 나를 위해 _____ 만드셨다.
해설 ③ fly는 목적어가 필요하지 않은 동사이다. 나머지는 모두 목적어가 필요한 동사이다.

6 해설 감각동사 look 뒤에 명사를 쓰려면 look like를 쓰고 뒤에 a basketball player를 쓴다.

7 해설 동사 seem 뒤에 보어로 형용사가 와야 하므로 seemed very busy로 쓴다.

8 ① 그 소년은 배고파 보인다.
② 그녀는 강을 따라 걸었다.
③ 그 피자는 맛있는 냄새가 난다.
④ 그 음악은 졸리게 들린다.
⑤ 그 우유는 쉽게 상했다.
해설 ④ 감각동사 뒤에 보어로 형용사가 와야 하므로 sleep을 sleepy로 고쳐야 알맞다.
어휘 go bad (음식이) 상하다

UNIT 02 SVO/SVOO
p.18

∷ 적용 start!

1 ② 2 ③ 3 cooks us delicious food

4 The staff showed a guidebook to them 5 I asked the teacher three questions 6 ① 7 ④

8 ⑤ 9 ② 10 ①, ③ 11 his cell phone to Cindy 12 got a blanket for me 13 ③

14 ⑤ 15 ②

1 나의 어머니는 나에게 따뜻한 스웨터를 사주셨다.
해설 동사 buy는 4형식 문장을 3형식 문장으로 바꿀 때 간접목적어 앞에 전치사 ② for를 쓴다.

2 유나는 자신의 친구에게 케이크를 _____.
해설 3형식 문장이고 간접목적어 her friend 앞에 전치사 to가 있으므로 빈칸에 ③ gave가 알맞다. ①, ②, ④ 간접목적어 앞에 for를 쓰는 동사들이고, ⑤ 간접목적어 앞에 of를 쓴다.

3 해설 전치사가 없고 목적어가 두 개이므로 「주어+동사+간접목적어+직접목적어」 형태의 4형식으로 쓰면 된다.

4 해설 수여동사 showed와 전치사 to가 있으므로 「주어+동사+직접목적어+전치사+간접목적어」 형태의 3형식 문장으로 쓰면 된다.

5 해설 수여동사 asked가 있고 전치사가 없으므로 「주어+동사+간접목적어+직접목적어」 형태의 4형식으로 쓰면 된다.

6 해설 동사 marry 뒤에는 전치사를 쓰지 않으므로 married 뒤에 목적어 his best friend를 쓴 ①이 알맞다.

7 · 그가 너에게 질문을 했니?
· 나의 할머니는 나에게 슬픈 이야기를 해주셨다.
· Jake는 자신의 남동생에게 장난감 기차를 사주었다.
해설 모두 3형식 문장이고 동사 ask는 간접목적어 앞에 of를, tell은 to를, buy는 for를 쓰므로 ④가 알맞다.

8 ① Susan은 Amy에게 장갑을 만들어주었다.
② 나는 내 친구 Sam에게 이메일을 보냈다.
③ 우리는 이 문제에 대해 어제 의논했다.
④ 나의 이모는 나에게 요가를 가르쳐주었다.
⑤ 그녀는 산 정상에 도달했다.
해설 ① 동사 made가 있으므로 of를 for로 고쳐야 알맞다. ② 동사 sent가 있으므로 간접목적어 my friend Sam 앞에 to를 써야 알맞다. ③ 동사 discuss 뒤에는 전치사를 쓰지 않으므로 about을 삭제해야 적절하다. ④ 간접목적어와 직접목적어의 자리가 바뀌었으므로 taught me to yoga를 taught yoga to me로 바꾸거나, to를 삭제해 4형식 문장인 taught me yoga로 고쳐야 알맞다.

9 아이들은 자신들의 부모님께 편지를 썼다.

해설 동사 write는 4형식 문장을 3형식 문장으로 바꿀 때 간접목적어 앞에 전치사 to를 쓰므로 ②가 알맞다.

10 ① 그는 그녀에게 아무것도 요리해주지 않았다.
② 제게 물 한 잔을 갖다 주세요.
③ James는 회의에 참석하지 않았다.
④ Nancy는 내 질문에 대답하지 않았다.
⑤ 그들은 우리에게 오래된 컴퓨터를 팔았다.

해설 ① 수여동사 cook이 있으므로 anything her를 her anything으로 바꿔 4형식으로 고치거나, her 앞에 for를 써서 3형식 문장으로 고쳐야 한다. ③ 동사 attend 뒤에는 전치사를 쓰지 않으므로 to를 삭제해야 알맞다.

11 나의 형은 Cindy에게 자신의 휴대폰을 빌려주었다.

해설 동사 lend는 4형식 문장을 3형식 문장으로 바꿀 때 간접목적어 앞에 전치사 to를 쓴다.

12 Kate는 나에게 담요를 가져다줬다.

해설 동사 get은 4형식 문장을 3형식 문장으로 바꿀 때 간접목적어 앞에 전치사 for를 쓴다.

13 ① Ben은 Andy에게 엽서를 보냈다.
② 나의 아빠는 나의 개에게 작은 집을 만들어주셨다.
③ Jake는 나에게 만화책을 가져다주었다.
④ 그 남자는 그녀에게 거짓말했다.
⑤ Harry는 자신의 친구들에게 자신의 방을 보여주었다.

해설 ③ 동사 get은 4형식 문장을 3형식 문장으로 바꿀 때 간접목적어 앞에 전치사 for를 쓰므로 of를 for로 고쳐야 알맞다.

어휘 tell a lie 거짓말하다

14 ① 민지는 Joe에게 문자 메시지를 보냈다.
② Alberto는 우리에게 이탈리아어를 가르친다.
③ 그녀는 자기 아들에게 옛이야기를 해주었다.
④ 네가 그녀에게 그 카드를 썼니?
⑤ 우리는 Sophie에게 저녁 식사를 만들어주었다.

해설 ⑤ 동사 make는 4형식 문장을 3형식 문장으로 바꿀 때 간접목적어 앞에 전치사 for를 쓰므로 빈칸에 to를 쓸 수 없다.

15 ⓐ 그 소녀는 그에게 책 한 권을 주었다.
ⓑ 그녀는 나에게 자신의 비밀을 말해주었다.
ⓒ 그 과학자들은 자신들의 연구를 설명했다.
ⓓ 그는 자신의 학생들에게 축구를 가르친다.
ⓔ Bill은 아파트 건물 안으로 들어갔다.

해설 ⓐ to를 삭제하거나 a book to him으로 써야 한다. ⓓ 동사 teaches가 있으므로 his students 앞에 전치사 to를 쓰거나, teaches his students soccer로 쓰면 된다. ⓔ 동사 enter 뒤에는 전치사를 쓰지 않으므로 into를 삭제해야 적절하다.

UNIT 03 SVOC

적용 start!

1 ③　　　2 ①　　　3 called him a hero
4 found the chair very comfortable
5 kept the window open　　　6 ④　　　7 ①
8 ②, ⑤

1 그 영화는 그를 _____ 만들었다.
① 유명하게 ② 기쁘게 ③ 슬프게 ④ 부유하게 ⑤ 스타로

해설 동사 make는 목적격보어로 명사나 형용사를 쓰므로 빈칸에 부사 ③ sadly는 알맞지 않다.

2 · 냉장고는 음식을 차갑게 유지해준다.
· 우리는 그 노래가 아름답다는 것을 알았다.

해설 (A) 동사 keep의 목적격보어 자리이므로 형용사 cold가 알맞다. (B) 동사 find의 목적격보어 자리이므로 형용사 beautiful이 알맞다.

어휘 refrigerator 냉장고

3 해설 「call+목적어+목적격보어(명사)」 형태의 5형식 문장으로 쓴다.

4 해설 「find+목적어+목적격보어(형용사)」 형태의 5형식 문장으로 쓴다.

5 해설 「keep+목적어+목적격보어(형용사)」 형태의 5형식 문장으로 쓴다.

6 ① 그녀는 그 뮤지컬이 신난다는 것을 알았다.
② Nancy는 자신의 강아지를 Tommy라고 이름 지었다.
③ Robin은 자신의 책상을 지저분한 채로 놔두었다.
④ Jake는 자신의 어머니를 화나게 만들었다.
⑤ 우리는 Tom을 반장으로 선출했다.

해설 ④ 동사 make는 목적격보어로 명사나 형용사를 쓰므로 angrily를 angry로 고쳐야 알맞다.

어휘 messy 지저분한, 엉망인

7 해설 ② proudly → proud, ③ Dongmin for me → me Dongmin, ④ for hot → hot, ⑤ warmly → warm

8 ① 저를 Jenny라고 불러주세요.
② 큰 소음이 우리를 깨어있게 했다.
③ 과일과 채소는 너를 건강하게 만들어준다.
④ 그녀는 그 시험이 매우 어렵다는 것을 알았다.
⑤ 그 노래는 그 가수를 매우 유명하게 만들었다.

해설 ① to Jenny → Jenny, ③ health → healthy, ④ difficulty → difficult

어휘 noise 소음 awake 깨어 있는

챕터 clear!

1 ⑤ 2 ③ 3 to 4 ④ 5 ⑤

6 Robert got some water for her

7 The photographer sent me the photos 8 ④

9 ③ 10 about → 삭제

11 sounds → sounds like

12 helpfully → helpful

13 told the story about his childhood to the kids

14 made her sister sandwiches

15 ③ 16 ④ 17 ② 18 ⑤ 19 ②

20 ⑤ 21 ② 22 ④

23 The man explained his dish

24 This soap smells like sweet fruit. 25 ①

26 ⑤ 27 ⓔ freshly → fresh 28 ③

29 ④ 30 ③ 31 ③

32 (1) He told me everything about magic.

(2) He told everything about magic to me.

1 나의 언니는 _____ 보인다.
① 강해 ② 어려 ③ 사랑스러워 ④ 어른처럼 ⑤ 굶주리게
해설 감각동사 look 뒤에는 형용사를 쓰므로 부사 ⑤ hungrily
는 쓸 수 없다.

2 Nick과 Jim은 _____ .
① 바쁘지 않다 ② 친한 친구들이다 ③ 아주 용감하게 ④ 좋은 야
구선수들이다 ⑤ 키가 크고 잘생겼다
해설 be동사 뒤에는 보어로 명사 또는 형용사가 와야 하므로 부
사 ③ very bravely는 알맞지 않다.

3 · 그는 우리에게 역사를 가르쳤다.
· 그 남자는 나에게 냅킨을 주었다.
· Sue는 Olivia에게 그 이야기를 해주었다.
해설 3형식 문장에서 동사 teach, give, tell은 간접목적어 앞에
전치사 to를 쓴다.

4 ① 그 블루베리 머핀은 좋은 냄새가 난다.
② 그 오래된 집은 무서워 보인다.
③ 나는 지금 매우 목마르다.
④ 그 드럼은 시끄러운 소리가 난다.
⑤ 이 수프는 끔찍한 맛이 난다.
해설 ④ 감각동사 sound 뒤에는 보어로 형용사가 와야 하므로
loudly를 loud로 바꿔야 알맞다.
어휘 scary 무서운 awful 끔찍한

5 ① 우리는 이 꽃을 장미라고 부른다.
② 그 선생님은 그녀가 정직하다는 것을 아셨다.
③ 그들은 자신들의 개를 Bob이라고 이름 지었다.
④ 우리는 그를 우리의 리더로 뽑았다.
⑤ 그 웨이터는 테이블을 깨끗하게 유지했다.
해설 ⑤ 동사 keep은 목적격보어로 형용사를 쓰므로 cleanly

를 clean으로 고쳐야 알맞다.
어휘 honest 정직한

6 해설 「주어+동사+직접목적어+전치사+간접목적어」 형태의 3형
식 문장으로 쓰면 된다.

7 해설 「주어+동사+간접목적어+직접목적어」 형태의 4형식 문장
으로 쓰면 된다.

8 <보기> 우리 가족은 정원을 아름답게 유지한다.
① Henry와 나는 체육관에서 운동했다.
② 그 커피는 맛이 썼다.
③ 그 소녀는 의사가 되었다.
④ 나는 그의 그림이 아주 단순하다는 것을 알았다.
⑤ 그녀는 Julia에게 콘서트 표를 주었다.
해설 <보기>와 ④는 동사 keep, find와 목적격보어가 쓰인 5형
식 문장이다. ① 1형식, ②, ③ 2형식, ⑤ 4형식 문장이다.
어휘 bitter (맛이) 쓴

9 <보기> Ted는 지난 주말에 그녀에게 토마토 파스타를 만들어
주었다.
① 그 아기의 미소는 나를 행복하게 만들었다.
② 힘든 일이 Daisy를 아프게 만들었다.
③ 그는 아무에게도 자신의 비밀들을 말하지 않았다.
④ 모든 것이 괜찮은 것 같다.
⑤ 나는 그 대회를 앞두고 초조해졌다.
해설 <보기>와 ③은 수여동사 make와 tell이 쓰인 4형식 문장
이다. ①, ② 5형식, ④, ⑤ 2형식 문장이다.
어휘 nervous 초조한

10 그 학생들은 대기 오염에 대해 논의했다.
해설 동사 discuss 뒤에는 전치사를 쓰지 않으므로 about을
삭제해야 한다.

11 너의 목소리는 너희 언니의 목소리처럼 들린다.
해설 sounds 뒤에 명사가 왔으므로 sounds를 sounds like
로 고쳐야 한다.

12 마침내 나는 그녀의 조언이 도움이 된다는 것을 알았다.
해설 동사 find와 목적격보어가 쓰인 5형식 문장이므로 목적격
보어 자리의 helpfully를 형용사 helpful로 고쳐야 한다.
어휘 helpfully 도움이 되게

13 Ian은 아이들에게 자신의 어린 시절에 관한 이야기를 해주었다.
해설 주어진 문장이 4형식 문장이므로 「주어+동사+직접목적어
+전치사+간접목적어」 형태의 3형식 문장으로 바꿔 쓰면 된다.
이때, 수여동사 told가 있으므로 간접목적어(the kids) 앞에는
전치사 to를 쓴다.

14 Linda는 자신의 여동생에게 샌드위치를 만들어주었다.
해설 주어진 문장은 동사 make가 쓰인 3형식 문장이므로, 「주
어+동사+간접목적어+직접목적어」 형태의 4형식 문장으로 바
꿔 쓰면 된다.

15 해설 동사 cook은 3형식 문장에서 간접목적어 앞에 전치사 for
를 쓰므로 ③이 알맞다.

16 해설 「make+목적어(me)+목적격보어(sleepy)」 형태의 5형식
문장 ④가 알맞다.
어휘 lecture 강의

17 ① 그는 자신에게 멋진 자동차를 사주었다.

② 그 밴드의 음악은 멋지게 들린다.

③ 그 사고는 어젯밤에 일어났다.

④ 나의 아버지는 나에게 멋진 시계를 주셨다.

⑤ 너희 누나는 George와 결혼했니?

해설 ① to → for, ③ it 삭제, ④ to 삭제 또는 to me a nice watch → a nice watch to me, ⑤ with 삭제

18 ① 나의 어머니는 나에게 쿠키를 조금 만들어주셨다.

② 기차가 역에 도착했다.

③ 이 스카프는 아주 부드럽게 느껴진다.

④ Josh는 온종일 조용히 지냈다.

⑤ Liz는 자신의 앨범을 가족에게 보여주었다.

해설 ① some cookies와 me의 순서를 바꾸거나, me 앞에 for를 써야 알맞다. ② at을 삭제해야 알맞다. ③ softly를 soft로, ④ silently를 silent로 고쳐야 알맞다.

어휘 silently 조용히

19 ① 그 소녀는 그에게 과자를 주었다.

② 나의 아빠는 나에게 자전거를 사주셨다.

③ 그녀는 친구들에게 귀신 이야기를 해주었다.

④ 우리는 Johnson에게 소포 두 개를 보냈다.

⑤ 나의 형은 나에게 수학을 가르쳤다.

해설 ② 동사 buy는 3형식 문장에서 간접목적어 앞에 전치사 for를 쓰므로 빈칸에 to를 쓸 수 없다.

어휘 package 소포, 꾸러미

20 ① 그는 여자친구에게 엽서를 썼다.

② 그 배우는 팬들에게 자신의 고양이를 보여주었다.

③ Mike는 형에게 자신의 노트북을 빌려줬다.

④ 나의 할머니는 우리에게 사탕을 주신다.

⑤ Susan은 선생님께 많은 질문을 했다.

해설 ⑤ 동사 ask는 3형식 문장에서 간접목적어 앞에 전치사 of를 쓰므로 빈칸에 to를 쓸 수 없다.

21 · Sally는 친구에게 멋진 모자를 가져다줬다.

· 나는 반 친구에게 내 교과서를 빌려줬다.

해설 3형식 문장에서 수여동사 get은 간접목적어 앞에 for를, lend는 to를 쓴다.

22 · 나의 아빠는 엄마에게 금반지를 사주셨다.

· 그 남자는 우리에게 우리의 이름을 물었다.

· 그들은 Baker 씨에게 꽃을 조금 보냈다.

해설 3형식 문장에서 수여동사 buy는 간접목적어 앞에 for를, ask는 of를, send는 to를 쓴다.

23 해설 동사 explain 뒤에는 전치사를 쓰지 않는 것에 유의한다.

24 해설 명사 sweet fruit이 있으므로 smells like로 써야 한다.

25 ① Matt은 내 생일에 나에게 시를 써줬다.

② 그 인형은 아기를 행복하게 만들었다.

③ 나의 부모님은 내 어린 여동생을 햇살이라고 부른다.

④ 그 소년은 자신의 어머니가 아프시다는 걸 알았다.

⑤ 그녀는 자신의 딸을 훌륭한 모델로 만들었다.

해설 ①은 수여동사 write와 간접목적어, 직접목적어가 쓰인 4형식 문장이다. 나머지는 모두 목적격보어가 쓰인 5형식 문장이다.

어휘 poem 시

26 ① Gary는 요즘 외로운 것 같다.

② 그녀는 아주 자신 있게 되었다.

③ 너의 방학 계획은 멋지게 들린다.

④ 나의 선생님은 아주 너그러우시다.

⑤ 나는 내 침대에서 8시간 동안 잤다.

해설 ⑤는 동사 sleep이 쓰인 1형식 문장이다. 나머지는 모두 주격보어가 쓰인 2형식 문장이다.

어휘 lonely 외로운 confident 자신 있는 generous 너그러운

27 레몬은 건강에 좋은 과일이다. 그것들은 좋은 냄새가 나고 신맛이 난다. 그것들은 많은 비타민을 갖고 있다. 그것들은 우리의 일상에서도 유용하다. 그것들은 네 옷을 깨끗하게 만들 수 있다. 그것들은 공기를 신선하게 유지할 수도 있다.

해설 ⓔ 동사 keep이 쓰인 5형식 문장이므로 목적격보어 자리의 부사 freshly를 형용사 fresh로 고쳐야 한다.

어휘 useful 유용한

28 ① 그 상자는 정말 무거워 보인다.

② Eric은 나에게 자신의 노란색 모자를 빌려줬다.

③ 민수와 나는 같은 학교에 다닌다.

④ 그 여자의 이야기는 사실인 것처럼 들린다.

⑤ 그녀가 너에게 우산을 가져다주었니?

해설 ③ 동사 attend 뒤에는 전치사를 쓰지 않으므로 to를 삭제해야 알맞다.

29 ① 쓰레기통은 매우 나쁜 냄새가 났다.

② 그들은 그 탑에 다가갔다.

③ 그녀는 어젯밤에 전화를 받지 않았다.

④ 김 선생님은 우리에게 어제 테니스를 가르쳐주셨다.

⑤ 나는 선생님이 무척 화가 나신 것을 알았다.

해설 ④ tennis us를 us tennis로 바꿔 4형식 문장으로 고치거나, us 앞에 to를 써서 3형식 문장으로 고쳐야 알맞다.

어휘 tower 탑 upset 화가 난

30 ① Tom은 나에게 장문의 편지를 보냈다.

② 그는 학생들에게 생물학을 가르친다.

③ 기자는 그에게 몇 가지 질문을 했다.

④ 그 예술가는 나에게 자신의 그림 몇 개를 보여주었다.

⑤ 그녀는 자신의 조카에게 인형을 사주었다.

해설 ③ 동사 ask는 4형식 문장을 3형식으로 바꿔 쓸 때 간접목적어 앞에 of를 쓰므로, to를 of로 바꿔야 알맞다.

어휘 biology 생물학

31 ⓐ 이 수프는 짠맛이 나니?

ⓑ Amy의 목소리는 사랑스럽게 들린다.

ⓒ 많은 방문객들이 그 박물관에 들어갔다.

ⓓ 호진이는 나에게 크리스마스 카드를 보냈다.

ⓔ 내 남동생은 자신의 방을 더럽게 내버려 둔다.

해설 ⓐ 감각동사 taste 뒤에는 보어로 형용사가 와야 하므로 salt를 salty로 고쳐야 알맞다. ⓓ 동사 send는 3형식 문장에서 간접목적어 앞에 전치사 to를 쓰므로 of를 to로 바꿔야 적절하다.

32 해설 (1) 「tell+간접목적어+직접목적어」의 형태로 쓴다.

(2) 「tell+직접목적어+전치사+간접목적어」의 형태로 쓰고, 동사 tell은 간접목적어 앞에 전치사 to를 쓰는 것에 주의한다.

CHAPTER ❷ 시제 ①

UNIT 01 현재, 과거, 미래 시제 p.30

⁂ 적용 start!

1 ③	2 ④	3 ④	4 arrives
5 invented	6 ③	7 ②	8 ④
9 ③	10 ⑤	11 ①, ④	12 ends → ended

13 going not → not going

14 met → will[is going to] meet

15 (1) cleaned the house (2) will do volunteer work

16 ⑤

1 나는 어젯밤에 시드니행 비행기를 탔다.
해설 과거 시점을 나타내는 last night이 있으므로 과거 시제 ③ took이 알맞다.

2 우리는 다음 주 토요일에 Sally의 생일파티에 갈 것이다.
해설 미래 시점을 나타내는 next Saturday가 있으므로 미래 시제 ④ will go가 알맞다. 주어가 복수이므로 ⑤ is going to go는 are going to go로 써야 한다.

3 Monica는 저녁 식사 후에 빨래를 할 것이다.
해설 미래 시제를 나타내는 「will+동사원형」은 「be going to+동사원형」으로 바꿔 쓸 수 있다.
어휘 do the laundry 빨래를 하다

4 해설 매일 반복되는 정해져 있는 일이므로 현재 시제 arrives로 써야 한다.

5 해설 과거에 일어난 역사적 사실이므로 과거 시제 invented로 써야 한다.
어휘 invent 발명하다

6 ① 나의 엄마는 항상 일찍 일어나신다.
② 지난 주말에 비가 많이 왔다.
③ 너는 어제 너의 모든 친구들을 초대했니?
④ Terry는 태국 음식을 아주 많이 좋아한다.
⑤ 그녀는 독서 동아리에 가입하지 않을 것이다.
해설 ③ 과거 시점을 나타내는 yesterday가 있으므로 Will을 Did로 바꿔야 알맞다.

7 A: 너는 동물원에 방문할 거니?
B: 응, 그래. 나는 그곳에 진호와 함께 갈 거야.
해설 B가 「Yes, 주어+be동사.」로 답하고 있으므로 A의 빈칸에는 미래를 나타내는 be going to 의문문으로 쓰인 ②가 적절하다.

8 A: Mary가 내일 학교 축제에 올까?
B: 아니, 그렇지 않을 거야. 그녀는 심한 감기에 걸렸어.
해설 will 의문문에 대한 대답이고 문맥상 부정의 대답이 와야 하므로 ④가 알맞다. will not은 won't로 줄여 쓸 수 있다.

9 해설 '~할 것이다'라는 의미의 미래 시제이므로 「will+동사원형」으로 쓴 ③이 적절하다.

10 우리는 _____ 그 노래를 연습할 것이다.
① 내일 ② 방과 후에 ③ 오늘 저녁에 ④ 다음 주에 ⑤ 지난 화요일에
해설 미래를 나타내는 be going to가 쓰였으므로 과거를 나타내는 ⑤ last Tuesday는 알맞지 않다.

11 ① 우리는 일주일 전에 함께 점심을 먹었다.
② 미나는 어제 내 편지에 답장했다.
③ 그 회사는 그 게임을 2000년에 만들었다.
④ 나는 다음 주에 내 오래된 재킷을 팔 것이다.
⑤ Julia는 매일 아침 우유 두 잔을 마신다.
해설 ① 과거를 나타내는 a week ago가 있으므로 will have를 had로 바꿔야 알맞다. ④ 미래를 나타내는 next week가 있으므로 sold를 will sell 또는 am going to sell로 바꿔야 알맞다.
어휘 reply 답장하다, 대답하다

12 한국 전쟁은 1953년에 끝났다.
해설 과거에 일어난 역사적 사실은 과거 시제로 써야 하므로 ends를 ended로 고쳐야 한다.

13 Anna는 자신의 고향을 떠나지 않을 것이다.
해설 be going to의 부정문은 be동사 뒤에 not을 붙이므로 going not을 not going으로 고쳐야 한다.
어휘 hometown 고향

14 그 소녀는 다음 방학에 자신의 오랜 친구를 만날 것이다.
해설 미래를 나타내는 next vacation이 있으므로 met을 will meet 또는 is going to meet으로 고쳐야 한다.

15
어제	집 청소하기
오늘	친구들과 축구하기
내일	자원봉사하기

(1) Q: Tom은 어제 무엇을 했는가?
A: 그는 어제 집을 청소했다.
(2) Q: Tom은 내일 무엇을 할 것인가?
A: 그는 내일 자원봉사를 할 것이다.
해설 (1) 과거 시점(yesterday)의 일이므로 과거 시제로 답한다.
(2) 미래 시점(tomorrow)의 일이고 will 의문문으로 묻고 있으므로 will을 이용해 답한다.
어휘 do volunteer work 자원봉사를 하다

16 ① A: 너의 여름방학은 어땠니?
B: 아주 좋았어.
② A: 너는 어제 피자를 먹었니?
B: 아니, 그렇지 않았어. 내 여동생이 그것을 먹었어.
③ A: 너는 이번 일요일에 교회에 갈 거니?
B: 응, 그럴 거야. 나는 일요일마다 그곳에 가.
④ A: 그녀가 우리와 함께 저녁 식사를 할까?
B: 아니, 그렇지 않을 거야. 그녀는 이미 저녁을 먹었어.

⑤ A: 너는 중국어 수업을 들을 거니?
B: 아니, 그렇지 않아. 나는 프랑스어 수업을 들을 거야.
해설 ⑤ be going to 의문문에 대한 부정의 대답은 「No, 주어+be동사+not.」이므로 No, I don't.를 No, I'm not.으로 고쳐야 알맞다.

UNIT 02 진행 시제
p.34

적용 start!

1 ④　　2 ⑤　　3 Is Clara driving
4 was beating fast　　5 were not[weren't] talking
6 ③　　7 Nami is helping her mother.
8 Colin and I were ordering lunch.　　9 ②
10 ④　　11 ①　　12 ⑤
13 asking not → not asking
14 are knowing → know　　15 ①, ②
16 (1) is jogging (2) are riding (3) is reading　17 ③

1 동민이는 지금 도서관에서 공부를 하고 있다.
해설 지금(now) 진행 중인 일을 나타내므로 ④ is studying이 알맞다.

2 나의 삼촌은 어제 사무실에서 일하고 계셨다.
해설 과거 시점을 나타내는 yesterday가 있으므로 과거진행형 ⑤ was working이 알맞다.

3 해설 진행 시제 의문문은 「be동사+주어+-ing ~?」로 쓰고, now가 있으므로 현재진행형으로 쓴다.

4 해설 우리말 해석이 '~하고 있었다'의 의미이고 then이 있으므로 과거진행형으로 쓴다.

5 해설 우리말 해석이 '~하고 있지 않았다'이므로 과거진행형의 부정문으로 써야 한다. were not은 weren't로 줄여 쓸 수 있다.

6 해설 우리말 해석이 '~하고 있지 않다'이므로 현재진행형의 부정문 「주어+be동사+not+-ing」 형태로 쓴 ③이 알맞다.

7 나미는 자신의 어머니를 돕는다.
→ 나미는 자신의 어머니를 돕고 있다.
해설 주어(Nami)가 3인칭 단수이므로 be동사를 is로 쓰고 help를 helping으로 바꿔 쓴다.

8 Colin과 나는 점심을 주문했다.
→ Colin과 나는 점심을 주문하고 있었다.
해설 주어(Colin and I)가 복수이므로 be동사의 과거형 were를 쓰고 ordered를 ordering으로 바꿔 쓴다.
어휘 order 주문하다

9 ① John은 공원에서 뛰고 있었다.
② Brian은 사과를 아주 많이 좋아한다.
③ 그 학생들은 지금 간식을 먹고 있다.
④ 우리는 지금 야구를 하고 있지 않다.
⑤ 나의 형은 설거지를 하고 있지 않다.

해설 ② like는 동작이 아닌 상태를 나타내는 동사이므로 진행형으로 쓸 수 없다. 따라서 is liking을 likes로 고쳐야 알맞다.

10 A: 너는 어젯밤에 내 카메라를 사용하고 있었니?
B: 아니, 그렇지 않았어. 나는 내 것을 썼어.
해설 B의 대답이 「No, 주어+be동사의 과거형+not.」인 것으로 보아 A의 질문은 과거진행형 의문문이 되어야 하므로 「be동사의 과거형+주어+-ing ~?」 형태의 ④가 알맞다.

11 A: 네 남동생은 중국어를 말하고 있니?
B: 응, 맞아. 그는 중국어를 아주 잘 말해.
해설 현재진행형으로 묻고 있고 문맥상 긍정의 대답이 어울리므로 ① Yes, he is.가 알맞다.

12 ① Nick은 그때 샤워를 하고 있었다.
② Jane은 양치를 하고 있었다.
③ 그녀는 자신의 방을 청소하고 있었니?
④ 나는 엄마와 함께 집에 가고 있었다.
⑤ 나의 아버지는 지금 저녁을 요리하고 계신다.
해설 ⑤ 현재 시점을 나타내는 now가 있으므로 빈칸에 was는 쓸 수 없고 is만 쓸 수 있다.

13 나는 선생님께 질문하고 있지 않았다.
해설 진행 시제 부정문에서 not은 be동사 뒤에 위치하므로 asking not을 not asking으로 고쳐야 한다.

14 우리는 서로의 이름을 알고 있다.
해설 know는 동작이 아닌 상태를 나타내는 동사이므로 진행형으로 쓸 수 없다. 따라서 are knowing을 know로 고쳐야 알맞다.

15 ① 그 소년은 벤치에 누워 있다.
② 너희 부모님은 지금 TV를 보고 계시니?
③ 우리는 교실에서 공부하고 있지 않다.
④ 요리사는 지금 감자를 썰고 있다.
⑤ 너희 엄마는 꽃에 물을 주고 계시니?
해설 ③ 진행형에서 not의 위치는 be동사 뒤이므로 studying not을 not studying으로 고쳐야 알맞다. ④ cuts를 cutting으로 고쳐야 알맞다. ⑤ 진행 시제 의문문의 어순은 「be동사+주어+-ing ~?」이므로 Watering is your mom을 Is your mom watering으로 고쳐야 알맞다.
어휘 cook 요리사 water 물을 주다

16 (1) 소녀는 공원에서 조깅하고 있다.
(2) 소년들은 자전거를 타고 있다.
(3) 노인은 신문을 읽고 있다.
해설 진행 시제는 「be동사+-ing」 형태로 나타내고, 현재진행형이므로 주어의 수에 따라 be동사를 is 또는 are로 구분하여 쓴다.
어휘 jog 조깅하다

17 ① A: 너희는 오늘 아침에 무엇을 하고 있었니?
B: 우리는 게임을 하고 있었어.
② A: 너는 너의 휴대폰을 찾고 있니?
B: 응, 그래. 난 그것을 못 찾겠어.
③ A: Kate와 Jim은 도서관에서 공부하고 있니?
B: 응, 그래. 시험이 다음 주야.
④ A: 나의 오빠가 나를 기다리고 있니?

B: 아니, 그렇지 않아. 그는 집에 갔어.
⑤ A: Paul이 강에서 수영하고 있었니?
B: 아니, 그렇지 않았어. 그는 수영을 못 해.
해설 ③ 문맥상 현재진행형 의문문에 대한 긍정의 대답 「Yes, 주어+be동사.」로 답해야 하고, 주어 Kate and Jim은 복수이므로 do를 are로 고쳐야 알맞다.

챕터 clear!

× p.36

1 ③ 2 ⑤ 3 We are not going to stay
4 Were the children clapping their hands
5 George will not turn on the TV 6 ③
7 ② 8 ④ 9 ④
10 Will the actress act on the stage?
11 Maria was drinking a cup of tea after breakfast.
12 ① 13 ⑤ 14 ③
15 Are you going to keep the promise?
16 Andrew is not[isn't] dancing
17 Were you and your brother listening 18 ③
19 ⑤ 20 ① 21 ② 22 ② 23 ④
24 ① 25 (1) was walking her dog (2) had dinner with her family 26 ① 27 Is it raining
28 will watch a soccer game 29 ④
30 I am going to bring a sandwich.

1 Ron은 다음 달에 자신의 전화번호를 바꿀 것이다.
해설 next month가 있으므로 미래 시제 ③ will change가 알맞다. ⑤ are going to change는 주어 Ron이 3인칭 단수이므로 is going to change로 바꿔야 한다.

2 그녀는 지난 목요일에 백화점에서 일하고 있었다.
해설 last Thursday가 있으므로 과거진행형 ⑤ was working 이 알맞다.
어휘 department store 백화점

3 해설 be going to의 부정문은 「be동사+not+going to」의 순서로 쓴다.

4 해설 진행 시제 의문문의 어순은 「be동사+주어+-ing ~?」의 순서로 쓴다.
어휘 clap A's hands 손뼉을 치다

5 해설 will을 이용한 미래 시제의 부정문은 「will+not+동사원형」으로 쓴다.

6 작년에 나는 친구가 거의 없었지만 올해는 많은 친구가 있다.
해설 (A) Last year가 있으므로 과거 시제 had가 알맞다. (B) this year가 있으므로 현재 시제 have가 알맞다.

7 · Steve는 보통 주말마다 체육관에 간다.
· 그 소녀는 지금 자신의 방에서 바이올린을 연주하고 있다.
해설 (A) on weekends로 보아 반복되는 습관을 나타내므로 현재 시제 goes가 알맞다. (B) 지금(now) 하고 있는 일이므로 현재진행형 is playing이 알맞다.

8 ① 나는 어제 무척 배고팠다.
② 그 소년은 조용히 자신의 손을 들었다.
③ 나의 오빠는 저기에 혼자 서 있다.
④ 그 남자들이 문을 두드리고 있었니?
⑤ 그는 올해 열네 살이다.
해설 ④ 문장 앞에 Were가 있는 것으로 보아 과거진행형이 되어야 하므로 knock을 knocking으로 고쳐야 알맞다.
어휘 raise A's hand 손을 들다 knock 두드리다

9 태훈이는 오늘 기분이 좋다. 하지만 _____ 그는 심한 감기에 걸렸었다.
① 어제 ② 지난주에 ③ 어젯밤에 ④ 내일 ⑤ 이틀 전에
해설 과거 시제(had)로 쓰였으므로 빈칸에 미래 시점을 나타내는 ④ tomorrow는 들어갈 수 없다.
어휘 have a cold 감기에 걸리다

10 그 여배우는 무대 위에서 연기한다.
→ 그 여배우가 무대 위에서 연기를 할 거니?
해설 will 의문문의 어순은 「Will+주어+동사원형 ~?」으로 쓴다.
어휘 actress 여배우

11 Maria는 아침 식사 후에 차 한 잔을 마셨다.
→ Maria는 아침 식사 후에 차 한 잔을 마시고 있었다.
해설 과거진행형은 「was/were+-ing」로 쓰고, 주어(Maria)가 3인칭 단수이므로 be동사는 was로 써야 한다.

12 ① A: Terry는 지금 자신의 컴퓨터를 고치고 있니?
B: 응, 그래. 그는 물건들을 잘 고쳐.
② A: 너는 어제 집에 있었니?
B: 아니, 그렇지 않았어. 우리는 놀이공원에 있었어.
③ A: 너는 게임을 하고 있니?
B: 아니, 그렇지 않아. 나는 새로운 게임을 내려받고 있어.
④ A: Bob은 다음 주에 떠날 거니?
B: 아니, 그렇지 않아. 그는 다음 달에 떠날 거야.
⑤ A: 너는 이 책을 읽을 거니?
B: 응, 그래. 그건 흥미로워 보여.
해설 ① be동사 Is를 사용해 현재진행형으로 묻고 있으므로 대답 역시 he will을 he is로 바꿔야 알맞다.
어휘 amusement park 놀이공원 interesting 흥미로운

13 해설 미래 시제 be going to의 부정문은 「be동사+not+going to」이므로 ⑤가 알맞다.

14 해설 will 의문문은 「Will+주어+동사원형 ~?」이므로 ③이 알맞다.

15 해설 미래 시제 be going to의 의문문은 「be동사+주어+going to+동사원형 ~?」으로 쓴다.
어휘 keep the promise 약속을 지키다

16 해설 진행 시제의 부정문은 「be동사+not+-ing」로 쓰고, 주어(Andrew)가 3인칭 단수이고 현재이므로 be동사는 is로 쓴다. is not은 isn't로 줄여 쓸 수 있다.

17 해설 진행 시제의 의문문은 「be동사+주어+-ing ~?」로 쓰고, 주어(you and your brother)가 복수이고 과거이므로 be동사는

Were로 쓴다.

18 A: 도와 드릴까요?
B: 네, 저는 치마를 찾고 있어요.
해설 I'm으로 보아 진행 시제이므로 look을 -ing형으로 바꾼 ③ looking for가 알맞다.
어휘 look for 찾다

19 A: 밖이 몹시 추워.
B: 걱정하지 마. 내가 너에게 내 장갑을 빌려줄게.
해설 문맥상 A가 춥다고 얘기한 뒤, 장갑을 빌려주는 것이 자연스러우므로 미래 시제인 ⑤ will lend가 알맞다.

20 A: Jake는 미술 시간에 그림을 그리고 있었니?
B: 응, 그랬어. 그는 사자를 그렸어.
해설 과거진행형으로 묻고 있으므로 대답도 과거형으로 해야 한다. 사자를 그렸다고 답했으므로 긍정의 대답 ①이 알맞다.

21 A: 너는 직접 아침 식사를 만들 거니?
B: 아니, 그러지 않을 거야. 나는 대신 샐러드를 살 거야.
해설 will 의문문에 대한 대답은 will로 해야 한다. 샐러드를 살 거라고 했으므로 아침 식사는 만들지 않을 거라는 부정의 대답 ②가 알맞다.

22 Edward는 책을 반납할 것이다.
해설 ② 「be going to+동사원형」과 「will+동사원형」 둘 다 '~할 것이다'라는 의미의 미래 시제를 나타낸다.
어휘 return 반납하다, 돌려주다; 돌아가다

23 해설 ① isn't → wasn't, ② baking → was baking, ③ goes → go, ⑤ learning → learn

24 ① 우리 가족은 큰 도시로 이사할 것이다.
② 토끼들이 당근을 먹고 있니?
③ 그녀가 내 조카를 돌보고 있니?
④ 세종대왕은 한글을 창제하셨다.
⑤ 나의 아빠는 그때 그 뉴스를 믿지 않으셨다.
해설 ① be going to 뒤에는 동사원형이 와야 하므로 moving을 move로 바꿔야 알맞다.
어휘 nephew 조카

25

오후 4시 ~ 5시	개 산책시키기
오후 5시 ~ 6시	수학 숙제하기
오후 6시 ~ 7시	가족들과 저녁 식사하기

(1) Q: Sue는 4시 30분에 무엇을 하고 있었는가?
A: 그녀는 자신의 개를 산책시키고 있었다.
(2) Q: Sue는 6시부터 무엇을 했는가?
A: 그녀는 가족들과 저녁 식사를 했다.
해설 (1) 과거진행형으로 묻고 있으므로 대답도 과거진행형으로 한다. (2) 과거 시제로 묻고 있으므로 대답도 과거 시제로 한다.
어휘 walk 산책시키다; 걷다

26 ① 지원이는 소설을 한 권 빌릴 것이다.
→ 지원이는 소설을 한 권 빌릴 거니?
② 미나는 안경을 쓰고 있다.
→ 미나는 안경을 쓰고 있니?
③ 나는 산을 오를 것이다.
→ 나는 산을 오르지 않을 것이다.
④ Tony는 퍼즐을 풀고 있었다.
→ Tony는 퍼즐을 풀고 있었니?
⑤ Mike는 치과에 갈 것이다.
→ Mike는 치과에 가지 않을 것이다.
해설 ① will 의문문은 「Will+주어+동사원형 ~?」으로 나타내므로 Will borrow Jiwon을 Will Jiwon borrow로 고쳐야 알맞다.

27 A: 지금 런던에는 비가 오고 있니?
B: 응, 그래. 그곳의 날씨는 어떠니?
해설 A의 물음에 now가 있고 B의 대답에 is가 있는 것으로 보아 현재진행형으로 써야 한다.

28 A: 너는 내일 무엇을 할 거니?
B: 나는 축구 경기를 볼 거야.
해설 will을 써서 미래의 일을 물었으므로 역시 will을 사용해 미래 시제로 답하면 된다.

29 ⓐ 소라는 생일카드를 쓰고 있니?
ⓑ 내 여동생은 새 이어폰을 원한다.
ⓒ 그는 방과 후에 케이크를 살 거니?
ⓓ 우리는 택시를 타지 않을 것이다.
ⓔ Jimmy는 꽃을 꺾지 않을 것이다.
해설 ⓑ is wanting → wants, ⓒ buy → to buy, ⓔ picks → pick

30 A: Joe, 소풍 가서 먹을 점심을 준비했니?
B: 물론이지. 나는 샌드위치를 가져갈 거야. 나는 과일도 조금 쌌어.
해설 미래를 나타내는 be going to를 이용해서 쓴다.
어휘 pack 싸다, 포장하다

UNIT 01 현재완료　　　　　　p.44

✕ 적용 start!

1 ③	2 ①	3 ②	4 ⑤	5 ④
6 ③	7 has become very popular			
8 Have you heard the news		9 ④		10 ⑤
11 ②	12 ②	13 ⑤		

14 Have the men cut down the trees?

15 Scott has not[hasn't] cleaned the bathroom.

1 해설 ③ grow – grew – grown

2 해설 ① drink – drank – drunk

3 해설 과거 시점(last week)부터 지금까지 계속 읽어왔다는 뜻이므로 현재완료형 ② has read가 알맞다.

4 해설 두 시간 전부터 현재까지 계속 TV를 보고 있는 것이므로 현재완료진행형 ⑤ has been watching이 알맞다.

5 나는 내 숙제를 끝냈다.
④ 나는 내 숙제를 끝내지 않았다.
해설 현재완료 부정문은 「have[has]+not+p.p.」로 나타내므로 ④가 알맞다.

6 Lucy는 자신의 열쇠를 잃어버렸다.
③ Lucy는 자신의 열쇠를 잃어버렸니?
해설 현재완료 의문문은 「Have[Has]+주어+p.p. ~?」로 나타내고, 주어(Lucy)가 3인칭 단수이므로 ③이 알맞다.

7 해설 주어(K-pop)가 3인칭 단수이므로 has를 쓰고 become의 과거분사형 become을 쓰면 된다.
어휘 recently 최근에

8 해설 현재완료 의문문은 「Have[Has]+주어+p.p. ~?」 형태이므로 Have you heard의 순서로 쓰면 된다.

9 · Peter는 2015년부터 고양이를 길러왔다.
· 나는 지난주에 극장에서 내 친구들을 만났다.
해설 (A) 2015년부터 현재까지 기르고 있다는 뜻이므로 현재완료형 has raised가 알맞다. (B) 과거를 나타내는 부사구(last week)는 현재완료와 함께 쓸 수 없으므로 과거형 met이 알맞다.
어휘 theater 극장

10 A: 너는 중국에 가본 적이 있니?
B: 아니, 없어. 하지만 나는 언젠가 그곳을 방문할 거야.
해설 현재완료 시제로 물었으므로 현재완료형으로 대답해야 하고, 언젠가 방문할 것이라고 했으므로 아직 가보지 못했다는 부정의 대답 ⑤ No, I haven't.가 알맞다.

11 우리는 어제 그 영화를 보았다.
해설 현재완료와 과거를 나타내는 부사 yesterday는 함께 쓸 수 없으므로 동사를 과거형으로 바꾼 ②가 알맞다.

12 ① 도둑이 내 가방을 훔쳐 갔다.
② Kevin은 세 시간 동안 말을 탔다.
③ 소라는 전에 뮤지컬을 본 적이 전혀 없다.
④ 그 작가는 2010년부터 다섯 권의 책을 썼다.
⑤ 그는 7년 동안 그 회사에서 일해오고 있다.
해설 ② ride의 과거완료형은 ridden이다.
어휘 thief 도둑

13 ① A: 너는 네 미래에 대해 생각해 본 적 있니?
B: 응, 있어.
② A: 너희 언니는 과자를 가져왔니?
B: 아니, 그러지 않았어.
③ A: 그 박물관은 그의 작품들을 소장하고 있니?
B: 응, 그래.
④ A: Robert는 감기에 걸렸니?
B: 응, 맞아.
⑤ A: 너의 미국인 친구들은 한국 음식을 먹어본 적이 있니?
B: 아니, 없어.
해설 ⑤ 현재완료 의문문에 대한 응답이어야 하고 No로 답했으므로 had를 haven't로 고쳐야 알맞다.
어휘 catch a cold 감기에 걸리다

14 그 남자들은 나무를 베었다.
→ 그 남자들은 나무를 벴니?
해설 현재완료 의문문은 「Have[Has]+주어+p.p. ~?」 형태이므로 Have the men cut down으로 쓰면 된다.

15 Scott은 화장실을 청소했다.
→ Scott은 화장실을 청소하지 않았다.
해설 현재완료 부정문은 「have[has]+not+p.p.」이므로 has 뒤에 not을 쓰면 된다.

UNIT 02 현재완료의 의미　　　　p.47

✕ 적용 start!

1 ⑤	2 ②	3 ⑤	4 ④

5 The players have just entered the stadium.

6 Junsu has never talked to foreigners.

7 Yuri has borrowed my textbook.

1 <보기> 그녀는 2012년부터 바이올린을 배웠다.
① 너는 재즈 음악을 들어본 적이 있니?
② Johnson 씨는 이탈리아로 가버렸다.
③ 그들은 제주도를 두 번 방문했다.
④ 나의 엄마는 이미 그 신발을 구매하셨다.

⑤ 우리는 여러 해 동안 Tom을 돌봐왔다.

해설 <보기>와 ⑤는 계속을 나타내는 현재완료이다. ①, ③은 경험, ②는 결과, ④는 완료를 나타낸다.

2 · 우리 가족은 5년 동안 개를 키웠다.
· 그들은 1시부터 농구를 했다.

해설 (A) 빈칸 뒤에 기간을 나타내는 말(five years)이 있으므로 for가 알맞다. (B) 빈칸 뒤에 시점을 나타내는 말(one o'clock)이 있으므로 since가 알맞다.

3 Daniel은 런던으로 가버렸다.
① Daniel은 그때 런던에 갔다.
② Daniel은 런던에 갈 것이다.
③ Daniel은 전에 런던에 간 적이 있다.
④ Daniel은 런던에 갔다가 돌아왔다.
⑤ Daniel은 런던에 가서 지금 여기 없다.

해설 have gone은 결과를 나타내므로 런던에 가서 지금 이곳에 없다는 의미의 ⑤가 알맞다.

4 ① 그 소년은 인도에 한 번 가본 적이 있다.
② 나는 실제 상어를 본 적이 없다.
③ Nancy는 전에 Tony를 만난 적이 있다.
④ 그는 아직 일을 끝내지 못했다.
⑤ 너는 이 TV 프로그램을 본 적이 있니?

해설 ④는 완료를 나타내는 현재완료이며 나머지는 모두 경험을 나타낸다.

5 해설 완료를 나타내는 현재완료 문장이므로 현재완료형을 써서 have just entered로 쓴다.

어휘 enter ~에 입장하다[들어가다] stadium 경기장

6 해설 대화해본 경험이 없다고 했으므로 현재완료의 부정문을 써서 has never talked로 쓴다.

어휘 foreigner 외국인

7 <보기> Sam은 지갑을 잃어버렸다. Sam은 지금 그것을 가지고 있지 않다.
→ Sam은 지갑을 잃어버렸다.
유리가 내 교과서를 빌렸다. 나는 지금 그것을 가지고 있지 않다.
→ 유리는 내 교과서를 빌려 갔다.

해설 결과의 의미를 나타내는 현재완료 문장으로 만들면 된다.

UNIT 03 과거완료 p.49

적용 start!

1 ⑤ 2 arrived, had taken off
3 had never seen, visited
4 the water had risen very fast
5 he had baked some potatoes, ate them with his sister 6 ② 7 ③

1 Susan은 그 호텔에서 3일 동안 머무르고 나서 다른 도시로 떠났다.

해설 다른 도시로 떠난 것보다 호텔에서 머무른 것이 더 먼저 일어난 일이므로 과거완료형 ⑤ had stayed가 알맞다.

2 해설 비행기가 이륙한 것이 우리가 도착한 것보다 먼저이므로 arrived, had taken off로 써야 한다.

어휘 take off 이륙하다

3 해설 코끼리를 보지 못한 것보다 동물원을 방문한 것이 나중의 일이므로 had never seen, visited로 써야 한다.

4 나는 강을 건널 수 없었다. 물이 매우 빠르게 차올랐다.
→ 물이 매우 빠르게 차올랐기 때문에 나는 강을 건널 수 없었다.

해설 강을 건너지 못한 것보다 물이 차오른 것이 먼저이므로 과거완료로 써야 한다.

어휘 rise(-rose-risen) 오르다; 일어서다

5 그는 감자 몇 개를 구웠다. 그는 여동생과 그것들을 먹었다.
→ 그는 감자 몇 개를 구운 후에 여동생과 그것들을 먹었다.

해설 문맥상 After가 있는 부사절에 먼저 일어난 일이 와야 하므로, 감자를 구웠다는 내용의 had baked를 먼저 쓰고 주절에 ate를 써야 한다.

6 ① 그의 방은 그가 일주일 동안 청소하지 않았기 때문에 더러웠다.
② 그들은 두 달 동안 여행한 후에 돌아왔다.
③ 나는 내 지갑을 잃어버렸기 때문에 돈이 없었다.
④ John은 이미 점심을 먹었기 때문에 간식을 먹지 않았다.
⑤ 내가 초인종을 눌렀을 때 그녀는 막 상을 차렸었다.

해설 ② 돌아온 것보다 여행한 것이 먼저 일어난 일이므로 traveled를 had traveled로 고쳐야 알맞다.

어휘 return 돌아오다 set the table 상을 차리다

7 <보기> Cathy는 졸업하기 전에 두 번 해외에 간 적이 있었다.
① 내가 그녀에게 전화했을 때 그녀는 이미 식당에 도착해있었다.
② Mark는 프라이팬을 태워서 새것을 샀다.
③ 그는 직업을 얻기 전에 유럽을 여러 번 방문했었다.
④ 엄마가 집에 오셨을 때 나는 숙제를 막 끝마쳤었다.
⑤ 나의 삼촌은 결혼하기 전에 3년 동안 우리와 함께 살았었다.

해설 <보기>와 ③의 밑줄 친 부분은 과거완료의 경험을 의미한다. ①, ④는 완료, ②는 결과, ⑤는 계속을 의미한다.

어휘 abroad 해외에, 해외로 graduate 졸업하다 reach ~에 도달[도착]하다 pan 프라이팬, (납작한) 냄비 get married 결혼하다

1 ② 2 ④ 3 ③ 4 ⑤ 5 ②

6 ① 7 Has Billy lost his passport at the airport?

8 The singer has not[hasn't] lived in Toronto before.

9 ② 10 ④ 11 raining 12 had begun

13 ③ 14 ② 15 had flown, took a picture

16 have not[haven't] talked 17 ④ 18 ③

19 ⑤ 20 has stolen

21 (1) has gone to (2) has been to

22 Jake has been looking for the key since this morning. 23 We have never ordered this food

24 Dan has not[hasn't] turned off the computer

25 ③ 26 ⑤ 27 ⑤

28 has made 29 have been 30 ④

31 you haven't → I have

32 ⓐ came ⓑ has taught 또는 has been teaching

1 해설 ① begin – began – begun
③ steal – stole – stolen
④ keep – kept – kept
⑤ build – built – built

2 해설 ① hurt – hurt – hurt
② ride – rode – ridden
③ sell – sold – sold
⑤ cut – cut – cut

3 한국 국가대표팀은 _____ 많은 메달을 땄다.
① 작년에 ② 2010년에 ③ 지난주부터 ④ 어제 ⑤ 며칠 전에
해설 현재완료와 과거를 나타내는 부사는 함께 쓸 수 없으므로 현재완료와 함께 자주 쓰이는 since가 쓰인 ③이 적절하다.
어휘 the national team 국가대표팀

4 경찰이 도둑을 잡기 전에 그 도둑은 가게에서 보석을 훔쳤었다.
해설 잡힌 것보다 훔친 것이 먼저 일어난 일이므로 과거완료 ⑤ had stolen이 알맞다.
어휘 jewelry 보석

5 나의 아버지는 뉴욕으로 떠나셔서 지금 이곳에 계시지 않는다.
= 나의 아버지는 뉴욕으로 떠나셨다.
해설 결과를 나타내는 현재완료 ② has left가 알맞다.

6 <보기> 나는 한 시간 동안 잡지를 읽었다.
① 월요일부터 눈이 내렸다.
② 그녀는 방금 자신의 보고서를 완성했다.
③ 나는 그 이름을 들어본 적이 없다.
④ 내 남동생은 유리창을 한 번 깬 적이 있다.
⑤ 그는 이미 샤워를 했다.
해설 <보기>와 ①은 계속을 나타내는 현재완료이다. ③, ④는 경험, ②, ⑤는 완료를 나타내는 현재완료이다.

7 Billy는 공항에서 자신의 여권을 잃어버렸다.
→ Billy는 공항에서 자신의 여권을 잃어버렸니?
해설 현재완료 의문문은 「Have[Has]+주어+p.p. ~?」 형태로 쓴다.
어휘 passport 여권

8 그 가수는 전에 토론토에서 산 적이 있다.
→ 그 가수는 전에 토론토에서 산 적이 없다.
해설 현재완료 부정문은 「have[has]+not+p.p.」 형태로 쓴다.

9 · 그들은 어제 자신의 친구들을 초대했다.
· Phil은 10시부터 잔디를 깎았다.
해설 (A) 과거를 나타내는 부사(yesterday)가 있으므로 빈칸에 현재완료는 쓸 수 없고 과거형 invited가 알맞다. (B) 10시부터 (since 10 o'clock) 현재까지 계속 잔디를 깎은 것이므로 현재완료 has cut이 알맞다. cut의 과거분사형은 cut이다.

10 Susan은 긴 여행에서 돌아온 후에 아팠다.
해설 여행에서 돌아온 것이 아픈 것보다 먼저 일어난 일이므로 (A)는 과거형 was sick을, (B)는 과거완료형 had come을 써야 알맞다.

11 해설 내가 도착한 후부터 지금까지 계속 비가 오고 있는 것이므로 현재완료진행형 has been raining으로 써야 한다.

12 해설 내가 택시를 탄 것보다 콘서트가 시작된 것이 더 먼저이므로 과거완료형 had begun으로 고쳐야 한다.

13 ① 인수는 아직 그 문제를 풀지 못했다.
② 우리는 방금 벤치에 앉았다.
③ 나리는 공원에서 자신의 개를 잃어버렸다.
④ 너는 아직 그것을 찾지 못했니?
⑤ 그녀는 이미 그 표를 샀다.
해설 ③ 결과를 나타내는 현재완료이다. 나머지는 모두 완료를 나타내는 현재완료이다.

14 A: 너는 전에 이 프로그램을 사용해본 적이 있니?
B: 응, 있어. 그건 꽤 쉬워.
해설 현재완료 시제로 물었으므로 현재완료형으로 답해야 하고, 빈칸 뒤에 꽤 쉽다는 말이 이어지므로 문맥상 긍정의 대답인 ② Yes, I have.가 적절하다.
어휘 quite 꽤, 상당히

15 해설 사진을 찍은 것보다 나비가 날아간 것이 먼저이므로 각각 had flown, took a picture로 쓴다.

16 해설 지난주 이후로 지금까지 계속 이야기하지 않은 것이므로 현재완료형으로 써야 한다. 현재완료 부정문은 「have[has]+not+p.p.」로 쓴다.

17 A: 너는 배를 타고 여행해본 적이 있니?
B: 아니, 없어. 하지만 나는 _____ 기차를 타고 여행했어.
① 작년에 ② 2017년에 ③ 두 달 전에 ④ 7월부터 ⑤ 어린 시절에
해설 ④ 동사가 과거형(traveled)이므로 현재완료의 계속을 나타낼 때 자주 쓰이는 since는 빈칸에 들어갈 수 없다.
어휘 childhood 어린 시절

18 ① A: 너는 대만에 가본 적이 있니?
B: 아니, 없어.
② A: 그가 마음을 바꿨니?
B: 응, 그랬어. 그는 거기에 가지 않을 거야.
③ A: 너는 미국인에게 말해본 적이 있니?

B: 아니, 없어. 영어는 어려워.
④ A: 기차는 그 역을 떠났니?
B: 응, 그랬어. 그 기차는 부산으로 떠났어.
⑤ A: 너는 그가 노래하는 것을 들어본 적이 있니?
B: 응, 있어. 그는 매우 훌륭한 가수야.
해설 ③ 현재완료 의문문에 대한 부정의 응답은 「No, 주어+haven't[hasn't].」 형태이므로 didn't를 haven't로 고쳐야 알맞다.

19 ① 그들은 10년 동안 휴일을 가져본 적이 없었다.
② 나의 엄마와 아빠는 17년째 일해오셨다.
③ 그는 다리를 다친 후에 도움을 요청했다.
④ 나의 할머니는 꽃을 키워본 적이 없으시다.
⑤ 그녀는 2009년부터 영어 소설을 한국어로 번역해오고 있다.
해설 ⑤ 밑줄 친 부분을 has been translating으로 바꿔야 알맞다.
어휘 holiday 휴일, 휴가 ask for help 도움을 청하다 translate 번역하다

20 누가 내 우산을 훔쳐 갔다. 나는 지금 그것을 가지고 있지 않다.
→ 누가 내 우산을 훔쳐 갔다.
해설 결과를 나타내는 현재완료 문장이므로 has stolen으로 쓴다.

21 해설 (1) 결과를 나타내는 has gone to를 쓴다. (2) 경험을 나타내는 has been to를 쓴다.

22 해설 오늘 아침부터 지금까지 계속 열쇠를 찾고 있는 중이므로 현재완료진행 시제로 쓴다. 시점을 나타내는 this morning 앞에는 since를 쓴다.
어휘 look for ~을 찾다

23 해설 경험을 나타내는 현재완료 부정문이므로 have never ordered로 쓴다.
어휘 order 주문하다

24 해설 완료를 나타내는 현재완료 부정문이므로 has not[hasn't] turned off로 쓴다.

25 ① 그 소녀는 그 식물들에 물을 주었니?
② 나는 내 친구의 주소를 잊어버렸다.
③ 우리는 2008년에 우리 집을 샀다.
④ 그 남자는 자신의 부인을 기다리고 있다.
⑤ 너희는 벌써 게임을 시작했니?
해설 ③ 현재완료는 과거를 나타내는 부사구(in 2008)와 함께 쓸 수 없으므로 have bought를 bought로 바꿔야 알맞다.
어휘 water 물을 주다; 물 plant 식물 address 주소

26 ① 그녀는 아직 자신의 옷을 세탁하지 못했다.
② 나는 버스를 놓쳤기 때문에 학교에 늦었다.
③ 너는 너의 비밀을 다른 사람들에게 말한 적이 있니?
④ 우리는 그가 들어왔을 때 막 일어나 서 있었다.
⑤ 나는 영화가 끝난 후에 TV를 껐다.
해설 ⑤ TV를 끈 것보다 영화가 끝난 것이 먼저이므로 has ended를 과거완료형 had ended로 고쳐야 알맞다.

27 ① 나는 2016년부터 스페인어를 공부했다.
② 그는 지난 주말부터 병원에 있었다.
③ Ken은 자신의 가게를 금요일 이후로 닫아됐다.

④ 그녀는 새해 첫날 이후로 3kg이 빠졌다.
⑤ 우리는 오랫동안 서로를 보지 못했다.
해설 ⑤ 빈칸 뒤에 기간을 나타내는 말(a long time)이 나오므로 전치사 for를 써야 한다. 나머지는 모두 빈칸 뒤에 시점을 나타내는 말이 있으므로 since가 알맞다.
어휘 store 가게 New Year's Day 새해 첫날

28 그 회사는 작년 이후로 많은 유용한 상품들을 만들어왔다.
해설 작년부터 지금까지 계속 만들어온 것이므로 made를 현재완료형 has made로 고쳐야 한다.
어휘 useful 유용한 product 상품

29 그들은 30분 동안 줄을 서고 있다.
해설 현재완료진행형은 「have[has] been+-ing」이므로 have를 have been으로 고쳐야 한다.
어휘 stand in line 줄을 서다

30 ⓐ 수진이와 나는 전에 발리에 가본 적이 없다.
ⓑ 그 예술가는 죽기 전에 자신의 모든 돈을 기부했다.
ⓒ 우리는 9시부터 그 경기를 계속 보고 있다.
ⓓ 나는 그에게서 어떤 선물도 받지 못했다.
ⓔ 인터넷은 일상생활의 한 부분이 되었다.
해설 ⓑ 기부한 것이 먼저 일어난 일이므로 has donated를 과거완료형 had donated로 고쳐야 알맞다. ⓓ 현재완료 부정문은 「have[has]+not+p.p.」이므로 have received not을 have not received로 고쳐야 알맞다.
어휘 artist 예술가 donate 기부하다 everyday life 일상생활

31 A: 너는 수영 수업을 들었니?
B: 응, 들었어. 정말 재밌었어.
해설 현재완료 의문문에 대한 긍정의 응답은 「Yes, 주어+have[has].」로 쓰고, you로 물었을 때는 I로 답해야 하므로 you haven't를 I have로 고쳐야 한다.

32 Harrison 선생님은 2015년에 우리 학교에 오셨다. 선생님은 그때부터 우리에게 영어를 가르치셨다[가르치고 계신다]. 그는 정말 친절하고 좋은 선생님이시다. 우리는 그분을 아주 많이 좋아한다.
해설 ⓐ 과거의 특정 시점을 나타내는 말(in 2015)이 있으므로 과거형 came으로 써야 한다. ⓑ 그때부터(since then) 지금까지 계속 가르치고 있는 것이므로 현재완료 또는 현재완료진행형을 사용하여 has taught 또는 has been teaching으로 쓴다.

누적 테스트 1회

p.56

📋 점수 올려주는 복습 노트

1 형용사	2 간접목적어	3 직접목적어	4 직접목적어
5 간접목적어	6 to	7 for	8 of
9 목적격보어	10 현재	11 과거	12 미래
13 현재진행	14 과거진행	15 현재완료	16 과거완료
17 had			

🔍 어떤 문제가 나올까?

Q1 ⑤
Q2 My mom cooks sweet apple pies for me
Q3 (1) warm (2) clean (3) the leader
Q4 are listening to music Q5 ③ Q6 ②

Q1 어제, 나는 나의 엄마와 새로운 식당에 갔다. 음식은 매우 맛있었고 저렴했다. 나의 엄마는 _____ 보이셨다.
① 좋아 ② 즐거워 ③ 행복해 ④ 즐거워 ⑤ 훌륭하게
해설 감각동사(looked) 뒤의 보어 자리에는 부사를 쓸 수 없으므로 ⑤ greatly는 알맞지 않다.
어휘 joyful 즐거운

Q2 <보기> 그는 방과 후에 우리에게 프랑스어를 가르쳤다.
나의 엄마는 나에게 달콤한 사과 파이를 요리해주신다.
해설 동사 cook은 4형식 문장을 3형식 문장으로 바꿀 때 간접목적어 앞에 전치사 for를 쓴다.

Q3 (1) 내가 가장 좋아하는 스웨터는 나를 따뜻하게 해준다.
(2) 수민이는 자신의 방을 깨끗하게 두었다.
(3) 우리는 Jessica를 리더로 만들었다.
해설 (1) 동사 keep의 목적격보어 자리이므로 형용사 warm이 알맞다. (2) 동사 leave의 목적격보어 자리이므로 형용사 clean이 알맞다. (3) 동사 make는 목적격보어로 명사나 형용사를 쓰므로 the leader가 알맞다.

Q4 A: 그들은 무엇을 하고 있니?
B: 그들은 이어폰으로 음악을 듣고 있어.
해설 현재진행형은 「am/are/is+-ing」로 쓰고, 주어(They)가 복수이므로 be동사는 are로 써야 한다.

Q5 <보기> Cindy는 2년 동안 중국어를 공부했다.
① 그녀는 도쿄에 두 번 가봤다.
② 우리는 John을 여러 번 만났다.
③ 나의 언니는 2013년부터 그 회사에서 일했다.
④ 나는 버스에서 머리핀을 잃어버렸다.
⑤ 그는 이제 막 고등학교를 졸업했다.

해설 <보기>와 ③은 계속을 나타내는 현재완료이다. ①, ②는 경험, ④는 결과, ⑤는 완료를 나타낸다.

Q6 ① 그녀는 이미 보고서를 끝냈다.
② 민지는 두 시간 전에 부산으로 떠났다.
③ 나는 Susan을 작년부터 알았다.
④ 너는 전에 저 가게에 가본 적이 있니?
⑤ David는 방금 이메일을 썼다.
해설 ② 현재완료와 과거를 나타내는 부사구 two hours ago는 함께 쓸 수 없으므로 has left를 과거형 left로 고쳐야 알맞다.

CHAPTER 1-3

p.58

1 ④ 2 ⑤ 3 ② 4 ③
5 (1) useful (2) bitter (3) a super star 6 ③
7 Please show your student card to me.
8 Grace made a beautiful dress for me. 9 ④
10 ① 11 ③ 12 ⑤ 13 ① 14 ②
15 ② 16 ⑤ 17 ③ 18 had never been
19 looks young 20 has used 21 ②
22 has taken 23 ① 24 ② 25 ③
26 Is Andrew going to visit his grandparents on New Year's Day?
27 Has Sophie been sick since last week?
28 I was taking a walk along the Han River.
29 My little brother has not[hasn't] written an invitation for his birthday party.
30 ③ 31 was watching a movie

1 해설 ① drink – drank – drunk
② catch – caught – caught
③ choose – chose – chosen
⑤ ride – rode – ridden

2 나의 언니와 나는 다음 주에 체육관에 갈 것이다.
해설 미래 시점을 나타내는 next week이 있으므로 미래 시제 ⑤ will go가 알맞다.

3 Tom은 공항에 제시간에 _____.
① 있었다 ② 다다랐다 ③ 도착했다 ④ 보았다 ⑤ 갔다
해설 빈칸 뒤에 전치사가 없으므로 전치사를 필요로 하지 않는 동사 ② reached가 알맞다.

4 우리가 저녁 식사를 준비한 뒤에, 손님들이 식탁에 둘러앉았다.
해설 손님들이 앉은 것보다 우리가 저녁을 준비한 것이 더 먼저 일어난 일이므로 과거완료형 ③ had prepared가 알맞다.

5 (1) 나는 이 도구가 매우 유용하다는 것을 알았다.
(2) 다크 초콜릿은 쓴맛이 난다.
(3) 그 노래는 그를 슈퍼스타로 만들었다.
해설 (1) 동사 find는 목적격보어로 형용사를 써야 하므로 useful이 알맞다. (2) 감각동사 taste는 보어로 형용사를 써야 하므로 bitter가 알맞다. (3) 동사 make는 목적격보어로 명사나 형용사를 쓰므로 명사인 a super star가 알맞다.

6 <보기> 그는 중국을 여러 번 방문했다.
① Clara는 사무실에서 자신의 반지를 잃어버렸다.
② 나는 방금 Alice로부터 이메일을 받았다.
③ 그녀는 스페인 음식을 먹어본 적이 없다.
④ 나는 그를 2년 동안 좋아했다.
⑤ 우리는 초등학교 때 이후로 영어를 공부했다.
해설 <보기>와 ③은 경험을 나타내는 현재완료이다. ①은 결과, ②는 완료, ④, ⑤는 계속을 나타낸다.

[7~8] <보기> 그는 자신의 딸에게 꽃을 좀 보냈다.
7 나에게 당신의 학생증을 보여 주세요.
해설 동사 show는 4형식 문장을 3형식으로 바꿀 때 간접목적어 앞에 전치사 to를 쓴다.

8 Grace는 나에게 아름다운 드레스를 만들어주었다.
해설 동사 make는 4형식 문장을 3형식으로 바꿀 때 간접목적어 앞에 전치사 for를 쓴다.

9 그녀는 새 셔츠를 입으니 _____ 보였다.
① 예뻐 ② 좋아 ③ 사랑스러워 ④ 아름답게 ⑤ 멋져
해설 감각동사 look 뒤에는 형용사를 쓰므로 부사 ④ beautifully는 쓸 수 없다.

10 나의 아빠는 나에게 크리스마스 카드를 _____.
① 만들어주셨다 ② 보내셨다 ③ 쓰셨다 ④ 주셨다 ⑤ 보여주셨다
해설 3형식 문장이고 간접목적어 me 앞에 전치사 to가 있으므로, 간접목적어 앞에 for를 쓰는 동사 ① made는 쓸 수 없다.

11 ① 그들은 지금 운동장에서 야구를 하고 있다.
② Adam은 다음 달에 방콕에 갈 예정이다.
③ 그들은 2018년에 이 건물을 지었다.
④ 나의 아빠는 아직 설거지를 하지 않으셨다.
⑤ 그 소녀는 오늘 Jack에게 전화하지 않을 것이다.
해설 ③ 현재완료와 과거를 나타내는 부사구 in 2018은 함께 쓸 수 없으므로 have built를 과거형 built로 바꿔야 알맞다.

12 해설 한 시간 전부터 지금까지 계속 기다리고 있는 것이므로 현재완료진행형 형태인 「have[has] been+-ing」로 써야 한다.

13 · James는 매일 아침 6시에 일어난다.
· Davis 씨는 그때 전화통화를 하고 있었다.
해설 (A) every morning으로 보아 반복되는 습관을 나타내므로 현재 시제 gets up이 알맞다. (B) 과거 시점을 나타내는 then이 있으므로 과거진행형 was talking이 알맞다.

14 · 나는 William에게 내 태블릿 PC를 빌려줬다.
· 선생님은 나에게 질문을 하셨다.
해설 (A) 동사 lend는 4형식 문장을 3형식으로 쓸 때 간접목적어 앞에 전치사 to를 쓴다. (B) 동사 ask는 4형식 문장을 3형식으로 쓸 때 간접목적어 앞에 전치사 of를 쓴다.

15 <보기> 나는 그들에게 이 사진들을 보낼 것이다.
① 나는 어제 점심 식사 후에 졸렸다.
② 그녀는 우리에게 몇 개의 유명한 그림들을 보여 주었다.
③ 그는 자기 아들을 훌륭한 축구 선수로 만들었다.
④ 나의 반 친구들은 도서관에서 공부를 하고 있다.
⑤ 지민이는 내 질문에 대답하지 않았다.
해설 <보기>와 ②는 목적어가 두 개인 4형식 문장이다. ①은 2형식, ③은 5형식, ④는 1형식, ⑤는 3형식 문장이다.

16 <보기> 좋은 식사는 널 건강하게 유지시켜줄 것이다.
① 경찰은 그에게 몇 가지 질문을 했다.
② 이 초콜릿 푸딩은 단맛이 난다.
③ 그 소녀는 녹차 한 잔을 마시고 있었다.
④ Helen은 자신의 가장 친한 친구에게 비밀 하나를 이야기했다.
⑤ 사람들은 그 소년을 거짓말쟁이라고 불렀다.
해설 <보기>와 ⑤는 「동사+목적어+목적격보어」 형태의 5형식 문장이다. ①과 ④는 4형식, ②는 2형식, ③은 3형식 문장이다.
어휘 liar 거짓말쟁이

17 ① Henry는 오늘 아침에 나에게 문자메시지를 보냈다.
② 그는 작년에 우리에게 과학을 가르치셨다.
③ 나의 아빠는 어제 우리에게 저녁을 요리해 주셨다.
④ Rick은 나에게 몇 가지 재미있는 이야기를 해 주었다.
⑤ Noah는 프랑스에서 나에게 여러 장의 편지를 썼다.
해설 ③ 동사 cook은 4형식 문장을 3형식 문장으로 바꿀 때 간접목적어 앞에 전치사 for를 쓴다. 나머지는 모두 빈칸에 전치사 to를 쓴다.

18 해설 해외에 나가 본 적이 없는 것이 스무 살이 되는 것보다 더 먼저의 상황이므로 과거완료형 had never been으로 써야 한다.

19 해설 '~하게 보이다'는 「look+형용사」로 나타낸다.

20 해설 3년 전부터 지금까지 계속 써온 것이므로 현재완료형 has used로 써야 한다.

21 ① A: 그는 지금 온라인 게임을 하고 있니?
B: 아니, 그렇지 않아. 그는 지금 책을 읽고 있어.
② A: 너는 오늘 그 일을 끝낼 거니?
B: 아니, 그러지 않을 거야.
③ A: 김 선생님은 이미 집에 가셨니?
B: 응, 가셨어.
④ A: 너는 어젯밤에 샤워를 하고 있었니?
B: 아니, 그렇지 않았어. 나는 설거지를 하고 있었어.
⑤ A: 너의 친구들이 네 병문안을 하러 갔니?
B: 응, 그랬어.
해설 ② be going to 의문문에 대한 응답은 be동사를 사용해야 하므로 I don't를 I'm not으로 고쳐야 알맞다.

22 누가 내 가방을 가져갔다. 나는 지금 그것을 가지고 있지 않다.
→ 누가 내 가방을 가져갔다.
해설 결과를 나타내는 현재완료 has taken으로 쓴다.

23 ① 그 여자는 기자처럼 보인다.
② Olivia는 2015년까지 대도시에 산 적이 없었다.
③ 제1차 세계 대전은 1918년에 끝났다.
④ 내 남동생은 항상 자신의 방을 더럽게 둔다.

⑤ 이 스테이크는 맛이 정말 형편없다.

해설 ① looks 뒤에 명사 a reporter가 있으므로 looks를 looks like로 고쳐야 알맞다.

24 ① 나의 아빠는 집 열쇠를 안전하게 보관하신다.
② 우리는 모두가 우리 집에 온 뒤에 게임을 시작했다.
③ Peterson 씨는 그녀와 5년 전에 결혼했다.
④ 너는 전에 차를 빌려본 적이 있니?
⑤ 나는 가끔 James를 Jimmy라고 부른다.

해설 ② 게임을 시작한 것보다 모두가 집에 온 것이 더 먼저 일어난 일이므로 had started → started, came → had come으로 고쳐야 알맞다.

어휘 rent 빌리다

25 ① 그들 중 몇몇은 아직 그 문제를 풀지 못했다.
② Ben은 방금 정원에 있는 식물에 물을 주었다.
③ 나는 전에 일본 음식을 먹어본 적이 없다.
④ 그 남자는 이미 그 기사를 읽었다.
⑤ 나의 부모님은 방금 퇴근하셨다.

해설 ③은 경험을 나타내는 현재완료이고, 나머지는 모두 완료를 나타내는 현재완료이다.

26 Andrew는 설날에 자신의 조부모님을 방문한다.
→ Andrew는 설날에 자신의 조부모님을 방문할 계획이니?

해설 미래 시제 be going to의 의문문은 「be동사+주어+going to+동사원형 ~?」로 쓴다.

27 Sophie는 지난주부터 아팠다.
→ Sophie는 지난주부터 아팠니?

해설 현재완료 의문문은 「Have[Has]+주어+p.p. ~?」의 형태로 쓴다.

28 나는 한강을 따라 산책했다.
→ 나는 한강을 따라 산책하고 있었다.

해설 과거진행형은 「was/were+-ing」의 형태로 쓴다.

29 내 남동생은 자신의 생일 파티 초대장을 썼다.
→ 내 남동생은 자신의 생일 파티 초대장을 쓰지 않았다.

해설 현재완료 부정문은 「have[has]+not+p.p.」의 형태로 쓴다.

30 ① 그는 나에게 자신의 이야기를 해주지 않았다.
② Nancy는 자기 엄마에게 장갑을 만들어드릴 것이다.
③ 나는 나 자신에게 멋진 옷을 사줄 것이다.
④ 그 아이는 그에게 여러 질문을 했다.
⑤ 그 회사는 우리 가족에게 큰 케이크를 보내주었다.

해설 ③ 동사 buy는 4형식 문장을 3형식 문장으로 바꿀 때 간접목적어 앞에 전치사 for를 쓴다.

31 A: 너는 어젯밤에 뭘 하고 있었니?
B: 나는 저녁을 먹은 후에 내 노트북으로 영화를 보고 있었어.

해설 과거의 특정 시점에 진행 중이었던 일을 나타내야 하므로 과거진행형인 was watching a movie로 쓰면 된다.

CHAPTER ④ 조동사

UNIT 01 can, may, will p.66

적용 start!

1 ⑤　　2 ①　　3 will not[won't] stay
4 can speak　　5 may arrive　　6 ②
7 ③　　8 ④　　9 cannot[can't] park　10 ⑤
11 ②　　12 ①, ③　13 ③, ⑤
14 Can you read it
15 We will be able to have a good time

1 **해설** 우리말 해석이 '~할 수 없었다'이므로 조동사 can't의 과거형 ⑤ couldn't가 알맞다.

2 **해설** '~해도 된다'의 의미로 허가를 나타내는 조동사 ① May가 알맞다.

3 **해설** 미래의 일을 나타내는 조동사 will의 부정형 will not[won't]과 동사원형 stay를 쓴다.

4 **해설** 능력을 나타내는 조동사 can과 동사원형 speak를 쓴다.

5 **해설** '~할지도[일지도] 모른다'라는 의미의 추측을 나타내는 조동사 may와 동사원형 arrive를 쓴다.

6 Nancy는 이 무거운 가방을 들 수 없다.

해설 능력을 나타내는 can은 「be able to+동사원형」으로 바꿔 쓸 수 있다. 부정형 can't가 쓰였으므로 be동사도 isn't로 쓰는 것에 유의한다.

어휘 lift (위로) 들어 올리다

7 ① 제가 Sophie 옆에 앉아도 될까요?
② 너는 점심 식사 후에 낮잠을 자도 된다.
③ 내일 아침 비가 많이 올지도 모른다.
④ 제가 당신의 직업에 관해 질문을 하나 해도 될까요?
⑤ 너는 내 휴대폰을 사용하면 안 된다.

해설 ③의 may는 '~할지도[일지도] 모른다'라는 추측의 의미로 쓰였고, 나머지는 모두 '~해도 된다'라는 허가의 의미로 쓰였다.

8 ① Fred는 10시까지 숙제를 끝낼 수 없다.
② 너는 깊은 물속에서 수영할 수 있니?
③ 치타는 아주 빨리 달릴 수 있다.
④ 내가 이 노란색 치마를 입어 봐도 되니?
⑤ 나는 이 문제들을 풀 수 없다. 그것들은 매우 어렵다.
해설 ④의 Can은 '~해도 된다'라는 허가의 의미로 쓰였고, 나머지는 모두 '~할 수 있다'라는 능력의 의미로 쓰였다.
어휘 try on ~을 입어보다

9 당신은 여기에 당신의 차를 주차할 수 없습니다.
해설 주차 금지를 나타내는 그림이므로 조동사 can의 부정형을 써서 cannot[can't] park로 쓴다.
어휘 park 주차하다

10 해설 ① '~할[일] 것이다'를 나타내는 will을 써서 may not을 will not으로 고쳐야 알맞다. ② 허가를 나타내는 may 또는 can을 써서 would not을 may not 또는 cannot[can't]으로 고쳐야 알맞다. ③ 조동사 뒤에는 동사원형이 와야 하므로 understood를 understand로 고쳐야 알맞다. ④ 미래의 계획을 묻고 있으므로 Could를 Will로 고쳐야 알맞다.
어휘 make noise 시끄럽게 하다, 소음을 내다 public 공공의 graduation 졸업식

11 A: 너는 규칙적으로 운동하니?
B: 나는 주말마다 자전거를 타곤 했지만 더는 안 해.
해설 문맥상 but not anymore를 보아 과거에는 했지만 현재에는 하지 않는다는 내용이 자연스러우므로 과거의 습관을 나타내는 조동사 ② would가 알맞다.

12 ① Oliver는 그녀의 전화번호를 알지도 모른다.
② 그 대형 화재 소식이 사실일 리가 없다.
③ 그들은 오늘 밤 파티에 가지 않을 것이다.
④ 너는 미래에 좋은 의사가 될 수 있다.
⑤ 6세 이하의 어린이들만 무료로 입장할 수 있다.
해설 ① 조동사 might 뒤의 knew를 동사원형 know로 고쳐야 알맞다. ③ 조동사 will의 부정형은 will not이므로 will go not을 will not go로 고쳐야 알맞다.
어휘 for free 무료로

13 ① 너는 시험을 보는 동안 휴대폰을 켜선 안 된다.
② 너는 이 중국어 단어를 읽을 수 있니?
③ 누구나 우리 농구 동아리에 가입할 수 있다.
④ 나는 지금 너를 도와줄 수 없다.
⑤ 설탕 좀 건네주시겠어요?
해설 ③ 조동사 can 뒤의 joins를 동사원형 join으로 고쳐야 알맞다. ⑤ 조동사 Could가 있으므로 passed를 pass로 고쳐야 알맞다.

14 A: 나는 일본어를 전혀 몰라. 너는 그것을 읽을 수 있니?
B: 응, 읽을 수 있어. "만지지 마시오."라고 쓰여 있어.
해설 '~할 수 있다'라는 의미의 능력을 나타내는 조동사 can을 사용해 의문문을 만든다.

15 해설 '~할 수 있을 것이다'라는 의미는 「will be able to+동사원형」을 써서 나타낸다.

UNIT 02 must, have to, should
p.69

:: 적용 start!

1 ③ 2 ⑤ 3 (1) should be quiet (2) must not take a picture 4 ① 5 doesn't have to take the medicine 6 shouldn't skip meals 7 ②

1 A: 엄마, 제가 나가서 놀아도 될까요?
B: 안 돼. 너는 먼저 숙제를 해야 해.
해설 의미상 '~해야 한다'라는 의미의 의무를 나타내는 조동사 should 뒤에 동사원형 do를 쓴 ③이 알맞다.

2 해설 '~할 필요가 없다'는 don't[doesn't] have to로 쓰므로 ⑤가 알맞다.

3 (1) 너는 조용히 해야 한다.
(2) 너는 사진을 찍어선 안 된다.
해설 (1) 그림을 보아 '조용히 해야 한다'라는 의미가 되어야 하므로 조동사 should를 써서 should be quiet으로 쓴다. (2) 사진 촬영 금지를 나타내는 그림이므로 조동사 must의 부정형을 써서 must not take a picture로 쓴다.

4 ① Jennifer는 미국인임이 틀림없다.
② 나는 내 여동생을 돌봐야 한다.
③ 우리는 지구를 보호해야 한다.
④ 아이들은 일찍 잠자리에 들어야 한다.
⑤ 너는 낯선 사람을 따라가면 안 된다.
해설 ①의 must는 '~임이 틀림없다'라는 강한 추측의 의미로 쓰였고, 나머지는 모두 '~해야 한다'라는 의무의 의미로 쓰였다.
어휘 protect 보호하다 follow 따라가다, 따르다 stranger 낯선[모르는] 사람

5 해설 have to의 부정형을 써서 '~할 필요가 없다'는 의미의 불필요를 나타낸다. 주어가 3인칭 단수이고 현재를 나타내므로 doesn't를 쓰는 것에 유의한다.

6 해설 의무, 충고를 나타내는 조동사 should의 부정형 shouldn't를 써서 나타낸다.

7 해설 ② must not은 금지를 나타내고 don't[doesn't] have to는 불필요를 나타내므로, must not을 doesn't have to로 고쳐야 알맞다.
어휘 return 반납하다, 돌려주다 within (특정 기간) 이내에

UNIT 03 would like to, had better, used to　p.71

⁂ 적용 start!

1 ④　　2 ②　　3 Minsu used to live in a small town　4 You had better not go out
5 I would like to buy a new bike　　6 ⑤
7 ③　　8 You had better take an umbrella.

1 수진아, 저녁 먹으러 우리 집에 올래?
해설 문장에 like to come이 있고 문맥상 저녁 먹으러 오라고 제안하는 것이므로 ④ would가 알맞다.
어휘 come over 집에 오다, 들르다

2 · 우리 동네에 일본 음식점이 있었다. 하지만 그곳은 지난달에 문을 닫았다.
· Liz는 제과점에서 초콜릿 케이크를 만들곤 했다. 하지만 그녀는 더는 그곳에서 일하지 않는다.
해설 두 빈칸 모두 과거의 상태와 습관을 나타내는 ② used to가 들어가야 알맞다. 같은 의미의 would는 과거의 상태를 나타낼 수 없으므로 답이 될 수 없다.

3 해설 과거의 상태를 나타내는 used to를 쓰고 뒤에 동사원형 live를 쓴다.

4 해설 '~하는 게 낫다[좋다]'라는 의미의 had better는 뒤에 not을 붙여 부정형을 만든다.

5 해설 '~하고 싶다'라는 의미의 would like to를 쓰고 뒤에 동사원형 buy를 쓴다.

6 <보기> 이 근처에 큰 나무가 있었다.
① 이 기계는 방을 청소하는 데 사용된다.
② 그녀는 새로운 사람들을 만나는 것에 익숙하다.
③ Gary는 무대 위에서 말하는 것에 익숙하다.
④ 그 칼은 고기를 자르기 위해 사용되었다.
⑤ 나의 엄마는 지하철을 타고 출근하시곤 했다.
해설 <보기>와 ⑤의 used to는 각각 '(예전에는) ~였다', '~하곤 했다'는 의미로 과거의 상태와 습관을 나타낸다. ①, ④ '~하는 데 사용되다'라는 의미의 「be used to+동사원형」이 쓰였다. ②, ③ '~하는 것에 익숙하다'라는 의미의 「be used to+-ing」가 쓰였다.
어휘 machine 기계　subway 지하철

7 ① 나는 보라색 커튼을 걸고 싶다.
② 너는 패스트푸드를 많이 먹지 않는 게 좋다.
③ Peter는 점심시간에 축구를 하곤 했다.
④ 그 남자는 규칙적으로 운동을 하는 게 좋다.
⑤ 그는 아침에 산책을 하곤 했다.
해설 ① I'd like → I'd like to, ② You'd not better → You'd better not, ④ has better → had better, ⑤ takes → take로 바꿔야 알맞다.
어휘 hang 걸다, 매달다

8 해설 '~하는 게 낫다[좋다]'라는 의미의 had better를 사용해 쓴다.

UNIT 04 조동사+have p.p.　p.73

⁂ 적용 start!

1 ④　　2 ②, ⑤　　3 cannot have failed the test
4 I should not[shouldn't] have bought
5 Hans may[might] have heard the news　6 ③
7 You should have checked your answers
8 must have → must have had

1 진수는 피곤해 보인다. 그는 밤을 새운 것이 틀림없다.
해설 문맥상 과거에 대한 강한 긍정적 추측을 나타내는 말이 들어가야 하므로 '~했음이 틀림없다'라는 의미의 ④ must have stayed up이 알맞다.
어휘 tired 피곤한

2 ① 그녀는 무언가 무서운 것을 본 게 틀림없다.
② 너는 전에 이곳에 와봤을 리가 없다.
③ 그는 우유를 너무 많이 마시지 말았어야 하는데.
④ 나는 따뜻한 스웨터를 입었어야 하는데.
⑤ 미나는 그에게 선물을 보냈을지도 모른다.
해설 과거 사실에 대한 추측을 나타내는 표현은 「조동사+have p.p.」 형태로 쓰므로 ② be는 been으로, ⑤ has는 have로 바꿔야 알맞다.
어휘 scary 무서운　sweater 스웨터

3 해설 '~였을[했을] 리가 없다'라는 의미의 cannot have p.p.로 쓴다.
어휘 fail (시험에) 떨어지다, 실패하다

4 해설 '~하지 말았어야 하는데 (했다)'라는 의미의 should not [shouldn't] have p.p.로 쓴다.
어휘 laptop 노트북

5 해설 '~였을지도 모른다'라는 의미의 may[might] have p.p.로 쓴다.

6 해설 ③ '~였을[했을] 리가 없다'라는 의미의 cannot have p.p.를 써야 하므로 draw를 have drawn으로 고쳐야 한다.
어휘 mistake 실수　miss 놓치다

7 A: 나는 시험에서 몇 가지 실수를 했어.
B: 너는 너의 답들을 두 번 확인했어야 하는데.
해설 '~했어야 하는데 (하지 않았다)'라는 의미의 should have p.p.를 이용해 쓴다.

8 Liam과 Colin은 친한 친구이지만, 더는 서로 이야기하지 않는다. 그들은 어제 말다툼을 한 것이 틀림없다.
해설 과거 사실에 대한 강한 추측이므로 must have p.p. 형태를 써서 must have를 must have had로 고쳐야 한다.
어휘 have an argument 말다툼을 하다

18　GRAMMAR PIC 2

챕터 clear!

p.74

1 ⑤ 2 ② 3 ② 4 used to be

5 ④ 6 Could[could] 7 ③ 8 ①

9 ⑤ 10 ③ 11 ④

12 They may have started the race

13 My sister used to read books for me

14 will be able to swim in the sea

15 ③ 16 ① 17 ④ 18 (1) should not[shouldn't] pick (2) should listen

19 ③ 20 ④

21 should not[shouldn't] have used his cell phone

22 had better not play the piano

23 must have found the man 24 ①

25 ② 26 must cried → must have cried

27 was → 삭제 28 to leave → leave

29 ③ 30 ⑤

1 A: 제가 지금 TV를 봐도 되나요?
B: 아니. 너는 먼저 설거지를 해야 해.
해설 B는 문맥상 A가 해야 할 일을 말하고 있으므로 의무를 나타내는 ⑤ have to가 알맞다.

2 A: 나는 배가 아파. 내가 무엇을 해야 하니?
B: 너는 병원에 가보는 게 낫겠어.
해설 문맥상 '~하는 게 낫다[좋다]'라는 의미의 충고의 말이 와야 하므로 ② had better see가 알맞다.
어휘 have a stomachache 배가 아프다

3 A: 나의 언니는 화가 났어. 내가 언니의 생일을 잊어버렸거든.
B: 오, 너는 그걸 기억했어야 하는데.
해설 문맥상 '~했어야 하는데 (하지 않았다)'라는 의미의 should have p.p. 형태가 적절하므로 빈칸에 ② should가 알맞다.
어휘 upset 화가 난

4 그 가수는 매우 인기 있었다. 그러나 지금은 그렇지 않다.
→ 그 가수는 예전에 매우 인기 있었다.
해설 과거에는 그랬지만 현재는 그렇지 않은 '과거의 상태'를 나타내므로 used to를 쓴다.

5 해설 각각 순서대로 추측을 의미하는 may, 강한 추측을 의미하는 must, 강한 부정적 추측을 의미하는 cannot이 알맞다.

6 · 냅킨 좀 주시겠어요?
· 교통이 나쁘지 않아서 우리는 공항에 제시간에 도착할 수 있었다.
해설 공손한 요청과 과거의 능력을 나타낼 때 Could[could]를 쓴다.
어휘 traffic 교통 on time 제시간에

7 <보기> 그녀는 Kate의 어머니일지도 모른다.
① 너는 들어와서 여기서 기다려도 된다.

② 제가 컴퓨터 게임을 해도 될까요?
③ 이번 일요일에 눈이 올지도 모른다.
④ 모두가 10분간 휴식을 취해도 된다.
⑤ 너는 내 고양이를 만지면 안 된다.
해설 <보기>와 ③의 may는 '~할지도[일지도] 모른다'라는 추측을 나타낸다. 나머지는 모두 '~해도 된다'라는 허가의 의미를 나타낸다.

8 당신은 회의를 위해 이 방을 사용해도 된다.
해설 허가의 의미로 쓰인 조동사 may는 can으로 바꿔 쓸 수 있다.

9 해설 '~할 필요가 없다'는 don't[doesn't] have to로 나타내므로 ⑤가 적절하다.
어휘 wait A's turn 차례를 기다리다

10 ① 우리는 더 조심했어야 하는데.
② 당신의 지지에 감사드리고 싶습니다.
③ 너는 뛰어다니지 않는 게 좋다.
④ 나의 엄마는 간호사로 일하셨었다.
⑤ Lisa는 오늘 밤에 간식을 먹지 않을 것이다.
해설 ③ had better의 부정형은 had better not이다.
어휘 careful 조심스러운 nurse 간호사

11 보라는 중국 음식을 요리하곤 했다.
해설 과거의 습관을 나타내는 used to는 조동사 would로 바꿔 쓸 수 있으므로 ④가 알맞다.

12 해설 '~했을지도 모른다'라는 의미의 may have p.p.로 쓴다.

13 해설 과거의 습관을 나타내는 「used to+동사원형」으로 쓴다.

14 해설 조동사 will 뒤에 「be able to+동사원형」을 쓴다.

15 · Anna는 어제 자신의 여동생을 보살펴야 했다.
· 너는 약을 좀 먹는 게 낫다.
해설 첫 번째 문장은 의무를 나타내는 have to의 과거형 had to가 쓰였고, 두 번째 문장은 충고를 나타내는 had better가 쓰였다.
어휘 medicine 약

16 · 그 아이는 숫자를 셀 수 없다. 그녀는 너무 어리다.
· Chris가 그 편지를 한국어로 썼을 리가 없다. 그는 한국어를 공부해본 적이 없다.
해설 첫 번째 빈칸은 '~할 수 있다'라는 능력을 나타내는 조동사 can의 부정형 cannot이 알맞고, 두 번째 문장은 '~일 리가 없다'는 의미로 강한 부정적 추측을 나타내는 cannot have p.p.가 쓰였다.
어휘 count (수를) 세다

17 ① 소라는 영어 시험을 잘 봤다. 그녀는 정말 열심히 공부했음이 틀림없다.
② 나는 내 지갑을 찾을 수 없다. 나는 그것을 버스에서 떨어뜨렸을지도 모른다.
③ Andy는 피곤해 보인다. 그는 종일 축구를 했음이 틀림없다.
④ 나는 이가 아프다. 나는 아이스크림을 너무 많이 먹었을 리가 없다.
⑤ 세호는 지금 미국에서 공부하고 있다. 너는 어제 서울에서 그를 보았을 리가 없다.
해설 ④ 문맥상 아이스크림을 많이 먹은 것을 후회하는 내용

이 자연스러우므로, cannot have eaten을 shouldn't have eaten으로 고쳐야 알맞다.

어휘 have a toothache 이가 아프다

18 (1) 너는 꽃을 꺾으면 안 된다.
(2) 너는 선생님의 말씀을 주의 깊게 들어야 한다.
해설 (1) 그림에 × 표시가 있으므로 조동사 should의 부정형 should not을 써서 '~하면 안 된다'라는 뜻을 나타낸다. (2) 그림에서 아이들이 선생님을 보며 집중하고 있으므로 should listen으로 쓴다.
어휘 carefully 주의 깊게

19 ① 나의 오빠와 나는 탁자를 청소해야 한다.
② 우리는 항상 진실을 말해야 한다.
③ 그 남자는 Kelly의 아버지가 틀림없다.
④ Ann은 저녁 식사 후에 빨래를 해야 한다.
⑤ 나는 다음 주까지 내 보고서를 끝내야 한다.
해설 ③의 must는 강한 추측을 나타내고 나머지는 모두 의무를 나타낸다.
어휘 truth 진실 do the laundry 빨래를 하다

20 ① Tony는 아침 식사로 베이컨과 달걀을 먹곤 했다.
② 그녀는 커피를 하루에 한 잔씩 마시곤 했다.
③ 예전에 여기에 꽃집이 있었다.
④ 그 아이는 버스를 타고 학교에 가는 것에 익숙하다.
⑤ 민주와 나는 같은 반이었다.
해설 ④ '~하는 것에 익숙하다'라는 의미의 「be used to+-ing」표현이 쓰였다. 나머지는 모두 '~하곤 했다'라는 과거의 습관이나 상태를 나타내는 의미로 쓰였다.

21 **해설** 과거 사실에 대한 후회나 비난은 should have p.p.로 쓰는데, 우리말 해석이 '사용하지 말았어야 하는데'이므로 부정형 should not[shouldn't] have used로 쓴다.

22 **해설** 충고나 권고를 나타내는 had better의 부정형은 「had better not+동사원형」으로 쓴다.

23 **해설** '~임이 틀림없다'는 must have p.p로 쓴다.

24 **해설** ① must를 '~할 필요가 없다'라는 뜻의 don't have to로 고쳐야 알맞다.

25 A: 제가 이 가방을 비행기에 들고 타도 될까요?
B: 물론이죠. 괜찮습니다.
① 나의 삼촌은 두 가지 언어를 말할 수 있으시다.
② 너는 이 가게에 애완동물을 데려와도 된다.
③ 너는 공룡을 그릴 수 있니?
④ 너는 너의 카메라를 나에게 빌려줄 수 있니?
⑤ 나의 할머니는 스마트폰을 사용할 수 있으시다.
해설 주어진 대화에서 A의 밑줄 친 Can과 ②의 can은 허가를 나타낸다. ①, ③, ⑤ 능력, ④ 요청을 나타내는 can으로 쓰였다.

26 그녀의 눈이 빨갛다. 그녀는 울었음이 틀림없다.
해설 문맥상 과거에 대한 강한 추측을 나타내는 must have cried로 고쳐야 한다.

27 언덕 위에 사원이 있었다.
해설 '(예전에는) ~였다'라는 의미로 과거의 상태를 나타내는 표현은 「used to+동사원형」이므로 was를 삭제해야 한다.
어휘 temple 사원, 절 hill 언덕

28 너는 벤치 위에 쓰레기를 남겨두지 말아야 한다.
해설 조동사 뒤에는 반드시 동사원형을 써야 하므로 to leave를 leave로 고쳐야 한다.
어휘 trash 쓰레기

29 ① 우리는 우리만의 집을 가질 수 있을 것이다.
② 그 여자는 나의 새로운 이웃일 수 있다.
③ 지금 주문하시겠어요?
④ Sandra는 지난 주말에 매우 아팠을지도 모른다.
⑤ 그는 주말마다 우리 집에 방문하곤 했다.
해설 ① can → be able to, ② is → be, ④ have → have been, ⑤ visiting → visit으로 고쳐야 알맞다.

30 ① 너희 모두는 지금 떠나야 한다.
② 나의 어머니는 식물을 기르곤 하셨다.
③ 내가 너의 영어 사전을 써도 될까?
④ 너는 방학 계획을 세우는 게 좋겠다.
⑤ Olivia는 자주 이를 닦았어야 하는데.
= Olivia는 자주 이를 닦는다.
해설 ⑤ should have p.p.는 하지 못한 일에 대한 후회를 나타내므로, 자주 이를 닦는다는 두 번째 문장과는 의미가 다르다.

UNIT 01 의문사 의문문 p.82

적용 start!

1 ② 2 ④ 3 ⑤ 4 Which 5 Who
6 What 7 ⑤ 8 What was Nancy looking at
9 Who turned on the TV 10 ①
11 When do you take
12 How many students are
13 Why did Eric call you 14 ④ 15 ⑤
16 Where → Why

1 A: Wendy 옆에 있는 여자아이는 누구니?
B: 그녀는 Wendy의 사촌이야.
해설 B가 사람에 대해 설명하고 있으므로 사람을 묻는 의문사
② Who가 알맞다.

2 A: James는 어디 출신이니?
B: 그는 영국 출신이야.
해설 B가 나라(England)로 답하고 있으므로 장소, 위치 등을
묻는 의문사 ④ Where가 알맞다.
어휘 be[come] from ~ 출신이다, ~에서 왔다

3 A: 너는 얼마나 자주 교회에 가니?
B: 나는 일요일마다 그곳에 가.
해설 B가 일요일마다 간다고 했으므로 '얼마나 자주'의 의미로
횟수를 묻는 ⑤ How often이 알맞다.

4 A: 커피와 차 중에 어느 것을 원하시나요?
B: 차를 주세요.
해설 정해진 것들 중에 어느 하나를 선택할 때는 의문사 which
를 쓴다.

5 A: 저 학생들은 누구니?
B: 그들은 우리 반 친구들이야.
해설 B의 대답에서 '누구'인지를 설명하고 있으므로 의문사
who를 쓴다.

6 A: 이제 우리는 무엇을 해야 하니?
B: 우리는 버스를 타야 해.
해설 B의 대답에서 '무엇을' 해야 하는지 설명하고 있으므로 의
문사 what을 쓴다.

7 해설 ⑤ 정해지지 않는 범위에서 '어떤 ~'의 의미로 쓰이는
「what+명사」가 적절하다.

8 해설 「의문사+be동사+주어+-ing ~?」의 순서로 쓴다.

9 해설 의문사 who가 주어이므로 「의문사+동사 ~?」의 순서로 쓴
다.

10 A: _____

B: 나는 어제 서울에서 그 공연을 봤어.
① 너는 언제 그 공연을 봤니?
② 누가 그 공연을 봤니?
③ 너는 어제 무엇을 봤니?
④ 너는 어디서 그 공연을 봤니?
⑤ 너는 얼마나 오래 그 공연을 봤니?
해설 yesterday와 같이 시간 또는 날짜를 물을 때는 의문사
when을 쓴다.

11 해설 '언제'라는 의미의 의문사 when을 사용하여 「의문사+do+
주어+동사원형 ~?」의 순서로 쓴다.

12 해설 '얼마나 많은'이라는 의미로 셀 수 있는 명사(students)를
묻고 있으므로 how many를 쓴다. 복수명사 students를 쓰고
동사를 are로 쓰는 것에 유의한다.

13 해설 '왜'라는 의미의 의문사 why를 사용하여 「의문사+did+주
어+동사원형 ~?」의 순서로 쓴다.

14 ① A: 너는 아침으로 무엇을 먹니?
B: 나는 보통 토스트를 먹어.
② A: 너는 얼마나 많은 모자를 가지고 있니?
B: 나는 세 개 가지고 있어.
③ A: 누가 내 언니를 좋아하니?
B: Peter가 좋아해.
④ A: 그는 보통 일요일에 무엇을 하니?
B: 그는 집을 청소해.
⑤ A: 너는 파란색과 초록색 중 어떤 색을 더 좋아하니?
B: 나는 파란색을 아주 좋아해.
해설 ④ 문맥상 '무엇'이라는 의미의 의문사가 와야 하므로
When을 What으로 고쳐야 알맞다.

15 ① A: 너희 누나는 얼마나 키가 크니?
B: 누나는 170센티미터야.
② A: 오늘은 무슨 요일이니?
B: 토요일이야.
③ A: 너는 언제 숙제를 끝냈니?
B: 4시쯤 끝냈어.
④ A: 너는 왜 울고 있니, Jake?
B: 왜냐하면 슬픈 영화를 봤기 때문이야.
⑤ A: 너는 몇 살이니?
B: 나는 14살이야.
해설 ⑤ 몇 살인지 물을 때는 how old를 쓴다.

16 A: 너는 지난 금요일에 왜 결석했니?
B: 왜냐하면 많이 아팠기 때문이야.
해설 B가 이유를 나타내는 Because로 답하고 있으므로
Where는 '왜'를 뜻하는 Why로 고쳐야 한다.
어휘 absent 결석한

적용 start!

1 ① 2 ④ 3 ⑤
4 What a quiet place it is
5 Don't be too nervous 6 ② 7 ③
8 ②

1 유리를 조심해라.
 해설 형용사(careful) 앞에는 ① Be를 써서 명령문을 만든다.
 어휘 careful 조심하는, 주의 깊은

2 그 강에서 수영하지 마라. 그곳은 매우 더럽다.
 해설 문맥상 '~하지 마라'라는 의미의 부정 명령문이 되어야 하므로 ④ Don't를 써야 한다.

3 ① 그것은 정말 웃기는구나!
 ② 너는 정말 친절하구나!
 ③ 그녀는 정말 영리하구나!
 ④ 그 영화는 정말 무섭구나!
 ⑤ 그들은 참 잘생긴 남자들이구나!
 해설 ⑤ 형용사 handsome 뒤에 명사 men이 있으므로 빈칸에 What이 알맞다. 나머지는 모두 How가 들어가야 알맞다.
 어휘 scary 무서운

4 해설 what 감탄문은 「What+a[an]+형용사+명사(+주어+동사)!」로 쓴다.

5 해설 부정 명령문은 「Don't+동사원형 ~.」 형태로 쓴다.
 어휘 nervous 긴장한, 초조한

6 지구를 위해 플라스틱 제품을 사용하지 말자.
 해설 제안문의 부정형은 「Let's not+동사원형 ~.」으로 쓴다.
 어휘 plastic 플라스틱으로 된 product 제품[상품]

7 ① 10분 동안 쉬자.
 ② 함께 운동할래?
 ③ 다시는 수업에 늦지 마라.
 ④ 내일까지 과제를 끝내라.
 ⑤ 너의 선생님과 친구들에게 공손해라.
 해설 ③ be동사로 시작하는 명령문의 부정은 Be not이 아닌 Don't be로 쓴다.
 어휘 take a break 잠시 쉬다, 휴식을 취하다 assignment 과제 polite 공손한

8 ① 그것은 매우 큰 차다.
 → 그것은 정말 큰 차구나!
 ② 그의 어머니는 훌륭한 가수이다.
 → 그의 어머니는 정말 훌륭한 가수구나!
 ③ 물이 정말 뜨겁다.
 → 물이 정말 뜨겁구나!
 ④ 레몬이 매우 시다.
 → 그것들은 아주 신 레몬이구나!
 ⑤ 저녁 식사는 아주 맛있다.
 → 저녁 식사가 아주 맛있구나!
 해설 ② 뒤에 「a+형용사+명사+주어+동사」가 나왔으므로 How

를 What으로 바꿔야 알맞다.
어휘 sour (맛이) 신

적용 start!

1 ④ 2 ② 3 ③ 4 I do 5 ①, ⑤
6 (1) weren't you (2) didn't he (3) shall we
7 ① 8 don't → doesn't

1 A: 이 노트북은 네 것이지 않니?
 B: 응, 아니야. 그건 나의 형 것이야.
 해설 부정의문문의 대답은 질문에 상관없이 긍정이면 Yes, 부정이면 No를 쓴다. 형의 것이라는 것으로 보아 부정으로 답한 ④ No, it isn't가 알맞다.
 어휘 laptop 노트북

2 너는 _____, 그렇지 않니?
 ① 프랑스어를 할 수 있어
 ② 버스를 타고 등교해
 ③ 생선을 좋아하지 않아
 ④ 고등학생이야
 ⑤ 오늘 우리 집에 올 거야
 해설 부가의문문 don't you로 보아 빈칸에는 일반동사 현재형의 긍정 표현이 와야 하므로 go를 쓴 ②가 알맞다.
 어휘 French 프랑스어 come over 집에 오다, 들르다

3 ① 그녀는 바쁘지 않았어, 그렇지?
 ② 불에서 멀리 떨어져라, 알았지?
 ③ 네 남동생은 아이스크림을 좋아해, 그렇지 않니?
 ④ 그 말들은 높이 뛰지 못해, 그렇지?
 ⑤ Mia와 Leo는 매우 열심히 공부했어, 그렇지 않니?
 해설 ③ 문장의 동사가 일반동사 현재형 likes이므로 부가의문문에는 부정형인 doesn't를 쓰고 주어(Your brother)는 대명사로 바꿔 doesn't he로 써야 한다.
 어휘 stay away 떨어져 있다

4 A: 너는 Scott을 알지 않니?
 B: 아니, 알아. 나는 그를 2년간 알고 지냈어.
 해설 부정의문문의 대답은 질문에 상관없이 긍정이면 Yes, 부정이면 No를 쓴다. 문맥상 긍정의 대답이 와야 하므로 I do라고 쓴다.

5 ① Lily는 홍콩에서 살고 있어, 그렇지 않니?
 ② 방과 후에 야구할래?
 ③ 불을 켜라, 알았지?
 ④ 네 빨간 신발은 새것이야, 그렇지 않니?
 ⑤ 멋진 날이야, 그렇지 않니?
 해설 ② 제안문의 부가의문문은 shall we로 쓴다. ③ 명령문의 부가의문문은 will you로 쓴다. ④ 문장의 동사가 are이므로 부가의문문은 부정형 aren't를 쓰고 주어는 Your red shoes를 대명사로 바꾼 they가 알맞다.

6 <보기> Parker 씨는 내일 오지 않으실 거야, 그렇지?

(1) 너와 소미는 지난 주말에 부산에 있었어, 그렇지 않니?

(2) 그 남자가 우리에게 손을 흔들었어, 그렇지 않니?

(3) 커피를 좀 마실래?

해설 (1) 주어가 You and Somi이고 be동사 과거형의 긍정문이므로 weren't you로 써야 한다. (2) 주어가 The man이고 일반동사 과거형의 긍정문이므로 didn't he로 써야 한다. (3) 제안문의 부가의문문은 shall we로 쓴다.

어휘 wave A's hand 손을 흔들다

7 ① A: 너는 지금 배고프지 않니?

B: 응, 고프지 않아. 나는 배불러.

② A: 네 형은 운전할 수 있어, 그렇지 않니?

B: 아니, 할 수 없어. 형은 아직 어른이 아니야.

③ A: 그녀는 네 어머니이시지 않니?

B: 응, 그렇지 않아. 그분은 나의 이모야.

④ A: Robert는 미국인이야, 그렇지 않니?

B: 응, 맞아. 그는 LA 출신이야.

⑤ A: 그는 고양이를 기르지 않니?

B: 아니, 길러. 그는 고양이 두 마리가 있어.

해설 ① 부정의문문의 대답은 질문에 상관없이 긍정이면 Yes, 부정이면 No를 쓴다. 문맥상 부정의 대답이 와야 하므로 Yes를 No로 바꿔야 알맞다.

어휘 adult 어른

8 Logan은 토요일마다 축구를 해, 그렇지 않니?

해설 주어가 3인칭 단수인 he(Logan)이고 문장의 동사가 일반동사의 현재형 plays이므로 부가의문문은 doesn't he로 쓴다.

챕터 clear!
× p.88

1 ④　　2 ③　　3 ③　　4 ①　　5 How

6 ②　　7 When　　8 ⑤　　9 ⑤　　10 ④

11 ①　　12 What pretty eyes she has

13 How nice the weather is

14 How often does Daisy visit the art gallery

15 Don't waste your time and energy　　16 ②

17 easy the question was　　18 ③

19 How long did she wait

20 Let's take a picture

21 What size do you wear　　22 Who has the key

23 ④　　24 ②

25 (1) is it (2) don't they (3) will you　　26 ⑤

27 Be not → Don't be

28 think not → not think

29 What much → How much　　30 Yes, I did

31 No, he isn't　　32 ④

1 지금 게임을 시작할래?

해설 ④ 제안문의 부가의문문은 shall we로 쓴다.

2 컴퓨터 게임을 너무 오래 하지 마라, 알았지?

해설 ③ 명령문의 부가의문문은 will you로 쓴다.

3 A: 이것과 저것 중 어느 것이 네 가방이니?

B: 이것이 내 것이야.

해설 정해진 것들 중 어느 하나를 선택할 때는 ③ Which를 쓴다.

4 A: 너는 문을 두드리지 않니?

B: 아니, 두드렸어. 나는 세 번 두드렸어.

해설 부정의문문의 대답은 질문에 상관없이 긍정이면 Yes, 부정이면 No를 쓴다. 세 번 두드렸다는 것으로 보아 긍정으로 답한 ① Yes, I did.가 맞다.

어휘 knock on the door 문을 두드리다, 노크하다

5 · 그 타워는 얼마나 높니?

· 오늘 날씨가 어때?

해설 how tall은 '얼마나 높은'의 의미이고, '어떻게, 어떤'의 의미로 의문사 how를 쓴다.

어휘 tower 타워, 탑

6 오늘 새로운 음식을 먹어볼래?

① 너는 오늘 새로운 음식을 먹어볼 거니?

② 오늘 새로운 음식을 먹어보자.

③ 오늘 새로운 음식을 먹어보지 말자.

④ 오늘 새로운 음식을 먹지 마라.

⑤ 오늘 새로운 음식을 먹어보세요.

해설 「Why don't we+동사원형 ~?」 제안문은 「Let's+동사원형 ~.」으로 바꿔 쓸 수 있다.

7 너는 몇 시에 자러 가니?

= 너는 언제 자러 가니?

해설 '몇 시'를 의미하는 What time은 시간을 묻는 의문사 When으로 바꿔 쓸 수 있다.

8 해설 「What+a[an]+형용사+명사(+주어+동사)!」의 순서로 쓰인 ⑤가 알맞다. how 감탄문으로 쓸 경우 How positive she is!가 되어야 한다.

어휘 positive 긍정적인

9 A: _____

B: 왜냐하면 나는 제시간에 기차역에 도착해야 했기 때문이야.

① 너는 무엇을 탔니?

② 너는 어떻게 그 기차를 탔니?

③ 너는 언제 떠났니?

④ 너는 어디서 그 기차를 탔니?

⑤ 왜 너는 일찍 떠났니?

해설 Because(왜냐하면)로 답하고 있으므로 이유를 묻는 의문사 why가 쓰인 ⑤가 알맞다.

10 ① Adam은 경찰이야, 그렇지 않니?

② 너는 노래를 잘 부를 수 있어, 그렇지 않니?

③ 그것에 대해 걱정하지 않기로 할래?

④ 너와 나는 좋은 친구야, 그렇지 않니?

⑤ 지금 설거지를 해라, 알았지?

해설 ① doesn't he → isn't he, ② do you → can't you, ③

will we → shall we, ⑤ won't you → will you로 고쳐야 알맞다.

어휘 police officer 경찰

11 ① 그것은 정말 긴 연설이구나!
② 그 동상은 정말 오래됐구나!
③ 이 초록색 선을 넘지 마라.
④ 모두 일어나라.
⑤ 우리가 가장 좋아하는 영화에 관해 이야기하자.
해설 ② What → How, ③ Not cross → Don't cross, ④ Be stand up → Stand up, ⑤ Let's talks → Let's talk로 고쳐야 알맞다.

어휘 speech 연설 statue 동상, 조각상

12 해설 what 감탄문은 「What+a[an]+형용사+명사(+주어+동사)!」로 쓴다. 이때 명사가 복수형이면 관사 a[an]을 쓰지 않는 것에 유의한다.

13 해설 how 감탄문은 「How+형용사/부사(+주어+동사)!」로 쓴다.

14 해설 '얼마나 자주'라는 의미의 how often을 사용하여 「의문사+does+주어+동사원형 ~?」의 순서로 쓴다.

어휘 art gallery 미술관

15 해설 부정 명령문은 「Don't+동사원형 ~.」으로 쓴다.

16 ① A: Charlie는 런던에서 어디에 머물고 있니?
B: 그는 자신의 친구네 집에서 머물고 있어.
② A: Danny는 우리를 초대하지 않았어, 그렇지?
B: 응, 초대하지 않았어. 나는 초대장을 못 받았어.
③ A: 그들이 얼마나 많은 나무를 베었니?
B: 그들은 나무 네 그루를 베었어.
④ A: 너는 낮과 밤 중 어떤 것을 더 좋아하니?
B: 나는 밝은 낮이 더 좋아.
⑤ A: 비가 내리고 있지 않았어, 그렇지?
B: 아니, 내렸어. 비가 많이 내렸어.
해설 ② 초대장을 받지 못했다고 했으므로 문맥상 Yes를 No로 고쳐야 알맞다.

어휘 invitation 초대(장) cut down 베다, 자르다

17 그 문제는 아주 쉬웠다.
→ 그 문제는 아주 쉬웠구나!
해설 how 감탄문은 「How+형용사/부사(+주어+동사)!」로 쓴다.

18 · 밤늦게 문자메시지를 보내지 마라.
· 조심해. 차가 오고 있어.
해설 (A) 부정 명령문은 「Don't+동사원형 ~.」으로 쓴다. (B) 긍정 명령문은 「동사원형 ~.」으로 쓰는데, 뒤에 형용사 careful이 왔으므로 Be가 알맞다.

19 해설 '얼마나 오래'는 how long으로 쓴다.

20 해설 제안문은 「Let's+동사원형 ~.」로 쓴다.

21 해설 정해지지 않은 범위에서 '어떤 ~'을 의미하는 「what+명사」로 쓴다.

22 해설 의문사 who가 주어이므로 「의문사+동사 ~?」의 순서로 쓴다. 이때, 단수동사를 쓰는 것에 주의한다.

23 해설 ④ '~하지 마라'라는 의미의 부정 명령문이므로 Let's not listen을 Don't listen으로 바꿔야 알맞다.

24 ① 그 남자는 정말 이상하구나!
② 아주 상쾌한 공기구나!
③ 그 곤충은 정말 작구나!
④ 바람이 정말 시원하구나!
⑤ 그 아이는 정말 용감하구나!
해설 ② 빈칸 뒤에 「형용사+명사+주어+동사」가 나왔으므로 what이 알맞다. 나머지는 모두 빈칸 뒤에 「형용사+주어+동사」 구조이므로 how 감탄문이다.

어휘 tiny 아주 작은 insect 곤충

25 <보기> 그 소년은 자신의 여동생을 돌봤어, 그렇지 않니?
(1) 엘리베이터가 작동되고 있지 않아, 그렇지?
(2) 요즘 많은 사람들이 반려동물을 키워, 그렇지 않니?
(3) 이 버튼을 누르지 마라, 알았지?
해설 (1) 주어가 The elevator이고 be동사가 쓰인 진행형의 부정문이므로 is it으로 써야 한다. (2) 주어가 Many people이고 일반동사 현재형의 긍정문이므로 don't they로 써야 한다. (3) 명령문의 부가의문문은 will you로 쓴다.

26 ① 너는 매우 영리하다.
→ 너는 정말 영리하구나!
② 저것들은 매우 따뜻한 장갑이다.
→ 저것들은 정말 따뜻한 장갑이구나!
③ 그 아기들은 매우 작다.
→ 그 아기들은 정말 작구나!
④ 이 티셔츠는 아주 값이 싸다.
→ 이것은 정말 값이 싼 티셔츠구나!
⑤ 그 자전거는 매우 가볍다.
→ 그것은 정말 가벼운 자전거이구나!
해설 ⑤ How를 What으로 바꿔 써야 알맞다.

27 그 소식에 종일 슬퍼하지 마라.
해설 be동사로 시작하는 명령문의 부정은 Don't be로 쓴다.

28 부정적인 것들에 대해서 생각하지 말자.
해설 제안문의 부정형은 「Let's not+동사원형 ~.」이므로 think not을 not think로 고쳐야 한다.

어휘 negative 부정적인

29 얼마나 많은 설탕이 병 안에 있니?
해설 '얼마나 많은'이라는 의미이고 sugar는 셀 수 없는 명사이므로 How much로 쓴다.

어휘 jar 병, 단지

30 A: 너는 네 전화기를 잃어버리지 않았니?
B: 아니, 잃어버렸어. 너의 전화번호를 다시 나에게 알려줄래?
해설 부정의문문의 대답은 질문에 상관없이 긍정이면 Yes, 부정이면 No를 쓴다. 다시 알려달라는 것으로 보아 전화기를 잃어버렸다는 긍정의 대답 Yes, I did.로 써야 한다.

31 A: Brooks 씨는 변호사야, 그렇지 않니?
B: 아니, 그렇지 않아. 그분은 치과의사야.
해설 부가의문문의 대답은 질문에 상관없이 긍정이면 Yes, 부정이면 No를 쓴다. 치과의사라는 말이 나오므로 부정의 대답 No, he isn't.로 써야 한다.

어휘 lawyer 변호사 dentist 치과의사

32 ⓐ 그것은 정말 높은 산이구나!
ⓑ 이곳은 정말 어둡구나!
ⓒ 너는 불을 껐어, 그렇지 않니?
ⓓ 그것은 너무 비싸다. 그것을 사지 마라.

ⓔ 당신은 언제 그 제품을 배달해줄 수 있나요?
ⓕ 이제는 패스트푸드를 먹지 말까?
해설 ⓑ How dark this place is! 또는 What a dark place this is!가 알맞다. ⓕ 제안문의 부가의문문이므로 will을 shall로 바꿔야 알맞다.
어휘 deliver 배달하다

CHAPTER ❻ 비교 표현

UNIT 01 원급, 비교급, 최상급 p.96

적용 start!

1 ⑤ 2 ① 3 ③ 4 ③
5 more expensive than 6 ④
7 Baseball is more popular than tennis 8 ③
9 ③ 10 shorter than 11 the lowest score
12 big 13 more useful 14 slower
15 ④, ⑤ 16 not as[so] clean as
17 much better than

1 해설 ⑤ 2음절 이상의 단어는 앞에 각각 more와 most를 붙여 비교급과 최상급을 만든다. (famous – more famous – most famous)

2 그녀의 가방은 내 것만큼 무겁다.
 해설 as와 as 사이에는 형용사[부사]의 원급을 쓴다.

3 그는 역대 가장 훌륭한 축구 선수이다.
 해설 「the+형용사[부사]의 최상급+in[of] 범위」의 문장이므로 최상급이 들어가야 하고, great의 최상급은 greatest이다.

4 달팽이는 코끼리보다 훨씬 더 작다.
 해설 very는 비교급을 강조할 때 쓸 수 없다.
 어휘 snail 달팽이

5 사과는 오렌지보다 더 비싸다.
 해설 「형용사[부사]의 비교급+than」을 써야 하며 2음절 이상의 단어는 비교급을 만들 때 앞에 more를 쓴다.

6 해설 '~보다 더 …한'의 의미로 「형용사의 비교급+than」을 써야 하며 2음절 이상의 단어는 비교급을 만들 때 앞에 more를 쓴다. 비교급 앞에 much를 쓰면 '훨씬 더 ~한'의 의미를 나타낸다.

7 해설 '~보다 더 …한[하게]'의 의미로 「형용사[부사]의 비교급+than」을 써야 한다.

8 ① 서울은 한국에서 가장 큰 도시이다.
 ② 그는 나보다 기타를 더 잘 친다.
 ③ 이 의자는 저것보다 더 편안하다.

④ 오늘은 1년 중 가장 더운 날이었다.
⑤ Andy는 자신의 반에서 가장 키가 크다.
해설 ③ than을 써서 두 대상을 비교할 때는 비교급을 써야 하므로 most를 more로 고쳐야 알맞다.
어휘 comfortable 편안한

9 ① 세계에서 가장 긴 강은 무엇이니?
 ② 너의 휴대폰은 내 것보다 더 크다.
 ③ 시간이 가장 소중한 것이다.
 ④ Laura는 내 친구들 중 가장 지혜로운 친구다.
 ⑤ 나는 나의 형만큼 키가 크지 않다.
 해설 ① 범위를 나타내는 in the world가 있으므로 longer를 최상급인 the longest로 써야 한다. ② bigger 뒤에 than을 써야 한다. ④ 문장에 the와 범위를 나타내는 of mine이 있으므로 wiser를 wisest로 써야 한다. ⑤ 원급 표현인 as ~ as가 쓰였으므로 taller를 tall로 써야 한다.
 어휘 precious 소중한

10 Paul은 170cm이다. Mike는 165cm이다.
 → Mike는 Paul보다 키가 더 작다.
 해설 Mike가 Paul보다 더 작으므로, 「형용사의 비교급+than」을 쓴다.

11 Amy는 Nick보다 더 높은 점수를 받았다. 나는 Amy보다 더 높은 점수를 받았다.
 → Nick은 우리 세 명 중에서 가장 낮은 점수를 받았다.
 해설 Nick이 가장 낮은 점수를 받았으므로 최상급을 써서 나타낸다.

12 그 치즈 케이크는 초콜릿 케이크만큼 크지 않다.
 해설 as와 as 사이에는 원급을 써야 한다.

13 이 사전은 네 것보다 더 유용하다.
 해설 than이 있으므로 비교급 more useful로 고쳐야 한다.
 어휘 useful 유용한

14 어떤 동물이 거북이보다 더 느리니?
 해설 than이 있으므로 비교급 slower로 고쳐야 한다.

15 ① 그것은 세계에서 가장 높은 건물이다.
 ② 이 새 침대는 예전 것보다 더 좁다.
 ③ 나는 나의 형보다 더 많이 운동할 것이다.
 ④ Jack은 자신의 친구들보다 정직하다.

⑤ Sarah는 가족 중에 가장 어린 여자아이이다.
해설 ④ 뒤에 than이 있으므로 비교급인 more honest로 써야 한다. ⑤ 문장에 the와 범위를 나타내는 in the family가 있으므로 younger를 최상급 youngest로 고쳐야 한다.
어휘 narrow 좁은

16 해설 「as+형용사[부사]의 원급+as」의 부정형은 앞에 not을 쓴다. 이때 앞에 쓰인 as는 so로 바꿔 쓸 수 있다.

17 해설 '~보다 더 …한[하게]'의 의미로 「형용사[부사]의 비교급+than」을 써야 한다. 비교급의 의미를 강조하는 much는 비교급 앞에 쓴다.

UNIT 02 여러 가지 비교 구문 p.100

※ 적용 start!

1 ④ 2 ③ 3 ⑤ 4 ③
5 The older, the wiser
6 as quickly as possible
7 one of the best writers 8 ② 9 ⑤
10 ④ 11 bigger and bigger
12 the prettiest 13 The nicer
14 became more and more successful
15 three times as big as Earth
16 one of the scariest stories

1 날씨가 점점 더 더워지고 있다.
해설 「비교급 and 비교급」은 '점점 더 ~한[하게]'의 의미로 쓰인다.

2 나는 그 노래를 더 들을수록, 그것이 더 좋아졌다.
해설 뒤에 the more가 쓰인 것으로 보아 '더 ~할수록, 더 …하다'를 나타내는 「The 비교급 ~, the 비교급 …」을 써야 한다.

3 그곳은 그 도시에서 가장 유명한 카페 중 하나이다.
해설 '가장 ~한 … 중 하나'는 「one of the+최상급+복수명사」의 형태로 쓴다.

4 · 소음이 점점 더 커지고 있다.
· 가장 빠른 동물 중 하나는 치타이다.
해설 첫 번째 문장은 '점점 더 커진다'라는 뜻이므로 「비교급 and 비교급」을 써서 louder and louder로 고쳐야 한다. 두 번째 문장은 「one of the+최상급+복수명사」 표현이므로 fast는 최상급 형태 the fastest로 바꾸고 animal은 복수명사 animals로 고쳐야 한다.

5 해설 '더 ~할수록, 더 …하다'는 「The 비교급 ~, the 비교급 …」의 형태로 쓴다.

6 해설 괄호 안에 possible이 있으므로 '가능한 한 ~'을 나타내는 「as+원급+as possible」로 쓴다.

7 해설 '가장 ~한 … 중 하나'는 「one of the+최상급+복수명사」의 형태로 쓴다.

8 ① 풍선이 점점 더 커졌다.
② 여름에 나는 가능한 한 자주 세수를 한다.
③ 네가 더 많이 웃을수록, 더 많은 사람들이 널 좋아할 것이다.
④ 가장 인기 있는 스포츠 중 하나는 축구이다.
⑤ 내 개는 점점 더 건강해지고 있다.
해설 ① large and large는 larger and larger로 고쳐야 한다. ③ more people은 the more people로 고쳐야 한다. ④ 「one of the+최상급+복수명사」는 단수 취급하므로 are를 is로 고쳐야 한다. ⑤ more healthier and more healthier는 healthier and healthier로 고쳐야 한다.

9 ① 나는 가능한 한 세게 그 공을 던졌다.
② 우리가 더 많이 배울수록, 우리는 더 똑똑해진다.
③ 밖이 점점 더 어두워지고 있다.
④ Ben의 가방은 Ted의 것보다 두 배 더 무겁다.
⑤ Picasso는 20세기에 가장 위대한 예술가 중 한 명이다.
해설 ⑤ 「one of the+최상급+복수명사」이므로 artist를 artists로 고쳐야 한다.

10 ① 네가 더 멀리 수영할수록, 너는 더 조심해야 한다.
② 가능한 한 빨리 나에게 답장을 주세요.
③ 이 종이는 저 종이보다 네 배 더 폭이 넓다.
④ 그 남자는 가능한 한 침착하게 뉴스를 전했다.
⑤ 소미는 점점 더 빠르게 자전거를 탔다.
해설 ④ as calmly as he could 또는 as calmly as possible로 고쳐야 한다.
어휘 report 전하다, 보도하다 calmly 침착하게

11 해설 '점점 더 ~한[하게]'은 「비교급 and 비교급」의 형태로 쓴다.

12 해설 '가장 ~한 … 중 하나'는 「one of the+최상급+복수명사」의 형태로 쓴다.

13 해설 '더 ~할수록, 더 …하다'는 「The 비교급 ~, the 비교급 …」의 형태로 쓴다.

14 해설 successful의 비교급이 「more+원급」 형태이므로 more and more successful로 쓴다.

15 해설 배수사 three times를 사용한 비교 표현이고 as가 있으므로 「배수사+as+원급+as」의 순서로 쓴다.
어휘 planet 행성

16 해설 '가장 ~한 … 중 하나'는 「one of the+최상급+복수명사」의 형태로 쓴다.

UNIT 03 원급, 비교급을 이용한 최상급 표현 p.103

※ 적용 start!

1 ③ 2 ② 3 taller than any other player
4 ④ 5 is as[so] funny as Michael
6 more amazing than any other painting 7 ③, ⑤
8 is more interesting than any other subject

1 세계에서 어떤 도시도 파리보다 더 아름답지 않다.
해설 최상급을 표현하는 「No (other) ~ 비교급+than」 구문이므로 more beautiful이 알맞다.

2 Simon은 가족 중에서 다른 어떤 남자아이보다 더 나이가 많다.
해설 최상급을 표현하는 「비교급+than any other ~」 구문이므로 older가 알맞다.

3 Mark는 자기 팀에서 가장 키가 큰 선수다.
해설 「the+최상급」은 「비교급+than any other ~」로 바꿔 쓸 수 있다.

4 ①, ②, ③, ⑤ Jack은 우리 반에서 가장 똑똑한 학생이다.
④ 우리 반에서 어떤 학생도 Jack만큼 똑똑하지 않은 학생은 없다.
해설 ①, ②, ③, ⑤는 모두 최상급을 나타낸다.

5 해설 「No (other) ~ as[so]+원급+as」를 써서 최상급의 의미를 나타내면 된다.

6 해설 「비교급+than any other ~」를 써서 최상급의 의미를 나타내면 된다.

7 ① 세계에서 어떤 나라도 러시아만큼 크지 않다.
② 그 그룹에서 어떤 아이도 Amy보다 용감하지 않다.
③ 그 성은 그 도시에서 가장 오래된 건물이다.
④ 파스타가 그 레스토랑에서 다른 어떤 요리보다 더 맛있다.
⑤ 어떤 것도 진정한 친구보다 더 소중하지 않다.
해설 ① as large는 as large as로 고쳐야 한다. ② brave를 braver로 고쳐야 한다. ④ the most를 more로 고쳐야 한다.
어휘 valuable 소중한, 귀중한

8 해설 「비교급+than any other ~」를 써서 최상급을 나타낸다.

챕터 clear!
p.104

1 ①　　　2 ④　　　3 ⑤　　　4 ②　　　5 ④
6 ③　　　7 as early as you can
8 the most expensive fruit　　　9 ④　　　10 ⑤
11 This computer is not so good as that laptop
12 No other place is more comfortable than home
13 ②　　　14 one of the most famous chefs
15 far stronger than　16 more and more exciting
17 ③　　　18 ②　　　19 ③
20 freshest → fresher　　　21 are → is
22 ②　　　23 ②　　　24 ④
25 three times as far as　　　26 ⑤　　　27 ⑤
28 ④　　　29 ③
30 one of the happiest moments in my life

1 그는 자신의 형만큼 재미있다.
해설 as와 as 사이에는 원급을 쓴다.

2 그 다리는 마을에서 가장 오래된 것이다.
해설 빈칸 앞에 the가 있고 뒤에는 범위를 나타내는 in town이 있는 것으로 보아, 최상급 oldest가 적절하다.

3 그의 영어 실력은 점점 더 나아지고 있다.
해설 '점점 더 ~한[하게]'은 「비교급 and 비교급」의 형태로 쓴다.

4 내가 더 늦게 잘수록, 엄마는 더 화가 나실 것이다.
해설 '더 ~할수록, 더 …하다'는 「The 비교급 ~, the 비교급 …」의 형태로 쓴다.

5 ① Liam은 Henry만큼 나이가 들었다.
② Henry는 Liam보다 더 무겁다.
③ Liam은 James보다 더 어리다.
④ James는 Liam만큼 키가 크지 않다.
⑤ Henry는 세 명 중 가장 키가 큰 남자아이다.
해설 ④ James가 Liam보다 더 크기 때문에 표의 내용과 일치하지 않는다.

6 이 새집은 예전 집보다 훨씬 더 멋지다.
해설 very는 비교급을 강조할 때 쓸 수 없다.

7 너는 가능한 한 일찍 집에 와야 한다.
해설 「as+원급+as possible」은 「as+원급+as+주어+can[could]」으로 바꿔 쓸 수 있다.

8 그 가게에서 어떤 과일도 배보다 비싸지 않다.
해설 「No (other) ~ 비교급+than」은 「the+최상급」과 같은 의미이다.

9 ① 나는 너만큼 고양이를 아주 많이 좋아한다.
② 그녀는 모든 학생들 중에서 가장 열심히 공부한다.
③ 그 버스 정류장은 우리 집에서 지하철역보다 멀다.
④ 춤은 나에게 가장 어려운 활동이다.
⑤ 시험은 내가 생각했던 것보다 훨씬 더 쉬웠다.
해설 ④ 최상급이므로 more를 most로 고쳐야 한다.
어휘 subway station 지하철역 activity 활동

10 ① 내 개는 점점 더 뚱뚱해진다.
② 내가 그녀와 더 많이 얘기할수록, 나는 그녀가 더 좋아졌다.
③ 내 여동생은 가능한 한 조용하게 걸었다.
④ 내 책은 나의 오빠의 것보다 두 배 더 두껍다.
⑤ 오늘은 1년 중 가장 따뜻한 날 중 하루이다.
해설 ⑤ warmer를 warmest로 고쳐야 한다.

11 해설 「as+형용사[부사]의 원급+as」의 부정형은 앞에 not을 쓰고, 앞에 쓰인 as는 so로 바꿔 쓸 수 있다.

12 해설 「No other ~ 비교급+than」의 순서로 쓴다.

13 ① 늑대는 사자보다 더 약하다.
= 늑대는 사자만큼 강하지 않다.
② Kelly는 Emily만큼 유머러스하지 않다.
= Emily는 Kelly만큼 유머러스하지 않다.
③ Jim은 가능한 한 빨리 달렸다.
= Jim은 가능한 한 빨리 달렸다.
④ 거실은 우리 집에서 가장 큰 방이다.
= 우리 집에서 거실이 다른 어떤 방보다 더 크다.
⑤ 오늘은 어제보다 더 춥다.
= 어제는 오늘만큼 춥지 않았다.
해설 ② 서로 반대되는 의미이다.

14 해설 '가장 ~한 … 중 하나'는 「one of the+최상급+복수명사」로 쓴다.

15 해설 '~보다 더 …한[하게]'의 의미로 「형용사[부사]의 비교급+than」을 써야 한다. 비교급의 의미를 강조하는 far는 비교급 앞에 쓴다.

16 해설 '점점 더 ~한[하게]'은 「비교급 and 비교급」으로 쓰며 exciting의 비교급이 「more+원급」 형태이므로 more and more exciting으로 쓴다.

17 ① 민호는 진호만큼 바쁘지 않다.
② 내 컴퓨터는 그의 것보다 낫다.
③ Mark는 프랑스에서 가장 유명한 가수 중 한 명이다.
④ David는 우리 반에서 키가 가장 작은 소년이다.
⑤ 이 문은 저 문보다 훨씬 더 크다.
해설 ① 원급 표현은 「as+형용사[부사]의 원급+as」이므로 as busy as로 고쳐야 한다. ② 비교급 표현은 「형용사[부사]의 비교급+than」이므로 as를 삭제해야 한다. ④ the가 있고 범위를 나타내는 in my class가 있는 것으로 보아 the shorter를 최상급 the shortest로 고쳐야 알맞다. ⑤ very는 비교급을 강조할 때 쓸 수 없다.

18 ① 네가 영어를 더 연습할수록, 그것은 더 쉬워진다.
② 저 가게에 있는 어떤 제품도 이것보다 싸지 않다.
③ 이 숙제는 저번 것만큼 어렵지 않다.
④ Tony는 학교에서 다른 어떤 소년보다 과학을 더 열심히 공부한다.
⑤ 내 신발이 빗속에서 점점 더 젖고 있다.
해설 ① 「The 비교급 ~, the 비교급 …」 형태로 써야 하므로 the easiest를 the easier로 고쳐야 한다. ③ '~만큼 …하지 않다'는 「not+as[so]+원급+as」의 형태로 쓰므로 more를 삭제해야 한다. ④ 「비교급+than any other ~」 구문이므로 hard를 harder로 고쳐야 알맞다. ⑤ 「비교급 and 비교급」 구문이므로 wetter and wet을 wetter and wetter로 고쳐야 알맞다.

19 A: Ted, 너는 어떤 과목을 가장 좋아하니?
B: 나는 다른 어떤 과목보다 수학을 좋아해.
해설 최상급의 의미를 나타내는 「비교급+than any other ~」 구문이므로 빈칸에 any other subject가 와야 한다.

20 내가 더 높이 올라갈수록, 공기가 더 상쾌해졌다.
해설 '더 ~할수록, 더 …하다'는 「The 비교급 ~, the 비교급 …」의 형태로 나타내므로 freshest를 비교급 fresher로 고쳐야 한다.

21 우리 팀에서 가장 인기 있는 선수 중 한 명은 Harry이다.
해설 「one of the+최상급+복수명사」는 단수 취급하므로 are를 is로 고쳐야 한다.

22 해설 '가능한 한 ~'은 「as+원급+as possible」의 형태로 나타낸다. 주어진 단어를 배열하면 Brian should exercise as much as possible이 되므로 네 번째로 오는 단어는 as이다.

23 · 어떤 것도 건강보다 더 중요한 것은 없다.
· 그는 공을 가능한 한 멀리 찼다.
해설 (A) 뒤에 than이 있으므로 비교급 문장이며 important는 3음절 이상이므로 -er을 붙이지 않고 단어 앞에 more를 붙여야 한다. (B) '가능한 한 ~'은 「as+원급+as possible」의 형태로 나타내므로 as로 고쳐야 알맞다.

24 · 저 산은 우리나라에서 가장 멋진 산 중 하나이다.
· 스마트폰의 가격이 점점 더 오르고 있다.
해설 (A) '가장 ~한 … 중 하나'는 「one of the+최상급+복수명사」로 쓰고, wonderful이 3음절이므로 최상급은 앞에 most를 붙인다. (B) 「비교급 and 비교급」 구문이므로 higher and higher가 적절하다.

25 해설 '…보다 몇 배 더 ~한[하게]'는 「배수사+as+원급+as」의 형태로 쓴다.

26 <보기> 바이칼 호수는 세계에서 가장 깊은 호수이다.
해설 <보기>와 ①, ②, ③, ④는 최상급의 의미를 나타내지만 ⑤는 바이칼 호수가 세계의 다른 어떤 호수만큼 깊지 않다는 뜻이므로 <보기>와 의미가 다르다.

27 해설 ⑤ 「one of the+최상급+복수명사」는 단수 취급하므로 are를 is로 고쳐야 알맞다.

28 해설 ④ '가장 덜 ~하다'는 의미를 나타낼 때는 최상급 the least를 쓴다. less는 little의 비교급이다.

29 <보기> 어떤 것도 우리 가족보다 더 소중하지 않다.
해설 <보기>는 비교급을 이용한 최상급 표현이며, ③은 원급을 이용한 최상급 표현으로 의미가 같다.

30 해설 '가장 ~한 … 중 하나'는 「one of the+최상급+복수명사」의 형태로 쓴다. 주어진 단어 happy를 최상급 happiest로 바꾸고, moment를 복수형 moments로 쓰는 것에 주의한다.

누적 테스트 2회

📋 점수 올려주는 복습 노트　　　　　p.110

1 can　　　2 must　　　3 had better
4 used to　　5 cannot　　6 must
7 should have p.p.　　8 be동사　　9 주어
10 주어　　11 동사원형　　12 명사　　13 not
14 원급　　15 than　　16 possible　17 원급
18 비교급　　19 the　　20 비교급　　21 and
22 복수명사　　23 원급　　24 비교급

🔍 어떤 문제가 나올까?

Q1 ②　　　　　　Q2 used to eat
Q3 should have eaten　　Q4 What did you buy
Q5 ④　　　　　　Q6 (1) didn't they (2) was it
Q7 ①, ③　　　　Q8 The more, the wealthier

Q1 ① A: 너는 이번 주말에 무엇을 할 거니?
B: 나는 우리 할머니 댁을 방문할지도 몰라.
② A: 나는 종일 너무 피곤했어.
B: 너는 휴식을 취하는 게 좋겠어.
③ A: 나는 감기에 걸렸어. 나는 너무 아파.
B: 너는 병원에 가보는 게 좋겠어.
④ A: 엄마, 지금 제가 TV를 봐도 될까요?
B: 아니. 너는 먼저 숙제를 끝내야 해.
⑤ A: 그녀는 중국어를 아주 잘 말할 수 있니?
B: 응. 그녀는 프랑스어도 잘 말할 수 있어.
해설 ② would like to는 희망이나 권유, 제안을 나타내므로 문맥상 적절하지 않다. B가 조언을 하는 것이므로 should나 had better를 쓰는 것이 적절하다.

Q2 Susan은 초콜릿을 많이 먹었지만, 더는 먹지 않는다.
= Susan은 초콜릿을 많이 먹곤 했다.
해설 현재에는 하지 않는 과거의 습관을 나타내는 조동사 used to를 이용해 쓴다.

Q3 해설 과거 사실에 대한 후회나 유감을 나타내므로 should have p.p. 형태로 쓴다.

Q4 A: 너는 그 가게에서 무엇을 샀니?
B: 나는 새 모자와 신발을 샀어.
해설 B가 자신이 산 물건을 말하고 있으므로 '무엇'을 물어보는 의문사 what을 이용해 쓴다. B가 과거(bought)로 답했으므로 질문도 과거 시제로 쓰는 것에 유의한다.

Q5 ① 도서관에서 시끄럽게 하지 마라.
② 나이 든 분들에게 공손해라.

③ 여기에 차를 주차하지 마세요.
④ 우산을 접어주세요.
⑤ 나쁜 말을 쓰지 마라.
해설 ① to make → make, ② Being → Be, ③ parks → park, ⑤ Not → Don't로 고쳐야 알맞다.
어휘 make noise 시끄럽게 하다, 소음을 내다 polite 공손한

Q6 (1) A: 그 학생들은 농구를 했어, 그렇지 않니?
B: 응, 했어.
(2) A: 이번 수학 시험은 쉽지 않았어, 그렇지?
B: 응, 쉽지 않았어. 그것은 매우 어려웠어.
해설 (1) 긍정문 뒤에는 부정의 부가의문문을 쓰고 주어는 알맞은 대명사로 바꿔야 하므로 didn't they로 쓴다. (2) 부정문 뒤에는 긍정의 부가의문문을 쓰고 주어는 알맞은 대명사로 바꿔야 하므로 was it으로 쓴다.

Q7 ① 어느 영화가 더 재미있니?
② 이것은 이 셋 중에 가장 비싼 휴대폰이다.
③ 데스밸리는 미국에서 가장 건조한 장소이다.
④ 이 배우는 한국에서 저 배우만큼 유명하다.
⑤ 겨울에, 우리는 여름보다 적은 물을 마신다.
해설 ② expensivest → most expensive, ④ famous as → as famous as, ⑤ lesser → less로 고쳐야 알맞다.
어휘 dry 건조한

Q8 해설 '더 ~할수록, 더 …하다'는 「The 비교급 ~, the 비교급 …」의 형태로 쓴다.
어휘 save 저축하다 wealthy 부유한

CHAPTER 4-6　　　　　p.112

1 ③　　　2 ④　　　3 ②
4 Where will you study　　5 ⑤　　6 ④
7 ⑤　　8 (1) won't they (2) didn't he　　9 ⑤
10 ④　　11 used to ride　　12 should have been careful　　13 will be able to see
14 one of the kindest people
15 three times as thick as
16 The more you practice, the better
17 the most popular　18 the fresher　　19 ④
20 ⑤　　21 should　22 (1) isn't she (2) Who wrote
(3) How hard　　23 ⑤　　24 ③　　25 ②
26 ④　　27 ①　　28 Effort is far more important than good luck　　29 No other boy is as honest as David　　30 What a beautiful day it is
31 Wendy cannot have told a lie to me　　32 ②

1 Bill은 매우 비싼 차를 샀다. 그는 부자인 것이 틀림없다.
해설 '~임이 틀림없다'는 뜻으로 강한 추측을 나타내는 조동사는 must이다.

2 날씨가 점점 더 더워지고 있다.
해설 '점점 더 ~한[하게]'은 「비교급 and 비교급」의 형태로 쓴다.

3 A: 너 피곤하지 않니?
B: 응, 피곤하지 않아. 난 괜찮아.
해설 B의 대답에 be동사가 쓰였고, 의문문의 주어가 you이므로 Aren't가 알맞다.

4 A: 너는 내일 어디서 공부할 거니?
B: 도서관에서.
해설 B가 장소로 답하고 있으므로 의문사 where를 이용해 써야 한다. 묻는 말에 tomorrow가 있으므로 미래를 나타내는 조동사 will을 의문사 where 뒤에 쓰는 것에 유의한다.

5 · Justin은 나보다 농구를 더 잘한다.
· Brian은 나보다 학교에 더 일찍 도착했다.
해설 두 문장 모두 뒤에 비교하는 than me가 쓰였으므로 비교급을 써야 한다. 부사 well의 비교급은 better, 부사 early의 비교급은 earlier이다.

6 ① 박물관에서 사진을 찍지 마라.
② 그는 정말 친절한 남자구나!
③ 그녀에게 우리의 비밀을 말하지 말자.
④ 너는 언제 Elizabeth를 만났니?
⑤ Michael은 한국어를 이해하지 못해, 그렇지?
해설 ① Not take → Don't take, ② What kind man → What a kind man, ③ tell not → not tell, ⑤ can't he → can he로 고쳐야 알맞다.

7 <보기> 너는 이 집을 일주일 동안 사용해도 된다.
① 너는 악기를 연주할 수 있니?
② 그 여자아이는 4개 국어를 할 수 있다.
③ 당신의 주소를 말해 주시겠어요?
④ John은 트럭을 운전할 수 있다.
⑤ 내가 방에서 케이크를 먹어도 되니?
해설 <보기>와 ⑤의 can은 '~해도 된다'라는 허가의 의미를 나타낸다. ①, ②, ④는 능력, ③은 요청을 나타낸다.
어휘 musical instrument 악기

8 (1) A: 그 학생들은 내년에 졸업할 거야, 그렇지 않니?
B: 응, 맞아.
(2) A: 그는 캐나다에서 왔어, 그렇지 않니?
B: 아니, 그렇지 않아. 그는 호주에서 왔어.
해설 (1) 긍정문 뒤에는 부정의 부가의문문을 쓰고 주어는 알맞은 대명사로 바꿔야 하고 미래 시제이므로 won't they로 쓴다.
(2) 긍정문 뒤에는 부정의 부가의문문을 써야 하고 과거 시제이므로 didn't he로 쓴다.
어휘 graduate 졸업하다

9 ① A: 너는 뭘 마시고 싶니?
B: 나는 뜨거운 커피를 마시고 싶어.
② A: 아빠, 저 지금 밖에 나가도 돼요?
B: 아니, 안 돼. 너무 늦었어.
③ A: Joe는 어디 있니?
B: 모르겠어. 그는 일찍 떠났을지도 몰라.
④ A: 여기 앉아도 될까요?
B: 그럼요. 거긴 빈 좌석이에요.
⑤ A: 내가 이 책을 언제 너에게 돌려줘야 해?
B: 언제든지. 서두를 필요 없어.
해설 ⑤ 문맥상 '서두를 필요가 없다'라는 의미가 자연스러우므로 must not을 don't have to로 고쳐야 알맞다.
어휘 empty 빈, 비어 있는

10 내 개는 너의 개보다 훨씬 더 크다.
해설 비교급을 강조할 때 very는 쓸 수 없다.

11 그는 매일 저녁 자전거를 탔지만, 더는 타지 않는다.
= 그는 매일 저녁 자전거를 타곤 했다.
해설 '~하곤 했다'라는 의미로 과거의 습관을 나타내야 하므로, 「used to+동사원형」을 쓴다.

12 해설 과거 사실에 대한 후회를 나타내는 should have p.p로 쓴다.
어휘 careful 조심스러운, 주의 깊은

13 해설 '~할 수 있다'라는 의미는 조동사 can 또는 be able to로 나타낼 수 있는데, 괄호 안 주어진 단어에 able이 있으므로 미래를 나타내는 조동사 will과 함께 be able to로 쓴다.

14 해설 '가장 ~한 … 중 하나'는 「one of the+최상급+복수명사」의 형태로 쓴다.
어휘 neighborhood 동네, 근처

15 해설 배수사 three times를 사용하여 「배수사+as+원급+as」의 순서로 쓴다.
어휘 dictionary 사전

16 해설 '더 ~할수록, 더 …하다'는 「The 비교급+주어+동사 ~, the 비교급+주어+동사 …」의 형태로 쓴다.

17 축구는 세계에서 가장 인기 있는 스포츠 중 하나이다.
해설 '가장 ~한 … 중 하나'는 「one of the+최상급+복수명사」의 형태이므로 the most popular로 써야 한다.

18 우리가 위로 올라갈수록, 공기가 더 상쾌해졌다.
해설 '더 ~할수록, 더 …하다'는 「The 비교급 ~, the 비교급 ~」의 형태이므로 the fresher로 써야 한다.

19 ① 너는 아홉 시까지 집에 돌아와야 한다.
② Alex는 당근 케이크를 좋아할지도 모른다.
③ 여기에 사원이 하나 있었다.
④ 한 선생님은 우리를 도와주실 수 있을 것이다.
⑤ 그들은 회의에 참석하지 않을 거야, 그렇지?
해설 ④ 조동사 두 개를 연달아 쓸 수 없으므로 will can을 will be able to로 고쳐야 알맞다.
어휘 temple 사원, 절 attend 참석하다

20 ① 은은 금만큼 비싸지 않다.
② 그 시험은 점점 더 어려워지고 있다.
③ Lily는 우리 모두 중에서 가장 키가 큰 소녀이다.
④ 이 텔레비전은 저것보다 크다.
⑤ 그의 집은 내 집보다 두 배 더 오래됐다.
해설 ⑤ 배수사 twice와 as ~ as가 있으므로, 「배수사+as+원급+as」 표현을 사용하여 twice as older as를 twice as old as로 고쳐야 알맞다.

21 · 영화가 방금 시작했어. 너는 조용히 해야 해.

· 비가 오고 있어. 나는 우산을 가져왔어야 하는데.

해설 첫 번째 빈칸에는 '~해야 한다'라는 뜻의 의무를 나타내는 조동사가 필요하다. 두 번째 빈칸에는 '~했어야 하는데'라는 뜻의 과거에 대한 후회를 나타내는 should have p.p.가 알맞다. 따라서 빈칸에 공통으로 들어갈 말은 should이다.

22 (1) 너의 여동생은 여섯 살이야, 그렇지 않니?

(2) 누가 이 시를 썼니?

(3) 그는 정말 열심히 노력하는구나!

해설 (1) 문장의 동사가 be동사이므로 부가의문문의 동사 doesn't를 isn't로 고쳐야 한다. (2) '누가'라는 뜻의 의문사 주어가 필요하므로 Whom을 Who로 고쳐야 한다. (3) 부사 hard가 있는 것으로 보아 how 감탄문이 되어야 하므로 What을 How로 고쳐야 한다.

어휘 poem (한 편의) 시

23 ① 그는 아무 도움 없이 자신의 차를 고칠 수 있었다.

② 제가 화장실을 써도 될까요?

③ 모든 사람은 안전띠를 착용해야 한다.

④ 시간이 참 짧구나!

⑤ 너는 너의 언니에게 그런 식으로 말해서는 안 된다.

해설 ⑤ don't have to는 '~할 필요가 없다'라는 뜻이고 shouldn't는 '~하지 말아야 한다'라는 뜻이다.

어휘 seat belt 안전띠

24 · 밖이 무척 추워. 너는 코트를 입는 게 좋아.

· 우리는 충분한 시간이 있어. 우리는 그것을 지금 당장 끝낼 필요가 없어.

해설 (A) 문맥상 '~하는 게 낫다[좋다]'라는 뜻의 had better가 알맞다. (B) 문맥상 '~할 필요가 없다'라는 의미의 don't have to가 알맞다.

25 A: 너는 얼마나 오래 프랑스에 머물렀니?

B: 2주 동안.

해설 기간으로 답하고 있으므로 '얼마나 오래'라는 의미의 How long이 알맞다.

26 A: Kate, 너는 물을 무서워하니?

B: 전혀 그렇지 않아. 나는 수영하는 것에 익숙해.

해설 '~하는 것에 익숙하다'라는 의미의 「be used to+-ing」 표현이 쓰였으므로 to swimming이 알맞다.

27 <보기> 국어는 나에게 가장 쉬운 과목이다.

해설 ①은 '국어는 나에게 가장 쉬운 과목 중 하나이다'라는 의미이다. 나머지는 모두 <보기>와 같이 최상급을 나타내는 문장이다.

28 해설 far를 비교급 앞에 써서 비교급을 강조하는 문장으로 쓴다.

어휘 effort 노력 luck 운

29 해설 「No other ~ as+원급+as」 구문으로 쓴다.

30 해설 「What+a+형용사(beautiful)+명사(day)+주어(it)+동사(is)」의 순으로 쓴다.

31 해설 '~했을 리가 없다'라는 뜻의 cannot have p.p.를 이용해 쓴다.

32 ⓐ 우리가 더 많이 가질수록, 우리는 더 많이 원한다.

ⓑ Alice는 감기에 걸렸음이 틀림없다.

ⓒ 가능한 한 천천히 말씀해 주세요.

ⓓ 그 아이는 정말 작구나!

ⓔ 너는 지금 잠을 좀 자는 게 좋겠다.

해설 ⓒ as slowly possible → as slowly as possible, ⓓ is the child → the child is로 고쳐야 알맞다.